MONET

A BRIDGE TO MODERNITY

UN PONT VERS LA MODERNITÉ

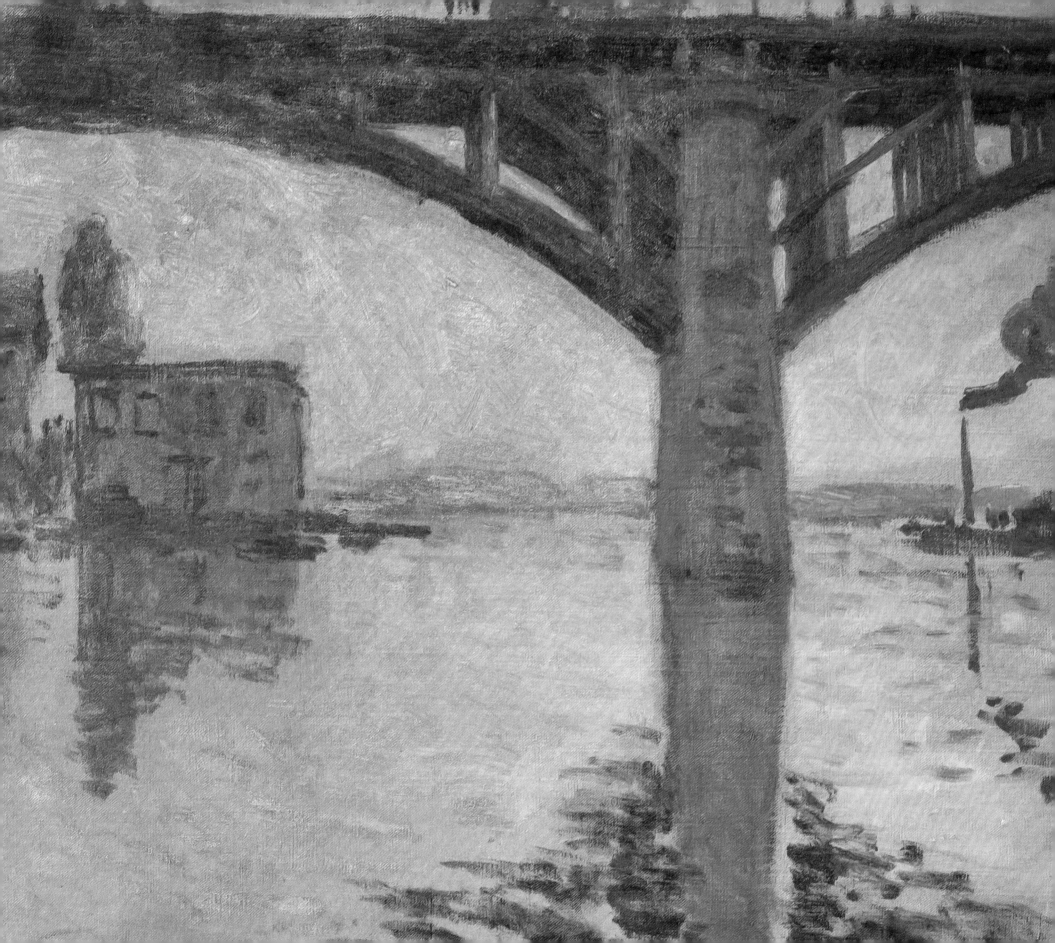

MONET

A BRIDGE TO MODERNITY

UN PONT VERS LA MODERNITÉ

Anabelle Kienle Poňka
with essays by / avec des essais de
Richard Thomson
Simon Kelly

NATIONAL GALLERY OF CANADA
MUSÉE DES BEAUX-ARTS DU CANADA

5 CONTINENTS EDITIONS

Published in conjunction with the exhibition *Monet: A Bridge to Modernity* organized by the National Gallery of Canada and presented in Ottawa from 30 October 2015 to 15 February 2016.

Published by 5 Continents Editions, Milan, in association with the National Gallery of Canada, Ottawa.

NATIONAL GALLERY OF CANADA

Chief, Publications and Copyright: Ivan Parisien
Editor: Lauren Walker
Translator: Christine Gendreau
Picture editor: Andrea Fajrajsl
Production Manager: Anne Tessier

Cover: Claude Monet, *Le pont de bois* (detail), 1872 (pl. 1)
Back cover: Claude Monet, *Waterloo Bridge: Effect of Sunlight in the Fog*, 1903

LIBRARY AND ARCHIVES CANADA CATALOGUING IN PUBLICATION

Poňka, Anabelle Kienle
Monet : a bridge to modernity / Anabelle Kienle Poňka;
with contributions from Richard Thomson, Simon Kelly = Monet :
un pont vers la modernité / Anabelle Kienle Poňka;
avec la participation de Richard Thomson, Simon Kelly.

Exhibition catalogue.
Text in English and French.
ISBN 978-0-88884-931-1

1. Monet, Claude, 1840–1926--Exhibitions. 2. Monet, Claude, 1840–1926 --Themes, motives--Exhibitions. 3. Bridges in art--Exhibitions. 4. Impressionism (Art)--Exhibitions. 5. Art, French--19th century--Exhibitions. 6. Art, French --20th century--Exhibitions. I. Monet, Claude, 1840–1926 II. Thomson, Richard, 1953--III. Kelly, Simon (Simon R.) IV. National Gallery of Canada V. Title. VI. Title: Bridge to modernity. VII. Title: Monet. Un pont vers la modernité.

ND553.M7 P67 2015
759.4
C2015-986001-6E

Publié à l'occasion de l'exposition *Monet. Un pont vers la modernité* organisée par le Musée des beaux-arts du Canada et présentée à Ottawa du 30 octobre 2015 au 15 février 2016.

Publié par 5 Continents Editions, Milan, avec le concours du Musée des beaux-arts du Canada, Ottawa.

MUSÉE DES BEAUX-ARTS DU CANADA

Chef Publications et droit d'auteur : Ivan Parisien
Réviseure : Marie-Christine Gilbert
Traductrice : Christine Gendreau
Iconographe : Andrea Fajrajsl
Gestionnaire de la production : Anne Tessier

Couverture : Claude Monet, *Le pont de bois* (détail), 1872 (pl. 1)
Quatrième de couverture : Claude Monet, *Waterloo Bridge, le soleil dans le brouillard*, 1903

CATALOGAGE AVANT PUBLICATION DE BIBLIOTHÈQUE ET ARCHIVES CANADA

Poňka, Anabelle Kienle
Monet. Un pont vers la modernité / Anabelle Kienle Poňka;
avec la participation de Richard Thomson, Simon Kelly = Monet:
a bridge to modernity / Anabelle Kienle Poňka; with contributions from Richard Thomson, Simon Kelly.

Catalogue d'exposition.
Texte en français et en anglais.
ISBN 978-0-88884-931-1

1. Monet, Claude, 1840–1926--Expositions. 2. Monet, Claude, 1840–1926--Thèmes, motifs--Expositions. 3. Ponts dans l'art--Expositions. 4. Impressionnisme (Art)--Expositions. 5. Art français--19e siècle--Expositions. 6. Art français --20e siècle--Expositions. I. Monet, Claude, 1840–1926 II. Thomson, Richard, 1953– III. Kelly, Simon (Simon R.) IV. Musée des beaux-arts du Canada V. Titre. VI. Titre : Monet: a bridge to modernity. VII. Titre : Pont vers la modernité.

ND553.M7 P67 2015
759.4
C2015-986001-6F

5 CONTINENTS EDITIONS

Editorial Coordination / Coordination éditoriale
Laura Maggioni

Art direction / Direction artistique
Annarita De Sanctis

5 Continents Editions ISBN 978-88-7439-723-5
English speaking countries edition ISBN 978-88-7439-719-8

5 Continents Editions
Piazza Caiazzo 1
20124 Milan, Italy
www.fivecontinentseditions.com

Distributed in the United States and Canada by Harry N. Abrams, Inc., New York.
Distributed outside the United States and Canada, excluding Italy, by Yale University Press, London
Diffusion Seuil, France

Colour Separation Photogravure
Conti Tipocolor

Designed and typeset in Warnock Pro by 5 Continents Editions, Milan
Printed on GardaMatt Ultra and bound in Italy by Conti Tipocolor
Conception graphique et composition en Warnock Pro par 5 Continents Editions, Milan
Imprimé sur GardaMatt Ultra et relié en Italie par Conti Tipocolor

Contents
Sommaire

Claude Monet, one of the most beloved masters of the nine-teenth century, figures prominently in the collection of the National Gallery of Canada. Since *Waterloo Bridge: Effect of Sunlight in the Fog* (1903) was purchased in 1914, the Gallery has acquired three additional paintings by the artist, which now form the core of the French nineteenth-century collection. Notably missing from this group, however, was an early work that tells the story of the birth of Impressionism. This link was recently provided by the long-term loan of Monet's *Le pont de bois* (1872), a magnificent painting that served as the catalyst for this exhibition.

Monet: A Bridge to Modernity, the first monographic exhibition in Canada devoted to the artist in almost two decades, focuses on Monet's innovative experiments with the motif of the bridge between 1872 and 1875, in the aftermath of the Franco-Prussian War. Working in Argenteuil, a small town on the outskirts of Paris, Monet became fascinated with the local bridges. In the paintings united in this exhibition, he emerges as an astute and deliberate art-ist who used these structures to work out his painterly technique and aesthetic concerns. What resulted were compositions of start-ling modernity that cemented Monet's status as one of the leaders of the avant-garde.

We are tremendously grateful to our lender and patron VKS Art, who is kindly sharing *Le pont de bois* with the public, allowing us to cast new light on this pivotal period in Monet's career. We are also thankful for VKS Art's generous funding of this handsome catalogue.

We thank Anabelle Kienle Poňka, Associate Curator of European and American Art at the National Gallery of Canada, for proposing this exhibition and devising its innovative thesis. Her thoughtful vision and spirited leadership propelled this project forward, yield-ing new insights into Monet's work and bringing together a key selection of his Argenteuil paintings from around the world. We also thank Simon Kelly, Curator of Modern and Contemporary Art at the Saint Louis Art Museum, and Richard Thomson, Watson Gordon Professor of Fine Art, University of Edinburgh for their enlightening contributions to this catalogue.

This exhibition could not have been realized without the col-laboration of our lenders, among them important institutions and private collectors. Given the project's small scale and focus, each of these treasured works plays an essential role; we are indebted to their owners for their support of this undertaking.

Monet: A Bridge to Modernity, with its tightly focused character, offers a unique experience from that of a large survey exhibition. We hope that visitors will feel encouraged to slow their step and take the time to explore relationships among the works, and to engage with each painting on a deeper level, marvelling at the skill with which they were executed and the modernist vision they convey.

Marc Mayer
Director and CEO

Avant-propos

Claude Monet, l'un des plus célèbres peintres du XIXe siècle, occupe une place importante au Musée des beaux-arts du Canada. Depuis l'achat, en 1914, de *Waterloo Bridge, le soleil dans le brouillard* (1903), le Musée a fait l'acquisition de trois autres tableaux de l'artiste, qui constituent aujourd'hui le noyau de sa collection d'art français du XIXe siècle. Il manquait cependant une œuvre permettant de retracer la naissance de l'impressionnisme. Cette lacune a récemment été comblée grâce au prêt à long terme de l'œuvre *Le pont de bois* (1872), un magnifique tableau et le point de départ de cette exposition.

Monet. Un pont vers la modernité, la première exposition monographique dédiée à l'artiste au Canada depuis près de deux décennies, met en lumière la manière inventive avec laquelle Monet explore le motif du pont de 1872 à 1875, au lendemain de la guerre franco-prussienne. Elle retrace les grandes lignes de sa technique picturale et de son esthétique depuis ses débuts à Argenteuil, en banlieue de Paris. Développant un intérêt marqué pour le motif du pont, il y réalisera des compositions d'une étonnante modernité qui l'élèveront au statut de peintre avant-gardiste.

Nous sommes reconnaissants envers notre prêteur et mécène, VKS Art, d'avoir gentiment accepté de partager *Le pont de bois* avec le public. Nous le remercions aussi pour sa généreuse contribution au financement de ce superbe catalogue. Grâce à ce soutien, nous pouvons aujourd'hui revisiter cette période charnière dans la carrière de Monet.

Nous tenons à remercier Anabelle Kienle Poňka, conservatrice associée de l'art européen et américain au Musée des beaux-arts du Canada, pour sa contribution exceptionnelle et pour avoir proposé cette exposition au concept novateur. C'est grâce à sa détermination et à son dynamisme que nous avons pu mener ce projet à terme et que nous pouvons présenter ces quelques tableaux d'Argenteuil issus de collections internationales. Nos remerciements vont également à Simon Kelly, conservateur de l'art moderne et contemporain au Saint Louis Art Museum, et à Richard Thomson, Watson Gordon Professor of Fine Art à l'Université d'Édimbourg, pour leurs contributions inestimables à ce catalogue.

Enfin, cette exposition n'aurait pu voir le jour sans la collaboration de nos prêteurs, parmi lesquels figurent d'importants établissements et collectionneurs privés. Comme il s'agit d'un projet construit autour d'un seul et même thème, et que chaque œuvre y joue un rôle essentiel, nous sommes redevables aux propriétaires de ces œuvres précieuses et de leur appui à cette entreprise.

Avec son champ d'étude ciblé, *Monet. Un pont vers la modernité* propose une expérience unique à l'image d'une vaste exposition rétrospective. Nous espérons que les visiteurs ralentiront leurs pas, qu'ils examineront de plus près chaque tableau afin d'explorer les liens qui s'établissent entre eux et pour se laisser éblouir par leur qualité d'exécution et la vision moderniste qu'ils véhiculent.

Marc Mayer
Directeur général

Acknowledgements

In telling the story of *Le pont de bois* I have met with tremendous goodwill from many people. Above all else, I am deeply indebted to our lenders, without whose very willing participation this book and exhibition would have not come into being. My utmost gratitude goes to VKS Art Inc., whose extraordinary support laid the foundation for our undertaking. Each lender, public and private, has allowed us to develop our argument visually and we deeply appreciate this generosity. My warm thanks also extend to Richard Thomson, Watson Gordon Professor of Fine Art at the University of Edinburgh, and Simon Kelly, Curator of Modern and Contemporary Art at the Saint Louis Art Museum, whose essay contributions provide a broader context to the topic at hand, and to Kirsten Appleyard, Fellow in Provenance Research (Donald and Beth Sobey Chief Curator's Research Endowment), who enriched our narrative with her chronology and who lent her impressive resourcefulness and enthusiasm to the project overall.

For their help and guidance in many ways it is a pleasure to thank the following colleagues and individuals: Gwen Adams, Susanne Anna, Ikeda Asato, Elsa Badie-Modiri, Brent Benjamin, Jean-François Bilodeau, Anita Bracalente, Cornelia Braun, Catherine Briat, Arline Burwash, Geneviève Cauchy, Marianne Cavanaugh, Thomas Cazentre, Guy Cogeval, Nanne Dekking, Stéphanie Feze, Adelheid Gealt, Stephen Gritt, Cornelia Homburg, Kimberly A. Jones, Joachim Kaak, Anke Kausch, Tim Knox, Isabelle Lefeuvre, Katharine Lochnan, Denis Mainville, Julien Maitre, Jenny McComas, Mary Morton, Jane Munro, Michael Pantazzi, Lori Pauli, Julie Peckham, Nicholas Penny, Suzanne Pisteur, Xavier Rey, Christopher Riopelle, Joseph R. Rishel, Anne Robbins, Christine Sadler, Klaus Schrenk, Margaret H. Schwartz, Anne Séjourné, Sophie St. Pierre, Beate Stock, Yves Théoret, Ann Thomas, Jennifer A. Thompson, Gary Tinterow, Paul Tucker, and Claire Vasquez.

At the National Gallery of Canada, I am particularly indebted to Marc Mayer, Director, who provided astute feedback from the project's inception and to Paul Lang, Chief Curator, who has championed the exhibition from beginning to end. I would also like to thank Karen Colby-Stothart, Executive Director, National Gallery of Canada Foundation, for her advice and critical support. The Conservation department greatly enhanced the visual experience of the exhibition with their transformative treatment of two of the works. I am most grateful to the dedicated members of my project team, whose expertise and input at all stages of the planning have shaped this exhibition. Sincere thanks go to Karolina Skupien and Virginie Denis (Exhibitions), Gordon Filewych and Ellen Treciokas (Design), Megan Richardson and Béatrice Djahanbin (Education), and Lisa Walli and Sophia Vydykhan (Marketing and New Media). The beautiful catalogue, produced by 5 Continents Editions, reflects the careful attention of Ivan Parisien and the publications team.

Finally, I am ever appreciative of my husband David Poňka for his patience, encouragement and lasting support.

Anabelle Kienle Poňka

Remerciements

Pour raconter l'histoire de l'œuvre *Le pont de bois*, j'ai pu compter sur l'immense bienveillance de nombreuses personnes. Avant tout, je suis grandement reconnaissante envers nos prêteurs pour leur précieuse et indispensable collaboration à la réalisation de cet ouvrage et de l'exposition. Ma très sincère gratitude va à VKS Art Inc., dont l'essentiel appui nous a permis de mener à bien cette entreprise, et à chacun des prêteurs, publics et privés, pour nous avoir autorisés à mettre en images le sujet qui nous passionne; leur générosité nous touche profondément. Je remercie chaleureusement Richard Thomson, Watson Gordon Professor of Fine Art à l'Université d'Édimbourg, et Simon Kelly, conservateur de l'art moderne et contemporain au Saint Louis Art Museum, d'avoir rédigé leur essai en situant le sujet traité dans un contexte plus large. Je ne saurais passer sous silence la participation de Kirsten Appleyard, boursière en recherche sur la provenance (Fonds de recherche Donald et Beth Sobey du conservateur en chef), qui a enrichi notre analyse avec sa chronologie et mis son savoir-faire exceptionnel ainsi que son enthousiasme au service du projet.

Je tiens à saluer mes collègues et les personnes suivantes, pour leur appui et leurs conseils : Gwen Adams, Susanne Anna, Ikeda Asato, Elsa Badie-Modiri, Brent Benjamin, Jean-François Bilodeau, Anita Bracalente, Cornelia Braun, Catherine Briat, Arline Burwash, Geneviève Cauchy, Marianne Cavanaugh, Thomas Cazentre, Guy Cogeval, Nanne Dekking, Stéphanie Feze, Adelheid Gealt, Stephen Gritt, Cornelia Homburg, Kimberly A. Jones, Joachim Kaak, Anke Kausch, Tim Knox, Isabelle Lefeuvre, Katharine Lochnan, Denis Mainville, Julien Maitre, Jenny McComas, Mary Morton, Jane Munro, Michael Pantazzi, Lori Pauli, Julie Peckham, Nicholas Penny, Suzanne Pisteur, Xavier Rey, Christopher Riopelle, Joseph R. Rishel, Anne Robbins, Christine Sadler, Klaus Schrenk, Margaret H. Schwartz, Anne Séjourné, Sophie St. Pierre, Beate Stock, Yves Théoret, Ann Thomas, Jennifer A. Thompson, Gary Tinterow, Paul Tucker, et Claire Vasquez.

Au Musée des beaux-arts du Canada, je suis particulièrement redevable au directeur, Marc Mayer, qui m'a suggéré des pistes intéressantes dès la mise en place du projet, et au conservateur en chef, Paul Lang, qui a soutenu l'exposition du début à la fin. J'aimerais tout spécialement remercier Karen Colby-Stothart, directrice générale de la Fondation du Musée des beaux-arts du Canada, de m'avoir donné de judicieux conseils. Le département de Restauration a aussi hautement enrichi la facture visuelle de l'exposition grâce au traitement effectué sur deux des œuvres. Je tiens à exprimer ma gratitude aux membres de mon équipe qui, avec leur savoir-faire et leurs contributions à l'élaboration de ce projet, ont rendu possible cette exposition. Mes sincères remerciements à Karolina Skupien et Virginie Denis (Expositions), Gordon Filewych et Ellen Treciokas (Design), Megan Richardson et Béatrice Djahanbin (Éducation), Lisa Walli et Sophia Vydykhan (Marketing et Nouveaux Médias). Le superbe catalogue, produit par 5 Continents Editions, témoigne de l'attention particulière portée par Ivan Parisien et l'équipe des publications.

Enfin, je suis on ne peut plus reconnaissante envers mon mari David Poňka, pour sa patience, ses encouragements et son soutien.

Anabelle Kienle Poňka

Lenders to the Exhibition
Liste des prêteurs

We gratefully acknowledge the individuals and institutions whose generous loans made this exhibition possible.
Nos plus sincères remerciements sont adressés aux prêteurs particuliers et institutionnels qui ont contribué à la réalisation de cette exposition.

Archives municipales d'Argenteuil, Ville d'Argenteuil
Indiana University Art Museum, Bloomington, Indiana
Musée d'Orsay, Paris
Musée municipal d'Argenteuil, Ville d'Argenteuil
The National Gallery, London | Londres
National Gallery of Art, Washington
Neue Pinakothek, Bayerische Staatsgemäldesammlungen, Munich
Philadelphia Museum of Art
Private collection | collection particulière, courtesy the |
 avec l'autorisation du Syndics of The Fitzwilliam Museum,
 Cambridge, UK | G.-B.
Royal Ontario Museum | Musée royal de l'Ontario, Toronto
Saint Louis Art Museum
VKS Art Inc., Ottawa
Western Libraries, Western University, London, Canada

And those lenders who wish to remain anonymous.
Et tous les prêteurs qui préfèrent garder l'anonymat.

Towards the Modern Landscape: Monet's *Le pont de bois* in Context

Anabelle Kienle Poňka

Claude Monet (1840–1926) painted the bridges at Argenteuil eighteen times after settling in the bustling suburban town northwest of Paris in December of 1871. Newly married and in his early thirties, Monet had returned to France from England and Holland where he had spent a self-imposed exile during the Franco-Prussian War. While in London he had made the acquaintance of the art dealer Paul Durand-Ruel, who committed to buying a great number of Monet's paintings over several years, enabling the artist to rent a large home, only a stone's throw from the banks of the Seine, for his wife and young son.[1] While Monet found ample subjects in his immediate surroundings, the streets around town and the fields beyond, he was particularly drawn to the life that unfolded on the river framed by two bridges to the east and west (fig. 1).[2] The highway and the railway bridges linked the town to the city of Paris across the second arm of the Seine. In a three-year period, Monet painted the highway bridge thirteen times and the railway bridge five, attesting to his fascination with this subject. He painted the bridges throughout the seasons, at different times of day, on overcast or sunny days, and from different vantage points along the riverbank. He even went so far as to convert a rowboat into a floating studio so he could venture out on the Seine itself.[3]

Within the artist's oeuvre in Argenteuil (1872–78) the group of bridge paintings stand out: they are startling for their innovative compositions and unusual perspectives. Some of the pictures are highly finished, whereas others are more rapidly sketched, their forms and effects less defined. And while Monet's bridge paintings were born of his convenient proximity to the Seine, they were also ambitious and highly mediated experiments. A letter written by Eugène Boudin, Monet's mentor and long-term friend, indicates that the artist had returned to France with great aspirations:

I have been seeing Monet frequently these days and we've been holding a housewarming party at his place these last few days. He's settled in comfortably and seems to have a great desire to achieve a name. He has brought back some extremely beautiful studies from Holland, and I believe his turn will come to take one of the most prominent positions in our school of painting.[4]

Boudin's letter reveals Monet's desire to re-establish himself at the forefront of the avant-garde with his move back to the homeland, an important factor when considering his future paintings of the highway and railway bridges at Argenteuil.

At the heart of this study is Monet's masterpiece *Le pont de bois*, which became the starting point for further explorations of the theme. This essay intends to place this work in context by having a closer look at other bridge paintings that Monet executed between 1872 and 1875.

Restoration of Order

During his nine-month stay in London, where Monet had moved his family at the outbreak of the Franco-Prussian War to avoid conscription, the artist anxiously followed the news from France. The London newspapers published witness accounts of effects of the government's efforts to suppress the insurrection known as the Paris Commune, which formed following the Prussian invasion of Paris in the winter of 1870–71. William Gibson, an English reverend who lived in the French capital, wrote letters to the papers describing the city's atmosphere after the national forces had arrived:

In walking through some of the streets of the city, usually full of bustle and business, it seemed to be that I was walking

Vers le paysage moderne : mise en contexte de l'œuvre *Le pont de bois* de Monet

Anabelle Kienle Poňka

En décembre 1871, Claude Monet (1840–1926) s'installe à Argenteuil, une petite ville animée de la banlieue nord-ouest de Paris, après un exil volontaire en Angleterre et en Hollande pendant la guerre franco-prussienne. L'artiste, au début de la trentaine et nouvellement marié, est fasciné par les ponts routier et ferroviaire de l'endroit : il les peindra d'ailleurs à dix-huit reprises. La vente de nombreux tableaux au marchand d'art Paul Durand-Ruel, rencontré à Londres, lui permet d'emménager dans une vaste demeure avec sa femme et son jeune fils, à un jet de pierres des berges de la Seine[1]. Il trouve dans les rues de cette localité et dans les champs aux alentours, de nombreuses sources d'inspiration. Toutefois, ce sont les activités qui se déroulent au bord du fleuve, traversé à l'est et à l'ouest par deux ponts reliant Argenteuil à Paris, qui retiennent son attention[2] (fig. 1). Toutes les œuvres qu'il réalise de 1872 à 1878 attestent la fascination qu'exerce sur lui ce genre de structures, peu importe la saison en cours, l'heure du jour, le temps qu'il fait et le point d'observation choisi. Il va jusqu'à transformer une barque en atelier flottant, afin de pouvoir s'aventurer à sa guise sur la Seine[3].

Au cours des trois années qui suivent, Monet peint treize fois le pont routier et cinq fois le pont du chemin de fer. L'ensemble de ses tableaux se distingue des autres œuvres de l'époque, en ce sens que la composition novatrice et la perspective inhabituelle de chacun frappent le regard. Certaines images sont élaborées avec soin, d'autres croquées sur le vif avec des formes et des effets moins définis. L'engouement manifesté par Monet pour les ponts ne témoigne pas uniquement de l'étroite proximité de la Seine dans son proche univers, mais repose aussi sur d'ambitieuses expérimentations menées avec rigueur. Ce passage d'une lettre rédigée par Eugène Boudin (1824–1898), mentor et ami de longue date de Monet, mentionne le retour en France de l'artiste, et les grandes ambitions qu'il nourrit alors :

Nous voyons souvent Monet chez lequel nous avons pendu la crémaillère ces jours-ci; il est fort bien installé et paraît avoir une forte envie de se faire une position. Il a rapporté de Hollande de fort belles études et je crois qu'il est appelé à prendre une des premières places dans notre école[4].

Boudin rapporte dans sa lettre que Monet souhaite se retrouver au premier rang des peintres d'avant-garde, ce qui explique peut-être la manière dont il peint les ponts routier et ferroviaire d'Argenteuil par la suite.

Le chef-d'œuvre intitulé *Le pont de bois* s'apparente en quelque sorte à un coup d'envoi pour Monet. Dans le présent essai, ce tableau est le point central autour duquel s'articule l'examen en profondeur de tous ceux qu'il a exécutés de 1872 à 1875.

Le retour à l'ordre

Durant son séjour de neuf mois à Londres, où il s'est installé avec sa famille pour échapper à la conscription à la suite du déclenchement de la guerre franco-prussienne, Monet suit avec un vif intérêt les nouvelles en provenance de la France. Les journaux londoniens publient des témoignages sur les moyens entrepris par le gouvernement français pour réprimer l'insurrection connue sous le nom de la Commune de Paris, qui a éclaté dans la foulée de l'invasion de cette ville par l'armée prussienne à l'hiver 1870–1871. Le révérend William Gibson, un Anglais qui vit alors dans la capitale française, décrit l'atmosphère qui y règne après l'arrivée des troupes nationales :

En parcourant certaines rues de la ville, qui fourmillent habituellement de vie et d'activité, j'avais l'impression de traverser une nécropole – aucune voiture sur la chaussée, aucun piéton

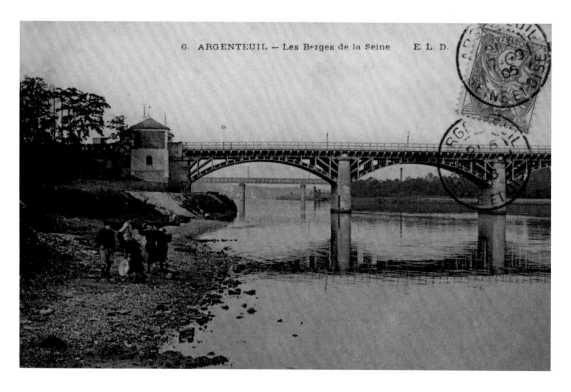

1. **Anonymous,** *Argenteuil –*
Les Berges de la Seine, c. 1906,
black-and-white postcard.
Private collection
1. **Inconnu,** *Argenteuil–Les Berges*
de la Seine, v. 1906, carte postale en
noir et blanc. Collection particulière

2. **Jules Andrieu,** *Disasters of the*
War: Pont d'Argenteuil, c. 1870–71,
albumen silver print, 37.7 × 29.4 cm.
National Gallery of Canada,
Ottawa (20704)
2. **Jules Andrieu,** *Désastres*
de la guerre, pont d'Argenteuil,
v. 1870–1871, épreuve à l'albumine
argentique, 37,7 × 29,4 cm.
Musée des beaux-arts du Canada,
Ottawa (20704)

through a city of the dead – no carriages on the roadway, no foot-passengers on the causeways, all silent and deserted, nothing to be heard but the echo of my footstep.[5]

In a letter to Camille Pissarro, who had also joined the French community of artists in London, Monet wrote of his "complete discouragement"[6] upon learning of the "bloody week" that would crush the Commune.

When Monet arrived in Argenteuil in December 1871 he would have seen the destruction in the wake of the civil war. One of the great markers of the defeat was the highway bridge, which the French troops destroyed in an attempt to stall the German army's advance on Paris.[7] In the spring of 1832 King Louis-Philippe I, accompanied by the National Guard and fifty cavalry, had inaugurated the bridge to great fanfare and welcome by the town's people.[8] Now the proud structure lay in ruins. The same was true for the concrete railway bridge to the east, which had also been blown up during the Prussian siege in autumn 1870.

Contemporary photographers, such as Auguste-Hippolyte Collard (1812–1887), Alphonse Liébert (1827–1914), and Jules Andrieu

(1838–1884), among others, were the first to set out to record the destruction in and around Paris.[9] Andrieu also captured the remains of Argenteuil's railway bridge (fig. 2) in an eerie image as part of his powerful series of forty-four photographs titled *Disasters of the War*, which includes images of the ruins of the Hôtel de Ville, the Rue Royale and the principal facade of the Tuileries.[10] While these prominent sites were familiar to visitors and Parisians alike, the destruction of the Argenteuil bridges had equally burrowed into the heart of the small town, and Andrieu's photograph gives us an idea of the extent of the damage. For maximum drama, the photographer tilted his camera downwards into the void from the opposite side of the riverbank. The result is a disturbing yet sublime image of the collapsed edifice, which is partially submerged in a luminous pool of water.[11]

While photographers were quick to set up their cameras, most painters were hesitant to depict the aftermath of the defeat. Yet, as Richard Thomson explains, Monet responded to the process of recovery.[12] In December 1871 the bridges and factories of Argenteuil were being rebuilt following a nation-wide call to return to order. Monet's two versions of the highway bridge under repair are powerful accounts of Argenteuil's swift and determined effort to recover from its wounds.[13] The first painting, *Argenteuil, the Bridge Under Repair* (pl. 6, p. 43) looks towards Argenteuil from Le Petit-Gennevilliers, where the town had installed a temporary coach service to shuttle its passengers across the bridge. Monet revelled in the complexity of this diagonal perspective, which provided a three-dimensional view of the bridge sheathed in scaffolding. Each wooden beam is rendered with minute detail to harness the mirror effect of the reflection on the water. Traffic has resumed with carriages and pedestrians crossing, and a steamboat heads upstream in the distance.

The subtle interplay of light, colour and atmosphere recalls the paintings of James Abbott McNeill Whistler (1834–1903), whose work Monet had studied and admired in London. While it is unlikely that Monet had seen Whistler's *The Last of Old Westminster* (fig. 35, p. 79) both artists clearly shared a fascination for the wooden scaffolding that supported the bridges.[14] Monet also did not shy away from the grittier aspects of the river and its water traffic, using the steamboat's smokestack to further emphasize the Rorschach effect of the mirror image.[15]

Monet's second version of the bridge under repair, *Le pont de bois* (pl. 1, p. 20), is a compositional departure from the first, a prelude to

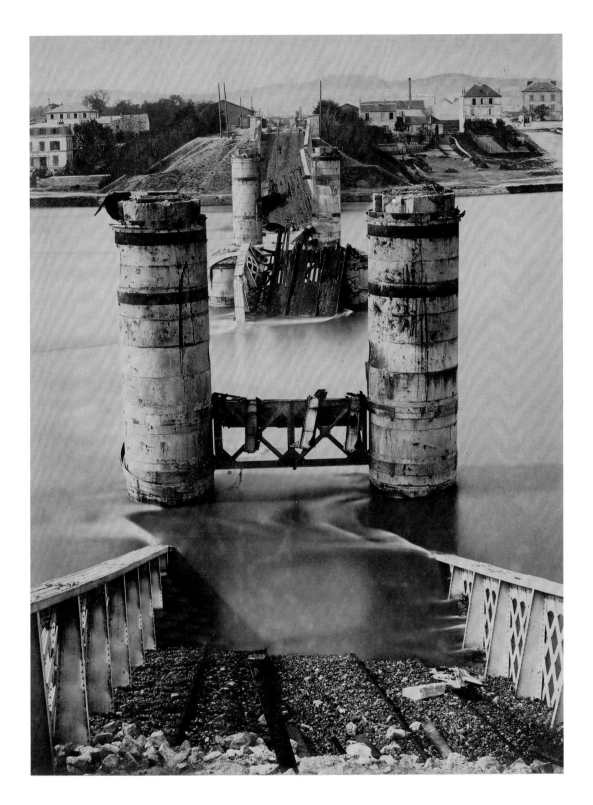

sur les trottoirs, tout était silencieux et désert. Je n'entendais rien d'autre que l'écho de mes pas[5].

Pour sa part, Monet exprime, dans une lettre adressée à Camille Pissarro qui a rejoint la communauté d'artistes français à Londres, son « découragement complet[6] » à l'annonce de la « semaine sanglante » qui a écrasé le mouvement communard.

À son arrivée à Argenteuil en décembre 1871, Monet constate avec effroi la dévastation engendrée par la guerre civile. L'un des exemples concrets de la défaite est le pont routier détruit par les troupes françaises dans l'espoir de ralentir la progression de l'armée allemande[7]. Il importe de noter qu'au printemps 1832 le roi Louis-Philippe Ier (1773–1850), protégé par la garde nationale et cinquante hommes de la cavalerie, avait inauguré ce pont sous les acclamations des citoyens[8]. La fière structure est maintenant en ruine, de même que le pont ferroviaire en béton, à l'est, bombardé durant le siège prussien à l'automne 1870.

Des photographes contemporains, notamment Auguste-Hippolyte Collard (1812–1887), Alphonse Liéber (1827–1914) et Jules Andrieu (1838–1884), sont les premiers à dévoiler l'ampleur des ravages[9]. Andrieu immortalise les restes du pont ferroviaire d'Argenteuil (fig. 2) dans une série de photographies au fort pouvoir évocateur intitulée *Désastres de la guerre*. Celle-ci comprend des images des ruines de l'hôtel de ville de Paris, de la rue Royale et de la façade principale des Tuileries[10]. La destruction de ces lieux prestigieux, chers aux Parisiens et aux visiteurs, et celle des ponts d'Argenteuil laisseront aussi de profondes cicatrices dans le cœur des habitants. Désireux de maximiser l'intensité dramatique de la scène, Andrieu, qui se trouve sur la rive opposée, penche son appareil vers le trou béant pour obtenir une image troublante, mais sublime de l'ouvrage effondré et en partie submergé dans une eau lumineuse[11].

Si les photographes sont prompts à fixer leur objectif sur les stigmates de la défaite, la plupart des peintres hésitent encore à les représenter, mais non Monet qui, comme l'explique Richard Thomson, est sensible à la reconstruction entreprise en France après la guerre à la suite d'un appel du gouvernement français pour un retour à l'ordre, en décembre 1871[12].

Les deux versions que Monet exécute du pont routier en réfection illustrent de façon éloquente les efforts exigés pour réparer les dommages subis[13]. Le premier tableau, *Argenteuil, le pont en réparation*

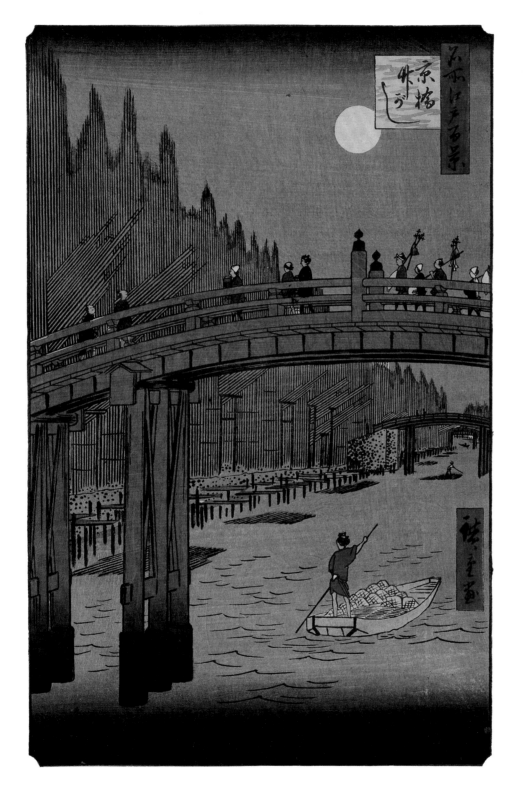

all the Argenteuil bridge paintings to come, wherein each is individually conceived and an independent picture in its own right. By concentrating on a single span, a device reminiscent of Japanese woodblock prints by Ukiyo-e masters such as Katsushika Hokusai and Utagawa Hiroshige (fig. 3), whose work Monet collected and admired, he created a rectangular frame formed by the bridge and its reflection on the water. This effective window onto the world also provides a contrast between the calm river basin and the bustling traffic atop. Here, the importance of the restoration of order is expressed in the human aspect of silhouetted figures going about their business in the fading hours of the day. One of Andrieu's images conveys a similar sentiment: *Disasters of the War: Rue Royale during the Fire* (fig. 4) shows the street in shambles with heaps of rubble piled upon the pavement. At lower right, only visible to the discerning eye, the image captures a street café with an awning that shades a few tables and chairs. Everyday life has resumed despite the dire circumstances.

As Thomson notes, however, Monet's painting reveals more than his desire to document; it shows a deliberate and conscious interest in "picture-making."[16] Monet was clearly stimulated by the scaffolding around the bridge to try out something new; it was the first time he used the bridge motif in such a daring and radical way. The foundations for this leap were laid in London. Just a year before, in *The Thames Below Westminster* (pl. 5, p. 42), Monet painted the river with the Houses of Parliament and Westminster Bridge shrouded in fog. The dark timber pier, which acts as a visual anchor in this subtle, masterfully calibrated composition, already attests to Monet's fascination with wooden structures. In *Le pont de bois* Monet takes this a step further by flattening the effect of the scaffolding, a treatment echoed in his brushwork and muted palette.

We may better grasp the innovation of *Le pont de bois* by taking a look at Alfred Sisley's (1839–1899) *Footbridge at Argenteuil* (fig. 5), also painted in 1872. One of the first Impressionists to visit with and paint alongside Monet in Argenteuil, Sisley approached the bridge from a different vantage point looking onto the passageway. Here, the recent destruction is not part of the story. Rather, his focus lies on the quaint setting of the pedestrian crossing that lends the scene a laid-back feel, whereas Monet's *Le pont de bois* emphasizes the fragility of this formerly solid edifice. Monet painted *en à-plat,* a technique advocated by Édouard Manet, wherein the colour appears almost uniformly grey and flattened. Intriguingly, Manet (1832–1883) became

(pl. 6, p. 43), représente cette localité depuis le Petit-Gennevilliers où un service temporaire de voitures assure le transport des passagers. Monet apprécie la complexité de la vue diagonale, car elle offre une perspective tridimensionnelle du pont couvert d'échafaudages. Il reproduit avec minutie le détail de chaque poutre en bois, afin d'attirer l'œil sur la surface miroitante de l'eau. La circulation ayant repris, des calèches et des piétons traversent le pont et, au loin, un bateau à vapeur remonte le fleuve.

L'atmosphère de la toile, créée par de subtils jeux de lumières et de couleurs, rappelle celle des peintures de James Abbott McNeill Whistler (1834–1903), dont Monet a étudié et admiré les œuvres à Londres. Bien que Monet n'ait sûrement pas vu *Les restes du vieux pont de Westminster* (fig. 35, p. 79) de Whistler, les deux artistes partagent la même fascination pour les échafaudages en bois qui étayent les ponts[14]. Monet n'hésite pas à montrer les aspects plus réels du fleuve et de la circulation maritime en se servant, entre autres, du panache de fumée du bateau à vapeur pour accentuer l'effet Rorschach de l'image miroir[15].

Dans la deuxième illustration du pont en réfection, *Le pont de bois* (pl. 1, p. 20), Monet effectue un virage en matière de composition artistique. Cette rupture préfigure toutes les représentations futures des ponts d'Argenteuil, chacune constituant une œuvre autonome. En concentrant son attention sur une seule travée, un procédé qui rappelle les estampes japonaises des maîtres de l'ukiyo-e, tels que Katsushika Hokusai et Utagawa Hiroshige (fig. 3) qu'il admire et dont il collectionne les œuvres, Monet construit un cadre rectangulaire délimité par le pont et son reflet dans l'eau. Par surcroît, cette fenêtre sur le monde établit un contraste entre le calme bassin fluvial et la circulation animée sur le pont. Ici, l'importance attribuée au retour à l'ordre s'incarne en des personnages qui vaquent à leurs activités à la fin de la journée. L'une des images d'Andrieu, *Désastres de la guerre, rue Royale pendant l'incendie* (fig. 4), traduit un sentiment comparable. En effet, dans le coin inférieur droit de la photographie, un observateur attentif peut voir un café, parmi les décombres, avec des tables et des chaises sous un auvent, ce qui indique que la vie quotidienne a repris son cours malgré les temps difficiles.

Comme le souligne une fois de plus Richard Thomson, le tableau de Monet, qui a une valeur documentaire réelle, révèle néanmoins « des préoccupations picturales distinctes[16] ». La vue des échafaudages qui soutiennent le pont l'amène à innover en abordant pour la

première fois son thème favori de manière audacieuse et radicale. En fait, il jette les fondements de sa nouvelle approche à Londres, à peine un an avant, en peignant *La Tamise et le Parlement* (pl. 5, p. 42), un tableau qui montre le fleuve, le Parlement et le pont de Westminster nappés de brouillard. La jetée en bois sombre, qui sert d'ancrage visuel dans cette élégante composition magistralement calibrée, témoigne déjà de la fascination de Monet pour les structures en bois. Dans *Le pont de bois*, ce dernier pousse encore plus loin ses recherches et aplatit le volume des échafaudages : un traitement qui trouve un écho dans son coup de pinceau et sa palette sourde.

Un examen approfondi de l'œuvre *Passerelle d'Argenteuil* (fig. 5) d'Alfred Sisley (1839–1899), peinte en 1872, aide à mieux comprendre le caractère novateur du tableau *Le pont de bois* de Monet. Sisley, l'un des premiers impressionnistes à lui rendre visite et à peindre à ses côtés à Argenteuil, adopte un autre angle de vue pour représenter le pont. Il dirige son attention sur la voie de circulation et ne laisse aucune trace de la récente destruction. Sisley choisit de montrer le décor pittoresque que campe le passage piétonnier et qui confère à la scène une atmosphère détendue, alors que Monet fait ressortir la fragilité de cette construction autrefois solide. Ce dernier peint en aplat, une technique qu'affectionne Édouard Manet (1832–1883), et sa palette tout en gris et sans relief paraît presque uniforme. Curieusement, Manet est le premier propriétaire connu du tableau *Le pont de bois*. Il en fait l'acquisition en 1872 au coût de 200 francs, en vue d'enrichir sa collection personnelle, ce qui donne à penser qu'il reconnaît l'importance de l'œuvre en ce qui a trait au motif et à son exécution[17]. Rien d'étonnant que ce tableau ait plu à Manet, ex-artilleur volontaire dans la garde nationale, qui a évoqué son expérience traumatisante de la guerre dans une gravure montrant un soldat tué (voir fig. 37, p. 81). Car, en dépit de sa palette sombre, l'œuvre est empreinte d'un fort patriotisme – l'artiste ayant tenté de créer un climat social qui s'améliore après des temps difficiles[18]. Les registres faisant état des ventes des œuvres de Monet révèlent également qu'en 1872, lors d'une autre exposition privée, le tableau *Argenteuil, le pont en réparation* a été acquis par un dénommé Millot pour 700 francs, soit plus du triple du montant versé par Manet pour *Le pont de bois*. Les toiles représentant Argenteuil en voie de rétablissement plaisaient donc à une plus large clientèle.

À l'été 1872, Monet peint de nouveau le pont routier, une fois celui-ci terminé. Pour réaliser *Le bassin d'Argenteuil* (pl. 2, p. 25), il

4. Jules Andrieu, *Disasters of the War: Rue Royale during the Fire*, c. 1870–71, albumen silver print, 29.4 × 37.5 cm. National Gallery of Canada, Ottawa (20753)
4. Jules Andrieu, *Désastres de la guerre, rue Royale pendant l'incendie*, v. 1870–1871, épreuve à l'albumine argentique, 29,4 × 37,5 cm. Musée des beaux-arts du Canada, Ottawa (20753)

plante son chevalet le long de la promenade et obtient une vue panoramique du port de plaisance d'Argenteuil, un lieu débordant d'activités, dont Boudin a fait un paysage pastoral avant la guerre intitulé *Argenteuil, promeneurs sur la berge* (fig. 6). À première vue, les deux œuvres semblent célébrer la renaissance de la localité et le retour à sa vocation première, celle d'être une destination touristique. Cependant, la toile de Monet, montrant une scène en apparence idyllique, est plus accentuée. En effet, Monet donne davantage de hauteur aux deux pavillons de péage sur le pont pour en faire des repères visuels à chaque extrémité et réduit la longueur des arches. En plus, il déplace tout élément susceptible de troubler l'harmonie du paysage au loin, comme l'effervescence autour des bateaux-lavoirs blancs amarrés (fig. 7) et la navigation commerciale sur le fleuve[20]. Sous un ciel radieux assombri par quelques nuages, Monet présente une Arcadie suburbaine rythmée par les ombres allongées des arbres. Rien n'est laissé au hasard dans ce tableau qui restitue à Argenteuil son ancienne gloire. Comme le mentionne avec justesse Paul Tucker, il s'agit d'une « construction habile » et délibérée d'un paysage[21].

En résumé, les deux toiles du pont routier d'Argenteuil, peintes par Monet en 1872, remplissent une double fonction. Elles fournissent non seulement des images empreintes d'espoir au lendemain de la guerre franco-prussienne et des témoignages éloquents de l'époque, mais aussi de formidables exemples des efforts déployés par l'artiste pour trouver de nouvelles façons de composer un paysage.

Variations sur un même thème

À l'été 1874, sans doute transporté d'enthousiasme à la suite de la première exposition impressionniste qui a eu lieu quelques mois avant, Monet entame une série, plus intense, de peintures du pont routier d'Argenteuil. Il peint sept toiles en séquence et à intervalles rapprochés. En multipliant les angles de vue et les perspectives, il obtient des résultats remarquables. Parmi les premières toiles de la série figure l'une des plus spectaculaires, *Le pont d'Argenteuil* (pl. 12, p. 65). Plutôt que de miser sur la palette obscure et l'ambiance lugubre qui caractérisent *Le pont de bois*, Monet choisit cette fois de montrer celui-ci sous un angle lumineux, vibrant. De nouveau, il limite sa composition à une seule arche : sa courbe faisant écho aux rondeurs de la colline d'Orgemont en amont de la Seine. Le treillis métallique scintillant, qui remplace la structure en bois, est rendu avec une extrême précision. Cette rigueur témoigne de la finesse d'observation de l'artiste. Par contraste, tous les autres éléments, y compris les embarcations au mouillage dans des eaux peu profondes, sont peints à larges traits, de sorte que leurs formes se dissolvent. En bref, *Le pont de bois* saisit le va-et-vient quotidien des passants et des voitures à la tombée du jour, alors que *Le pont d'Argenteuil* met en scène une procession festive où se déploient des drapeaux français, une autre référence à l'effort national soutenu du pays pour instaurer un renouveau.

Le trait confiant de Monet va de pair avec la plus grande liberté d'expression artistique qu'il affiche à l'époque. Cette évolution est aussi manifeste dans deux autres versions du pont peint depuis la rive du Petit-Gennevilliers : *Le pont routier, Argenteuil* (pl. 7, p. 46) et *Le pont d'Argenteuil* qui appartient au musée d'Orsay, à Paris. Le pont coupe le plan pictural presque verticalement et crée une barrière qui a pour effet de diriger le regard vers le bassin fluvial. Dans ces chefs-d'œuvre exemplaires de l'impressionnisme, Monet reproduit les reflets chatoyants de la lumière sur l'eau, une technique acquise tout au long de son travail assidu en plein air.

L'une des œuvres moins connues de la série, mais de loin la plus abstraite et la plus surprenante, est *Le pont routier d'Argenteuil* (pl. 3, p. 29) que Monet a exécutée depuis son bateau-atelier[22]. Dans le tableau, les sombres miroitements de la coque du bateau à vapeur et le panache de fumée se réfléchissent dans l'eau et y dessinent des gribouillis, ce qui produit un fort contraste avec la solide structure du treillis métallique du pont qui s'apparente à une fenêtre géminée sur le bassin du fleuve. Le prestigieux club de voile de la Société des régates

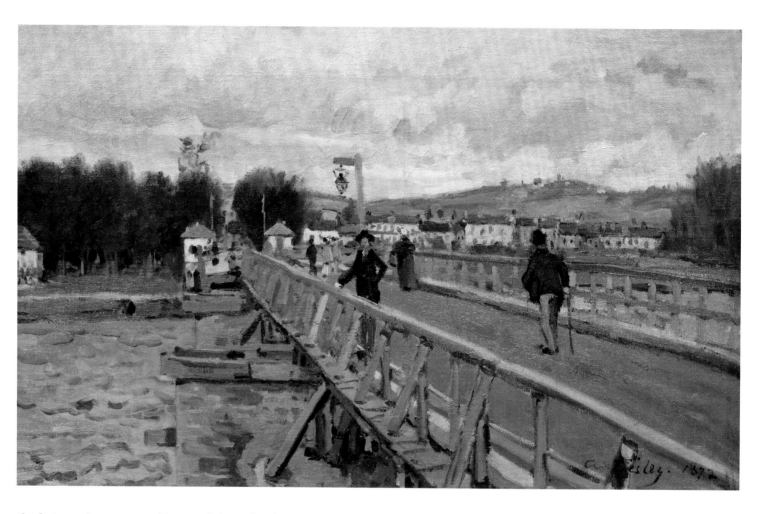

5. **Alfred Sisley**, *Footbridge at Argenteuil*, 1872, oil on canvas, 39 × 60 cm. Musée d'Orsay, Paris

5. **Alfred Sisley**, *Passerelle d'Argenteuil*, 1872, huile sur toile, 39 × 60 cm. Musée d'Orsay, Paris

the first prominent owner of *Le pont de bois*, when he acquired it for his personal collection in 1872 for 200 francs, a purchase suggesting he recognized its significance in terms of both its subject matter and execution.[17] It is not surprising that Manet, who himself had served in the National Guard and as a volunteer gunner in the artillery, and who processed his traumatic war experience in an etched image of a dead soldier (see fig. 37, p. 81), would have been drawn to this painting, which, despite its sombre tone, is imbued with a great sense of patriotism – a tentatively positive image after a painful period.[18] Monet's purchase records further indicate that he sold *Argenteuil, the Bridge Under Repair* in another private sale in 1872 to a buyer by the name of Millot for 700 francs, more than triple the amount that Manet paid, which shows that this image of Argenteuil on the road to recovery also appealed to a broader clientele.

In the summer of 1872 Monet painted the bridge once more, this time after its reconstruction. To paint *The Port at Argenteuil* (pl. 2, p. 25), the artist set up his easel next to the promenade to give a panoramic view of Argenteuil's yacht basin, a lively locale that had already inspired Boudin's pastoral landscape *Argenteuil: Promeneurs sur la Berge* (fig. 6) in pre-war days. At first glance, *The Port at Argenteuil* appears to follow Boudin's example, celebrating the town's post-war revival as a tourist destination. Yet Monet's seemingly idyllic scene is meticulously constructed.[19] For instance, he raised the height of the two toll towers on the bridge to provide a visual marker at each end and shortened the actual length of the arches. He also purposely moved any elements that may have affected his harmonious vision of the landscape into the distance such as activity around the moored, white washhouses (fig. 7), as

parisiennes, reconnu pour les compétitions qu'il organise, occupe une place prédominante dans la partie gauche du tableau[23]. Il est représenté par le bâtiment jaune. Monet le peint une première fois depuis son bateau dans *Le pont de bois*, puis il le reconfigure avec brio à de très nombreuses reprises. À titre d'exemple, dans *Les bords de la Seine au pont d'Argenteuil* (pl. 8, p. 50), il apparaît sous l'arche. Cette représentation du pont est réalisée sur une toile apprêtée, depuis les rives de la Seine. Son sujet principal repose sur l'exubérance de la nature et sur le contraste entre la verdure luxuriante et le ciel sommairement esquissé. Au surplus, l'expérience immersive est palpable dans les deux œuvres. L'une incite à monter à bord du bateau de Monet et l'autre, à marcher le long de la Seine jusqu'au club où se détache la cabine verte de l'atelier flottant du peintre. *Les bords de la Seine au pont d'Argenteuil* a appartenu à l'artiste Gustave Caillebotte (1848–1884), l'un des plus fidèles admirateurs de Monet. Attiré par le pittoresque de la région, il achètera lui aussi une propriété près d'Argenteuil en 1881.

Outre la série de sept tableaux, Monet peint deux autres toiles du pont, dont l'une est intitulée *Le bassin d'Argenteuil* (pl. 4, p. 30). Force est de reconnaître que la petite ville d'Argenteuil et ses environs constituent les lieux de prédilection de l'artiste, tant sur terre que sur l'eau. De fait, le pont routier lui sert de laboratoire et de prétexte pour élaborer diverses compositions picturales, qui vont de l'étude rapide et vigoureuse à la toile très aboutie. Toutes ces œuvres de Monet remettent en cause les principes contemporains de la peinture de paysage.

Le pont de bois se révèle toutefois l'élément déclencheur d'une autre série de compositions audacieuses de même format. Au cours de ses trajets en train entre Argenteuil et Paris, Monet observe les ouvriers qui déchargent le charbon provenant de l'usine de Clichy[24]. S'inspirant de cette scène, il peint le tableau *Les déchargeurs de charbon* (pl. 11, p. 60), où paraissent, à l'avant-plan, le pont routier d'Asnières et, au loin, celui de Clichy. Le premier pont occupe la moitié supérieure de la toile, dans laquelle les charbonniers transportent des charges depuis les péniches jusqu'à la rive[25]. Cette fois encore, Monet concentre son attention sur une seule arche, pour mettre en valeur le pont industriel et planter son décor là où des ouvriers anonymes semblent s'acquitter de leurs tâches avec une précision mécanique. Bien que de nombreux confrères de Monet, en particulier Edgar Degas, partagent son enthousiasme pour les cadrages audacieux et les angles de vue inusités, influencés en cela par leurs études des estampes japonaises, seules les œuvres des illustrateurs et des photographes

contemporains présentent une esthétique analogue. La série consacrée au pont routier fait de Monet l'un des chefs de file de l'avant-garde chez les paysagistes, une position dont il est pleinement conscient. En 1883, huit ans après avoir peint *Les déchargeurs de charbon*, il presse le marchand d'art Paul Durand-Ruel d'emprunter la toile à son propriétaire, afin de l'inclure dans une prochaine exposition individuelle. Elle représente pour Monet une « note à part » dans son œuvre et, en ce sens, mérite d'en être[26]. Le prêt ne se matérialise pas, mais la requête indique que l'artiste accorde beaucoup d'importance au tableau. En 1883, Caillebotte peint sa propre version du pont routier (fig. 8), une magnifique vue rapprochée qu'il n'aurait pu imaginer sans avoir vu le travail de Monet.

Merveilles de l'ingénierie

Une analyse des tableaux du pont routier d'Argenteuil de Monet demeurerait incomplète si elle était effectuée sans un examen minutieux des cinq œuvres qui mettent en scène le pont ferroviaire adjacent. Comme le souligne Tucker, l'artiste le peint plusieurs fois après sa restauration en 1873[27]. D'un réalisme cru, à l'instar d'une photographie, *Le pont du chemin de fer à Argenteuil* (fig. 9) met en valeur les merveilles de l'ingénierie moderne et cette nouvelle structure composite aux lignes pures et non classiques[28]. Seule une grande toile horizontale permet d'inclure dans un panorama urbain un train qui s'approche de la gare d'Argenteuil et un autre qui, dans un nuage de fumée, fuit à toute vitesse vers Paris. La présence d'humains en pleine nature est personnifiée par deux badauds qui observent la scène

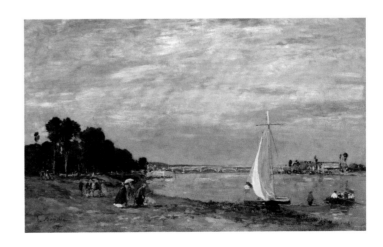

7. **Anonymous,** *Argenteuil –*
Le pont et les lavoirs sur la Seine,
1910, black-and-white postcard.
E. Malcuit, Paris. Archives
municipales d'Argenteuil, France
7. **Inconnu,** *Argenteuil – Le pont*
et les lavoirs sur la Seine, 1910,
carte postale en noir et blanc,
E. Malcuit, Paris. Archives
municipales d'Argenteuil, France

pl. 2 *The Port at Argenteuil*
Le bassin d'Argenteuil c./v. 1872

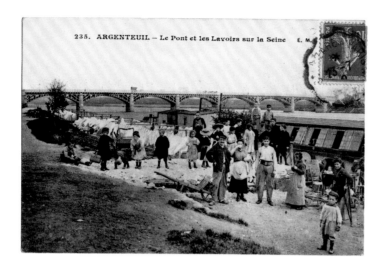

235. ARGENTEUIL — Le Pont et les Lavoirs sur la Seine E. M.

well as any commercial traffic on the river.[20] Monet presents a sub-urban arcadia under a glorious cloud-filled sky and the lengthened shadows of trees. Nothing is left to chance in this painting, which shows Argenteuil restored to its former glory, a deliberate and, as Paul Tucker has aptly described, "artful construct" of a landscape.[21]

In summary, Monet's 1872 depictions of the highway bridge ful-filled a dual purpose: they were encouraging images in the aftermath of the Franco-Prussian War and a powerful testimony of their time, but they were also most extraordinary examples of his desire and con-scious efforts to break new ground in his *construction* of a landscape.

Variations on a Theme

In summer 1874 Monet embarked on a second, more intense paint-ing campaign of the highway bridge, possibly motivated by the excitement of the first Impressionist exhibition, which had taken place just a few months prior. Painted in sequence and short succes-sion, Monet approached the bridge seven times from various angles and perspectives with remarkable results. Among the first, and one of the most dazzling, is *The Bridge at Argenteuil* (pl. 12, p. 65). Here, the gloomy palette and atmosphere in *Le pont de bois* have given way to a light-filled, vibrant rendering of the bridge. Monet again limited the view to one arch, looking upstream towards the Orgemont hill that is echoed in the soft curve of the arc. Its glistening metal tresses, which had replaced the wooden construction, are rendered with the greatest precision, evidence of the artist's close observation. In con-

trast, everything else, including the boats docked in the shallow water, is painted with such loose, broad brushstrokes that the shapes dissolve before our eyes. Where *Le pont de bois* depicts an average weekday during which commuters traverse the bridge in the waning daylight hours, *The Bridge at Argenteuil* suggests a festive procession bearing French flags, thus again making reference to the country's nationalistic efforts towards renewal.

Monet's confident brushwork goes hand-in-hand with a gener-ally greater freedom of expression in the artist's oeuvre at this time. This is also evident in two other versions of the highway bridge that Monet painted from the Petit-Gennevilliers bank, *The Bridge at Argenteuil* (pl. 7, p. 46) and *Le pont d'Argenteuil*, now in the Musée d'Orsay, Paris. In these versions the bridge cuts almost vertically across the picture plane, thereby providing a narrative and a barrier to the river basin that draws our focus. In these exemplary master-pieces of Impressionism, Monet translated the brilliant effects of light onto the water, a skill he had developed through persistent and continuous studies outdoors.

Part of the same campaign, but treated altogether differently, is a canvas of much less renown. *The Road Bridge at Argenteuil* (pl. 3, p. 29), the most abstract and surprising composition in the sequence with the shorthand of a *plein-air* sketch, was executed from Monet's studio boat.[22] The hull's dark shadow and the steamboat's smokestack are duplicated on the water in scribbles, in stark contrast to the solid iron tresses of the bridge, which provide a stereo-type view of the river basin. The prestigious sailing club of the Société des Régates Parisiennes, the Cercle de la Voile, an establishment renowned for its sailing and regatta competitions, figures prominently on the left.[23] This yellow boathouse first appeared in *Le pont de bois* and then became a recurring feature in Monet's pictures of the Argenteuil highway bridge. It is fascinating to observe in how many different configurations the boathouse was destined to make an appearance. In *The Banks of the Seine near the Bridge at Argenteuil* (pl. 8, p. 50), for example, the yellow block seems neatly tucked underneath the arch. While Monet's view of the bridge from the water is a fast and quick study on a primed canvas, he dedicated more time to the paint-ing that he executed from the banks of the Seine. Here, the bridge has moved discreetly into the background and the main focus lies on the profusion of nature and the contrast between the dense, lush green-ery and the roughly sketched-in sky. In both cases, however, the

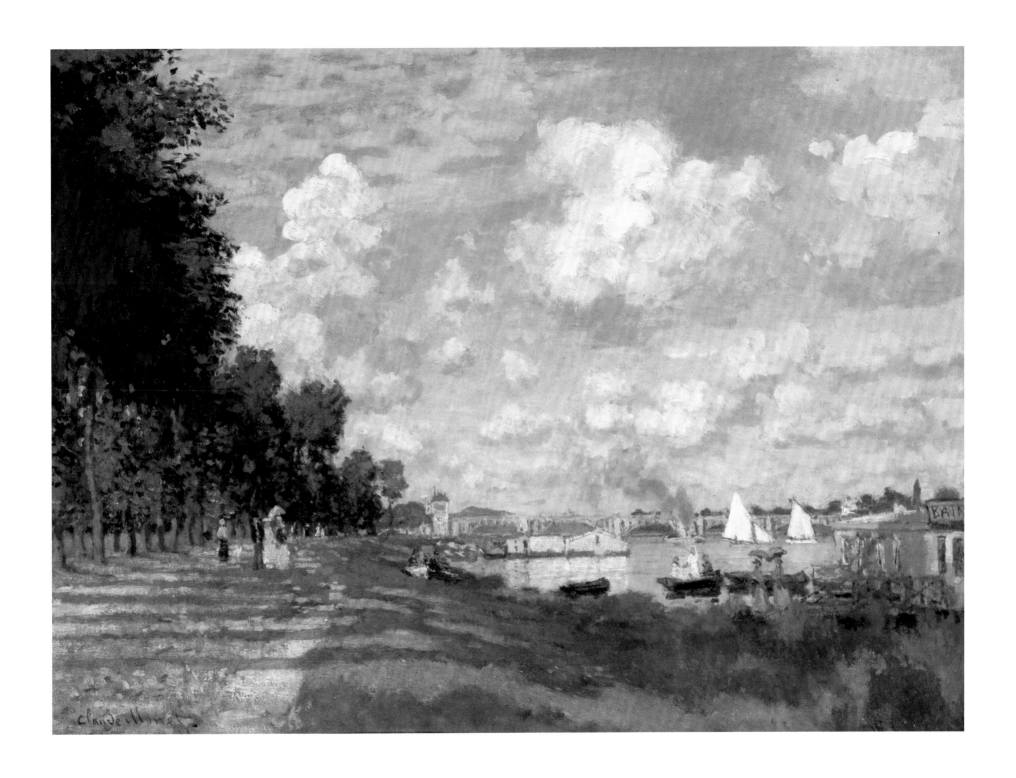

immediacy of the experience is palpable. We are either invited to join Monet in his floating boat out on the Seine, or participate in the stroll along the river path towards the boathouse, where the artist's floating studio can be identified by its green cabin among the boats. *The Banks of the Seine near the Bridge at Argenteuil* belonged to the artist Gustave Caillebotte (1848–1884), one of Monet's most staunch supporters, who himself was drawn to the region and bought a property near Argenteuil in 1881.

Beyond this campaign of seven paintings, Monet painted two more views from the bridge, including *The Port of Argenteuil* (pl. 4, p. 30), with the port below, which we by now have come to recognize as the artist's familiar stomping ground on land and water. As these examples have shown, the highway bridge lent itself to Monet's painterly experiments as a creative laboratory. The bridge became a pretext for a variety of compositions that range from highly finished to quick, decisive studies, all of which challenged contemporary notions of landscape painting.

Among Monet's views of the Argenteuil highway bridge *Le pont de bois* occupies a central role as it became the starting point for a number of other daring compositions that used a similar format. During his train rides from Argenteuil to Paris Monet witnessed workers unloading coal for the nearby Clichy factory.[24] Inspired by this scene, *The Coal Dockers* (pl. 11, p. 60) depicts the road bridge at Asnières with the Pont de Clichy in the distance. In the foreground,

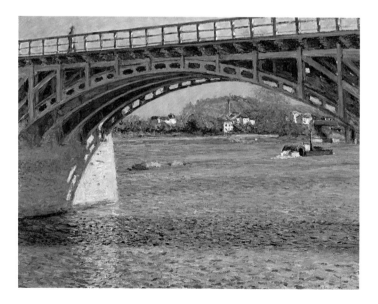

workers ferry their loads from the barges to the bank.[25] Again, Monet chose the single arch view to introduce the idea of the working bridge and to construct a stage set, in which anonymous labourers seem to perform their task with rhythmical precision. While many of Monet's colleagues, including, for example, Edgar Degas, shared his enthusiasm for bold cropping and unusual vantage points, inspired by their study of Japanese prints, a similar aesthetic can only be found in the work of contemporary illustrators and photographers. Monet's campaign of the highway bridge thus placed him at the forefront of the avant-garde of landscape artists, an aspect of which he was well aware. Eight years after he painted *The Coal Dockers*, in 1883, he urged Paul Durand-Ruel to borrow the work from its then-current owner to be included in an upcoming solo exhibition, because he considered it "unusual" compared with his other work.[26] While the loan did not come to pass, his request suggests that Monet himself placed great importance upon this painting. Also in 1883, Caillebotte painted his own version of the highway bridge (fig. 8), a magnificent close-up view that is impossible to imagine without Monet's example.

Wonders of Innovation

An analysis of Monet's bridge paintings at Argenteuil is incomplete without a look at his paintings of the adjacent railway bridge, which he depicted five times. As Tucker notes, Monet waited for the railway bridge to be restored before taking up the subject for the first time in 1873.[27] *The Railway Bridge at Argenteuil* (fig. 9) has the stark realism of a photograph that highlights the wonders of modern construction, a new, sleek compound structure that had replaced the former, more traditional, bridge.[28] The wide horizontal canvas provides the perfect format for this urban panorama that depicts two trains: one approaching the station at Argenteuil, the other speeding towards Paris in a cloud of billowing smoke. Human intervention in nature is personified by two bystanders, who gaze in admiration from the pathway along the new embankment.[29] This optimistic image of the railway bridge is echoed in another version, *The Railroad Bridge at Argenteuil* (pl. 9, p. 58), where the concrete pillars glow in the late afternoon light. Monet values and sees beauty in this temple of modernity, merging the bridge effortlessly into the landscape, which is seen from a lower vantage point making it even more

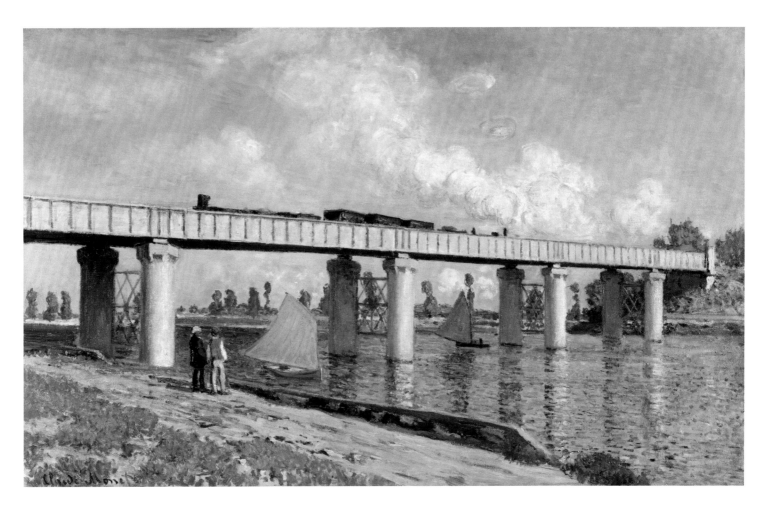

depuis l'allée longeant le nouveau remblai[29]. Cette image optimiste du pont ferroviaire fait écho à une autre version intitulée *Le pont du chemin de fer, Argenteuil* (pl. 9, p. 58) mettant en relief les piles de béton qui brillent dans la lumière de fin d'après-midi. Ce joyau de la modernité trouve valeur et beauté aux yeux de Monet. C'est pourquoi il l'insère harmonieusement dans le paysage et en accentue la monumentalité en privilégiant un angle de vue plus bas. La vision idyllique du pont du chemin de fer que Monet propose lui appartient en propre, car la réalité s'avère beaucoup moins attrayante. L'artiste a en effet choisi d'occulter les eaux polluées de la Seine et les établissements industriels qui longent ses berges, dont un nombre croissant d'usines, au profit d'un voilier voguant avant que le soleil se couche[30].

Cela étant dit, l'œuvre la plus étonnante de la série reste sans doute *La promenade près du pont du chemin de fer, Argenteuil* (pl. 10, p. 59),

réalisée en 1874. Monet bouleverse alors de nombreux codes de la peinture de paysage. À preuve, le pont ferroviaire, représenté par une abstraite bande de couleur grise, traverse le paysage, scindant la flèche de l'église qui est, par tradition, le point de mire des scènes villageoises[31]. L'architecture du pont se juxtapose à une scène plutôt familière personnifiée par sa femme et son jeune fils en promenade[32].

À la différence des représentations du pont routier d'Argenteuil, celles du pont ferroviaire exaltent les progrès de l'industrialisation et de l'urbanisation. D'un point de vue formel, le pont ferroviaire fournit un motif plus figuratif : Monet y transpose les enseignements tirés depuis *Le pont de bois* en intégrant dans le paysage les éléments symétriques de cette construction dans le but évident de perpétuer sa vision idéaliste d'une cohabitation harmonieuse entre les humains et la nature[33].

impressive. Monet's vision of the railway bridge is entirely his own, as the reality was not as attractive. Indeed, he chose to ignore the polluted waters of the Seine and the industry on the riverbank, which included a growing number of factories, instead depicting a sailboat enjoying the last rays of sunshine.[30]

Possibly the most startling of the group dates from 1874. In *The Promenade with the Railroad Bridge, Argenteuil* (pl. 10, p. 59), Monet subverts many traditions of landscape painting. Here, the railway bridge, executed by an abstract band of grey colour, crosses the landscape, cutting through the church spire, traditionally the focus of village scenes.[31] The architecture of the bridge is juxtaposed with a more personal and intimate scene in which the artist's wife and young son stroll along the promenade.[32]

Monet's paintings of the railway bridge differ from those of the highway bridge such that they clearly stress the progress of industrialization and urbanization. Formally, the railway bridge provided greater clarity as a motif: Monet was able to extrapolate on his former experiments, such as *Le pont de bois,* by emphasizing the railway bridge's symmetrical features and immersion in the landscape to continue his idealist vision of humans and nature co-existing in harmony.[33]

A Bridge to Modernity

All of Monet's paintings of bridges in Argenteuil were driven by the artist's desire to excel as a modern landscape painter.[34] Monet him-

self spoke little about his artistic goals at that time, but in 1895 he gave an interview in which he rather poetically described his aspirations: he sought to capture the realm between the artist's eye and his subject matter:

> To me the motif itself is an insignificant factor; what I want to reproduce is what lies between the motif and me. … I am pursuing the impossible. Other painters paint a bridge, a house, a boat … I want to paint the air in which the bridge, the house, and the boat are to be found – the beauty of the air around them, and that is nothing less than the impossible.[35]

While Monet insists that motif itself is secondary, as we marvel at the beauty and complexity of his bridge paintings, one can argue that he achieved the imaginable through a focused, concerted effort that required a great deal of meditation, i.e. Monet consciously painted the bridge time and time again. Monet left Argenteuil in 1878 for financial reasons and a desire to work in a new environment. Hence the bridge motif did not re-appear in his work for thirty years, at which time the artist took it up again in London, painting the Waterloo and Charing Cross bridges in series. Between 1872 and 1875, however, *Le pont de bois* inspired an exciting sequence of works that was all part of Monet's master plan to embrace modernity and to achieve a name for himself at the forefront of modern art.

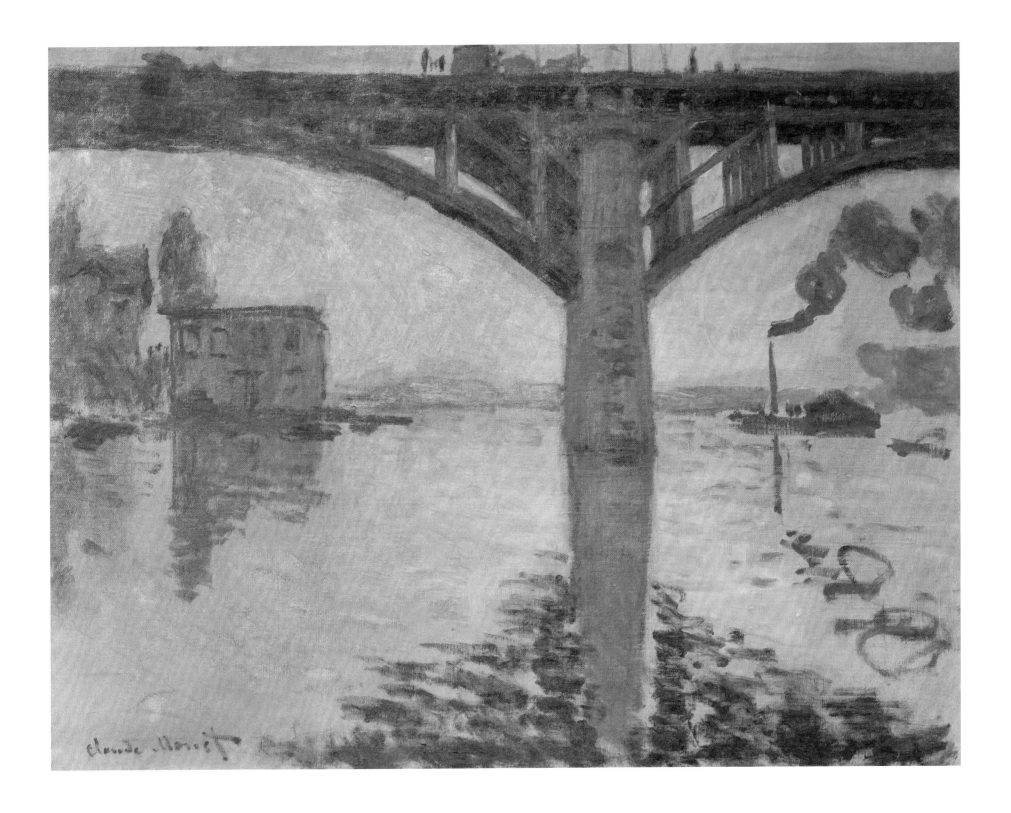

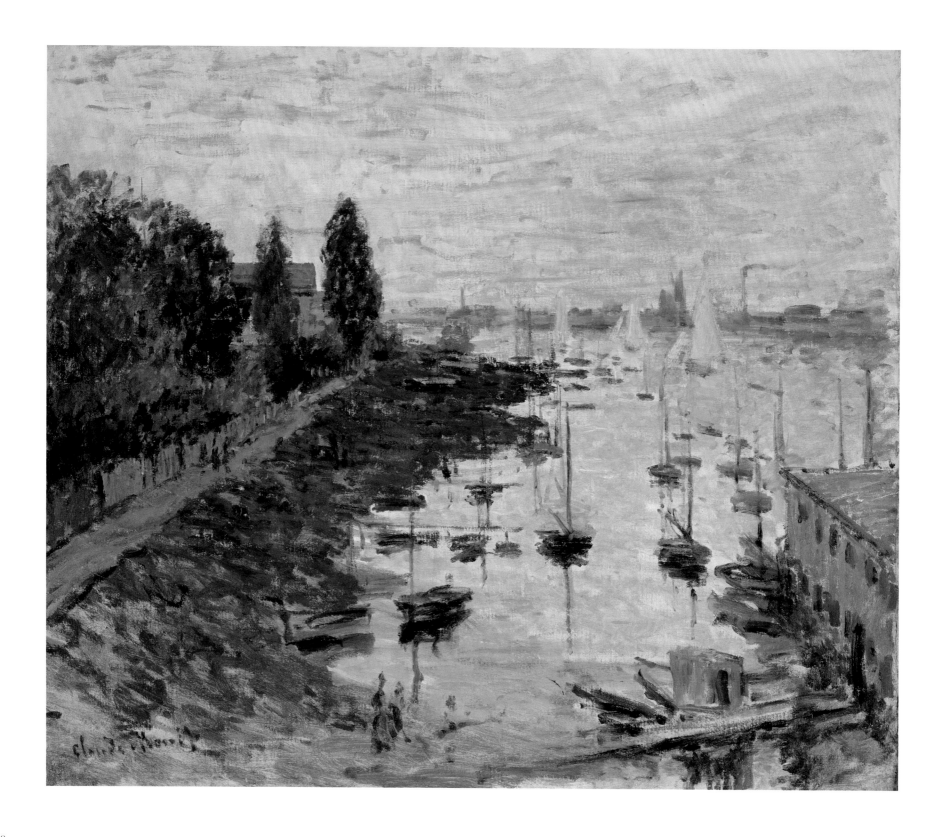

Un pont vers la modernité

Tous les tableaux de ponts peints par Monet à Argenteuil expriment le désir de l'artiste de s'illustrer en tant que paysagiste moderne[34], même si, à l'époque, il parle peu de ses ambitions artistiques. Ce n'est qu'en 1895 qu'il décrit ses aspirations dans des termes poétiques. Ainsi fait-il connaître, lors d'une entrevue, sa volonté de saisir ce qui passe entre l'œil de l'artiste et son sujet d'étude :

> Le motif n'est pour moi qu'une chose insignifiante, ce que je veux reproduire est ce qu'il y a entre le motif et moi. [...] Je veux peindre l'air dans lequel se trouvent le pont, la maison, le bateau. La beauté de l'air où ils sont et ce n'est rien autre que l'impossible[35].

Bien que Monet affirme que le thème d'un tableau est secondaire, il faut admettre, devant la beauté et la complexité de ses tableaux, qu'il a atteint l'impossible grâce à ses efforts consentis et son désir incessant de peindre des ponts. Il quitte Argenteuil en 1878, car il connaît des soucis d'argent et parce qu'il souhaite exercer son art dans un nouvel environnement. Trente ans s'écoulent avant que Monet utilise le motif du pont dans sa peinture. C'est seulement une fois installé à Londres qu'il peint les ponts de Waterloo et de Charing Cross. En somme, de 1872 à 1875, Monet s'inspire du pont de bois pour réaliser une magnifique séquence d'œuvres qui célèbrent la modernité et pour, de manière stratégique, se tailler une place à l'avant-scène de l'art moderne.

1 For a comprehensive examination of Durand-Ruel's support of Monet and the Impressionists see Patry 2015.

2 Paul Hayes Tucker has laid the foundation for any studies on Monet's years and production in Argenteuil. His seminal works include Tucker 1982; Tucker 1984; and Washington and Hartford 2000. See also Paul Hayes Tucker, "The First Impressionist Exhibition and Monet's *Impression, Sunrise*: A Tale of Timing, Commerce and Patriotism," in Tomlinson 1996; and "Monet and the Bourgeois Dream: Argenteuil and the Modern Landscape," in Buchloh, Guilbaut and Solkin 2004, pp. 21–41.

3 Richard Thomson, "Looking to Paint: Monet 1878–1883," Edinburgh 2003, p. 16.

4 Letter from Eugène Boudin to Martin [an art dealer], 2 January 1872, cited in Georges Jean-Aubry, *Eugène Boudin*, Caroline Tisdall, trans. (London: Thames & Hudson, 1969), p. 82.

5 William Gibson, letter of 10 May 1871 in *The Watchman and Wesleyan Advertiser*, 1871, cited by James A. Ganz in San Francisco 2010, p. 41.

6 Monet to Camille Pissarro, 27 May 1871, London, in Wildenstein 1974–78, tome I: 1840–1881, p. 427.

7 Tucker 1982, p. 57 and Tucker in Tomlinson 1996, p. 156.

8 M. Dangles, "Notice sur la construction du pont à péage," *Vieil Argenteuil*, no. 9 (1937).

9 Ganz in San Francisco 2010, p. 41.

10 In 1975 the National Gallery of Canada acquired eight prints from the series *The Disasters of the War* by Jules Andrieu.

11 Alisa Luxenberg, "Creating Désastres: Andrieu's Photographs of Urban Ruins in the Paris of 1871," in *The Art Bulletin*, vol. 80, no. 1 (Mar 1998), p. 125–127 [113–137].

12 Richard Thomson, "Reconstruction and Reassurance: Representing the Aftermath of the Franco-Prussian War," this volume pp. 36–48.

13 As Paul Hayes Tucker writes: "To reinstate France's former glory and power, there was a widespread appeal to the general population for a return to seriousness, diligence, morality, and patriotism. Only through a country-wide commitment to a change of ways would the nation be able to recover and advance. Art was to play a role in this revitalization." Tucker in Tomlinson 1996, p. 148. See also Herbert 1988, p. 220.

14 At the time of Monet's sojourn in London, Whistler's *The Last of Old Westminster* (1862) [Museum of Fine Arts Boston] was already in the private collection of the London merchant George John Cavafy.

15 I thank Gary Tinterow for sharing his thoughts on Monet's artistic development in the early 1870s on what he called the Rorschach (or butterfly) effect: the placement of the horizon line at the centre of his composition enabled Monet to essentially reproduce any subject matter to great effect, the motif itself did not matter.

16 Thomson, "Reconstruction and Reassurance," p. 40.

17 I thank Simon Kelly for kindly providing me with this purchase information from his research into the artist's account books relating to his sales to clients and his dealer Paul Durand-Ruel (Musée Marmottan Monet Archives).

18 Manet also acquired Sisley's painting of the Argenteuil highway bridge — another indication of Manet's interest in this particular subject matter.

19 Washington and Hartford 2000, p. 68.

20 On Monet's deliberate "edits" of his Argenteuil landscapes, see Katherine Rothkopf, "From Argenteuil to Bougival. Life and Leisure on the Seine, 1868–1882," in Washington 1996–97, p. 67.

21 Tucker 2000, p. 68.

22 London, Amsterdam and Williamstown 2000–01, p. 128.

23 Rothkopf in Washington 1996–97, p. 63.

24 Patry 2015, cat. no. 40.

25 Richard Thomson, "The Suburbs of Paris" in *Claude Monet, 1840–1926*, ed. by Guy Cogeval (Paris: Réunion des musées nationaux: Musée d'Orsay: 2010), p. 122.

26 Monet to Durand-Ruel, Étretat, 15 February 1883, in Wildenstein 1974–78, tome II: 1882–1886, p. 226.

27 Paul Hayes Tucker, "Of Sites and Subjects and Meaning in Monet's Art," in Tokyo, Nagoya and Hiroshima 1994, p. 60.

28 See also Tucker in Buchloh, Guilbaut and Solkin 2004, p. 23, and Robert L. Herbert, "Industry and the Changing Landscape from Daubigny to Monet," in Merriman 1982, p. 150.

29 Ibid., p. 152.

30 See Clark 1984, p. 182 and Tucker in Buchloh, Guilbaut and Solkin 2004, p. 24.

31 Spate 1992, p. 102.

32 Ibid.

33 Tucker in Buchloh, Guilbaut and Solkin 2004, p. 24.

34 Ibid., p. 22.

35 Cited in John House, "Monet: The Last Impressionist?," in Boston and London 1988–99, p. 8.; originally published in Jean-Pierre Hoschedé, *Claude Monet, ce mal connu : Intimité familiale d'un demi-siècle à Giverny de 1883 à 1926*, 2 vols. (Geneva: Pierre Cailler, 1960), vol. 2, pp. 110, 112. The citation reads: *Le motif n'est pour moi qu'une chose insignifiante, ce que je veux reproduire est ce qu'il y a entre le motif et moi.* [p. 110]; *Je veux peindre l'air dans lequel se trouve le pont, la maison, le bateau. La beauté de l'air où ils sont et ce n'est rien d'autre que l'impossible.* [p. 112].

1 Pour une analyse approfondie du soutien apporté par Paul Durand-Ruel à Monet et aux impressionnistes, voir Patry 2015.

2 Paul Hayes Tucker a jeté les bases des études consacrées aux années de Monet à Argenteuil ainsi qu'à la production de l'artiste durant cette période. Parmi ses ouvrages importants figurent Tucker 1982; Tucker 1984; et Washington et Hartford 2000. Voir aussi Paul Hayes Tucker, « The First Impressionist Exhibition and Monet's *Impression, Sunrise*: A Tale of Timing, Commerce and Patriotism », dans Tomlinson 1996; et « Monet and the Bourgeois Dream: Argenteuil and the Modern Landscape », dans Buchloh, Guilbaut et Solkin 2004, p. 21–41.

3 Richard Thomson, « Looking to Paint: Monet 1878–1883 », Édimbourg 2003, p. 16.

4 Lettre d'Eugène Boudin à Martin [un marchand d'art], le 2 janvier 1872, citée dans Georges Jean-Aubry, *Eugène Boudin*, Neuchâtel, Éditions Ides et Calendes, 1987, p. 107.

5 William Gibson, lettre du 10 mai 1871 publiée dans *The Watchman and Wesleyan Advertiser*, 1871, citée par James A. Ganz dans San Francisco 2010, p. 41.

6 Monet à Camille Pissarro, le 27 mai 1871, Londres, dans Wildenstein 1974–1978, tome I : 1840–1881, p. 427.

7 Tucker 1982, p. 57 et Tucker dans Tomlinson 1996, p. 156.

8 M. Dangles, « Notice sur la construction du pont à péage », *Vieil Argenteuil*, n⁰ 9 (1937).

9 Ganz dans San Francisco 2010, p. 41.

10 En 1975, le Musée des beaux-arts du Canada a fait l'acquisition de huit épreuves de la série *Désastres de la guerre* de Jules Andrieu.

11 Alisa Luxenberg, « Creating Désastres: Andrieu's Photographs of Urban Ruins in the Paris of 1871 », dans *The Art Bulletin*, vol. 80, n⁰ 1 (mars 1998), p. 125–127 [113–137].

12 Richard Thomson, « Reconstruction et réconfort : les conséquences de la guerre franco-prussienne en images », dans le présent catalogue, p. 45.

13 Paul Hayes Tucker écrit : « Afin de redonner à la France sa gloire et son pouvoir d'antan, on lance un vaste appel au grand public, l'exhortant à un retour au sérieux, à la diligence, à la moralité et au patriotisme. Seule une volonté de changement de l'ensemble du pays permettra à la nation de se relever et de progresser. L'art jouera un rôle dans cette revitalisation. » Tucker dans Tomlinson 1996, p. 148. Voir aussi Herbert 1988, p. 220.

14 À l'époque du séjour de Monet à Londres, *Les restes du vieux pont de Westminster* (1862) [Museum of Fine Arts Boston] faisait déjà partie de la collection particulière du marchand londonien George John Cavafy.

15 Je remercie Gary Tinterow d'avoir partagé avec moi ses réflexions sur l'évolution artistique de Monet au début des années 1870 et sur ce qu'il appelle l'effet Rorschach (ou papillon) : en traçant la ligne d'horizon au centre de sa composition, Monet peut reproduire pratiquement n'importe quel sujet pour en tirer le meilleur effet.

16 Thomson, « Reconstruction et réconfort : les conséquences de la guerre franco-prussienne en images », *op. cit.*, p. 45.

17 Je remercie Simon Kelly de m'avoir aimablement fourni l'information relative à cette acquisition à partir de ses recherches dans les livres de comptes de Monet se rapportant aux ventes de l'artiste à ses clients et au marchand d'art Paul Durand-Ruel (archives du Musée Marmottan Monet).

18 Manet fera aussi l'acquisition du tableau du pont routier d'Argenteuil peint par Sisley – un autre signe de l'intérêt de Manet pour ce motif.

19 Washington et Hartford 2000, p. 68.

20 Sur les « corrections » délibérées apportées par Monet à ses paysages d'Argenteuil, voir Katherine Rothkopf, « From Argenteuil to Bougival. Life and Leisure on the Seine, 1868–1882 », dans Washington 1996–1997, p. 67.

21 Tucker 2000, p. 68.

22 Londres, Amsterdam et Williamstown 2000–2001, p. 128.

23 Rothkopf dans Washington 1996–1997, p. 63.

24 Patry 2015, cat. n⁰ 40.

25 Richard Thomson, « Les environs de Paris » dans *Claude Monet, 1840–1926*, sous la dir. de Guy Cogeval, Paris, Réunion des musées nationaux, Musée d'Orsay, 2010, p. 122.

26 Monet à Durand-Ruel, Étretat, le 15 février 1883, dans Wildenstein 1974–1978, tome II : 1882–1886, p. 226.

27 Paul Hayes Tucker, « Of Sites and Subjects and Meaning in Monet's Art », dans Tokyo, Nagoya et Hiroshima 1994, p. 60.

28 Voir aussi Tucker dans Buchloh, Guilbaut et Solkin 2004, p. 23, et Robert L. Herbert, « Industry and the Changing Landscape from Daubigny to Monet », dans Merriman 1982, p. 150.

29 *Ibid.*, p. 152.

30 Voir Clark 1984, p. 182, et Tucker dans Buchloh, Guilbaut et Solkin 2004, p. 24.

31 Spate 1992, p. 102.

32 *Ibid.*

33 Tucker dans Buchloh, Guilbaut et Solkin 2004, p. 24.

34 *Ibid.*, p. 22.

35 Cité dans Jean-Pierre Hoschedé, *Claude Monet, ce mal connu; intimité familiale d'un demi-siècle à Giverny de 1883 à 1926*, Genève, Pierre Cailler, 1960, vol. 2, p. 110, 112.

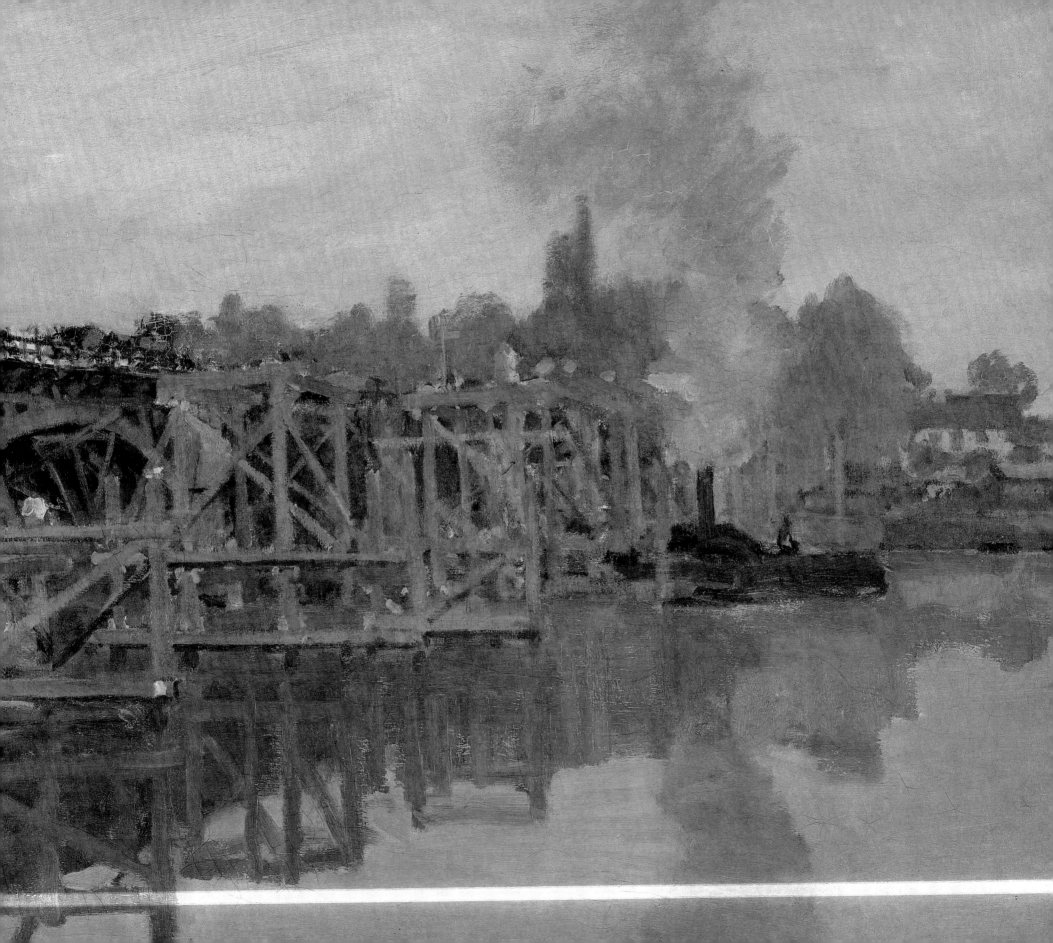

Reconstruction and Reassurance in Paintings: Representing the Aftermath of the Franco-Prussian War

Richard Thomson

France makes good use of defeat.
– Victor Hugo[1]

The Franco-Prussian War and its aftermath had been a disaster for France. When the country went to war against Prussia and its allied German states in July 1870 the Minister of War Marshal Edmond Leboeuf boasted that the French army was ready, down to the last gaiter button. Within weeks one army, under Marshal François Achille Bazaine, was bottled up in the fortified city of Metz while the other, under Marshal Patrice de MacMahon, had been decisively defeated at Sedan. With the Emperor Napoleon III taken into captivity and his Second Empire in ruins, the Third Republic was declared in Paris on 4 September. But this did not prevent the French capital from being besieged by the German armies over the harsh winter of 1870–71, its remnant armies in the provinces unable to bring relief. In January 1871 the French sued for peace. The German Chancellor, Otto von Bismarck, insisted that the French hold elections so that he could negotiate with a legitimate government. When the nation voted in a conservative majority, the lower classes of Paris, radicalized during the bitter siege, declared an independent Commune in March. Two months later the Germans stood aside to allow the French army to suppress the Commune, and possibly as many as 30,000 people were killed in the *semaine sanglante* of late May. The Treaty of Frankfurt, signed earlier that month, forced France to cede valuable Alsace and much of Lorraine to the newly united Germany and to pay substantial war reparations. Thus within nine months France had experienced crushing military defeat, a change of regime, insurrection in the capital, a civil war and humiliating loss of territory.

How consciously did artists respond in the aftermath of what became known as *l'année terrible*? One can well imagine that, like many French men and women, the instinct was to put such difficult events behind them and concentrate on national recovery and future stability. That was the emotion articulated by Pierre Puvis de Chavannes in *Hope* (fig. 10), a canvas exhibited at the Salon of 1872, the first major art exhibition since the war. Seated on a broken stone wall against a landscape of ruined buildings and wooden crosses marking war graves, Hope is characterized by a slender young woman who looks confidently towards the viewer and holds out an oak leaf, symbol of civic pride.[2] While there was a risk that this kind of allegory was somewhat vacuous, there was a reluctance to represent the miserable collective experience of defeat, occupation and siege. Some painfully personal paintings of corpse-strewn battlefields and of bread queues in Paris were made, but these were exceptional. However, a genre that flourished as the 1870s moved on was the battle painting recreating the engagements of the war. These did not emphasize the generals, too often tarred with the brush of the fallen Second Empire, but rather, the mass of ordinary soldiery, each one a patriotic Frenchman doing his duty. Such pictures brought home to the spectator the reality of modern war, tried to rescue national pride, and promoted a sense of egalitarian collectivity, which suited the new Republic. For artists not given to allegory, searing reportage or military scenes, there were alternative ways of coming to terms with the realities and repercussions of *l'année terrible*, whether directly or tangentially. The figure painter might focus on an individual, for sympathy, praise or blame. The landscape painter could use the broad embrace of the genre, in itself collective both in our common experience of being in landscape and in the landscape painting's encapsulation of space, place and multiplicity of activity.

Reconstruction et réconfort : les conséquences de la guerre franco-prussienne en images

Richard Thomson

La France use bien de la défaite.
 – Victor Hugo[1]

La guerre franco-prussienne et ses suites ont laissé la France profondément meurtrie. Peu de temps avant qu'elle n'entre en guerre contre la Prusse et ses alliés, les États allemands, le maréchal Edmond Lebœuf, ministre de la Guerre, déclare en ces termes que les forces françaises sont prêtes à affronter l'ennemi : « La guerre dût-elle durer deux ans, il ne manquerait pas un bouton de guêtre à nos soldats. » Or, en juillet 1870, comme la France est très mal préparée pour lutter contre ses adversaires, l'armée sous le commandement du maréchal François Achille Bazaine est refoulée dans la ville fortifiée de Metz, et celle que dirige le maréchal Patrice de Mac-Mahon essuie une cuisante défaite à Sedan. Avec la capture de Napoléon III et l'effondrement du Second Empire, la IIIᵉ République est proclamée à Paris le 4 septembre de la même année. Néanmoins, le changement de régime politique n'empêche pas les forces allemandes d'assiéger, l'hiver venu, la capitale française, car les troupes de provinces subsistantes sont impuissantes à la secourir. Puis, en janvier 1871, les Français demandent un armistice. Voulant négocier avec un gouvernement légitime, le chancelier allemand Otto von Bismarck exige alors la tenue d'une élection en France. Une fois la majorité acquise par les conservateurs en mars, les classes populaires, qui se sont radicalisées durant le siège de Paris, s'insurgent contre le résultat du scrutin et se mobilisent pour instituer une commune indépendante. Deux mois plus tard, en toute liberté d'action accordée par les Allemands, l'armée française réprime le soulèvement communard. Le bilan de cette répression, dite « semaine sanglante » de la fin mai, s'établit à quelque 30 000 morts. Le traité de Francfort, signé le 10 mai 1871, oblige dès lors le pays à verser à l'Allemagne nouvellement unifiée de lourdes indemnités de guerre et à lui céder la prospère Alsace et une grande partie de la Lorraine. En dernière analyse, au cours d'un conflit armé ayant duré neuf mois, la France a subi une défaite militaire, un changement de régime politique, une insurrection dans sa capitale, une guerre civile et une humiliante perte territoriale.

Dans quelle mesure les artistes réagiront-ils de manière consciente à ce qu'on a appelé par la suite « l'année terrible » ? On peut facilement imaginer que leur instinct les pousse, à l'instar de nombreux Français et Françaises, à faire un trait sur ces pénibles événements pour se concentrer sur le relèvement national et la stabilité future. La toile de Pierre Puvis de Chavannes, intitulée *L'Espérance* (fig. 10) qui est présentée au Salon de 1872, soit la première grande exposition d'art depuis la fin de la guerre, traduit de toute évidence ce sentiment de confiance en l'avenir. Une jeune femme gracieuse est assise sur un mur de pierre écroulé, au milieu de ruines et de croix en bois placées sur les tombes des soldats. Cette dernière tient à la main un rameau de chêne, symbole de la fierté civique et son regard est confiant[2]. Bien qu'une telle allégorie puisse sembler empreinte de vacuité, on répugne alors à dépeindre le traumatisme collectif de la défaite, de l'occupation et du siège. Si certains artistes peignent des tableaux plus personnels montrant des champs de bataille jonchés de cadavres et des queues de rationnement devant les boulangeries parisiennes, ces représentations demeurent l'exception.

Un autre genre pictural voit le jour quelques années plus tard : la peinture de bataille. Recréant des épisodes du conflit, ce ne sont plus les généraux – souvent décriés après la chute du Second Empire – qui sont au premier plan dans les tableaux, mais de simples soldats français qui

10. Pierre Puvis de Chavannes,
Hope, 1872, oil on canvas,
109.5 × 129.5 cm. Walters Art
Museum, Baltimore (37.156)
10. Pierre Puvis de Chavannes,
L'Espérance, 1872, huile sur toile,
109,5 × 129,5 cm. Walters Art
Museum, Baltimore (37.156)

The young painters who had gravitated around Édouard Manet in the Café Guerbois group in the late 1860s – they were not to receive the collective soubriquet "impressionist" until their first group exhibition in 1874 – faced those months differently. While Edgar Degas and Manet served in the National Guard defending the besieged capital and Frédéric Bazille was killed fighting with his regiment of Zouaves at the battle of Beaune-la-Rolande, both Claude Monet and Camille Pissarro fled to London, while Paul Cézanne dodged conscription by hiding at distant L'Estaque on the Mediterranean coast. While in Paris during the gruelling siege, Degas blocked in an unfinished painting of a woman seated against a window. He had offered her a piece of meat as payment, and she was apparently so starved that she ate it raw, although her prim pose gives nothing of that desperation away[3] (fig. 11). It was probably after the war that he made a dual portrait of two men whose conduct during the hostil-

ities he seems to have admired but who operated in different cities (fig. 12). Elie-Aristide Astruc, then-grand rabbi of Belgium, had arranged food supplies for the civilians trapped in Metz, while the elderly General Émile Mellinet shared responsibility for the fortifications of Paris during the siege.[4] While Degas looked to men who had played notable humanitarian or military roles, Manet turned to one who had not distinguished himself. In 1873 the artist attended the court-martial of Bazaine, who had shamefully surrendered Metz to the enemy in October 1870. Manet made an elaborate sketchbook drawing of some twenty figures revolving around the humbled Marshal at the trial (fig. 13). He never made a painting of this scene, however, and one can only ask if this was because the crowded composition was too complex or whether the subject too painful. If Bazaine represented the failure of the Empire, the army had to be praised to show that the ordinary Frenchman had done his duty.

During the late 1860s the western suburbs of Paris had attracted the landscape painters of this group. In the spring of 1869 Monet rented a house on the ridge above Bougival, a suburban village on the Seine where Pissarro had worked the previous summer. In May 1869 Pissarro settled his family in nearby Louveciennes, while Auguste Renoir came to work with Monet during the summer months at La Grenouillère, a centre for boating and swimming near Bougival. The suburbs suited the painters as they offered varied landscape motifs, both natural – the river and the hills – and modern – industry and excursionists. In addition, the close proximity to Paris gave easy access to exhibitions, dealers and collectors. But that convenience was shattered by the war when the suburbs became the front-line as the German armies encircled the French capital. Bridges across the Seine were destroyed as French forces withdrew on Paris, and the suburbs were the scene of fighting both as the besieged French tried sorties to break out and, in May 1871, as French government forces fought their way into the capital to engage the Communards. King Wilhelm of Prussia used the aqueduct of Marly, built in the seventeenth century to bring water to the fountains of Versailles and painted both by Monet and Pissarro in 1869, as a high vantage point from which to watch the fighting.[5] Pissarro's house at Louveciennes was ransacked by the invaders. One painting that he made during the summer of 1870, before the war broke out, shows a couple looking eastward from the ridge of Louveciennes towards the city in a calm, verdant environment (fig. 14). Another canvas of the same size depicts the same site,

accomplissent patriotiquement leur devoir. En révélant la réalité de la guerre moderne, les peintres qui incarnent ce courant ravivent la fierté nationale et les sentiments de fraternité et d'égalité si chers à l'esprit de la nouvelle République. Ceux qui ne versent pas dans les allégories, les représentations crues ou les scènes militaires, trouvent d'autres façons, directes ou détournées, d'aborder les répercussions de cette « année terrible ». De leur côté, les peintres de personnages choisissent de diriger l'attention sur une personne pour attirer sur elle la sympathie, les hommages ou les reproches. Quant aux peintres paysagistes, ils se servent de la latitude qu'offre ce genre artistique pour souligner à la fois l'expérience commune d'appartenir à un paysage et la faculté du paysage de contenir l'espace et une multiplicité d'activités.

Dans les années 1860, les jeunes peintres gravitant autour d'Édouard Manet au sein du cercle du Café Guerbois – considérés comme des « impressionnistes » seulement après leur première exposition collective en 1874 – traversent de diverses façons l'épreuve qu'est la guerre. Ainsi, Edgar Degas et Édouard Manet s'enrôlent dans la garde nationale pour défendre la capitale assiégée, alors que Claude Monet et Camille Pissarro s'enfuient à Londres. Paul Cézanne se réfugie à L'Estaque, sur la côte méditerranéenne, pour échapper à la conscription. Frédéric Bazille meurt en combattant avec son régiment de zouaves durant la bataille de Beaune-la-Rolande.

Degas, qui se trouve à Paris durant le pénible siège, esquisse le portrait d'une femme assise devant une fenêtre. Ce tableau restera inachevé. En guise de rétribution, il offre un bout de viande crue à son modèle qui le dévore sur-le-champ. Pourtant, la pose coquette que prend cette femme ne laisse rien deviner de son profond désespoir[3] (fig. 11). Une fois la guerre terminée, il exécute un double portrait d'hommes, dont les exploits humanitaires ou militaires durant les hostilités leur ont valu son admiration (fig. 12). Entre autres, Élie-Aristide Astruc, alors grand rabbin de Belgique, pour avoir distribué des vivres aux civils bloqués à Metz et le vieux général Émile Mellinet, pour avoir protégé les fortifications de Paris durant le siège[4]. En revanche, Manet s'inspire de personnages aux actions nettement moins glorieuses, tel Bazaine qui, en 1873, est accusé en cour martiale d'avoir lâchement ordonné la capitulation de Metz devant l'ennemi en octobre 1870. Étant au tribunal, l'artiste fait un croquis de tous les hommes, environ une vingtaine, qui entourent le honteux maréchal (fig. 13). Cette scène ne fera cependant jamais l'objet d'un tableau, en raison sans doute de la complexité de la composition ou du caractère douloureux du thème évoqué. Bien que Bazaine incarne l'échec de l'Empire, il importe néanmoins de faire l'éloge de l'armée afin de démontrer que les Français ordinaires ont rempli leur devoir.

À la fin des années 1860, la banlieue ouest de Paris attire les peintres paysagistes du groupe. Au printemps 1869, Monet loue une maison sur les hauteurs de Bougival, un village situé sur la Seine en périphérie de Paris. En mai 1869, Pissarro installe sa famille non loin de là, à Louveciennes, alors qu'Auguste Renoir rejoint Monet pour travailler avec lui durant les mois d'été à la Grenouillère, un établissement de canotage et de baignade près de Bougival. Ces peintres se plaisent dans cette région qui leur offre

On his return to France after the war in late 1871 Monet settled at Argenteuil, also to the northwest but closer to the city. In late May that year, around the time of the Treaty of Frankfurt and the suppression of the Commune and while still in London, he had written to Pissarro acknowledging his "*découragement complet*" and lamenting the (fortunately false) rumour that the painter Gustave Courbet had been executed by firing squad.[7] We have no verbal evidence of his response to the landscape around Argenteuil, where both the adjacent highway and railway bridges had been destroyed. The pictorial evidence, on the other hand, certainly shows the artist confronted the issue. Both the paintings he made in early 1872 of the highway bridge under reconstruction show not only the work of repair – scaffolding, steamboats – but also life going on, with people and carts crossing the bridge. Yet these are not mere reportage, for with these canvases Monet was evidently interested in picture-making. In *Argenteuil, the Bridge Under Repair* (pl. 6, p. 43) he bisected the simple masses of drab sky and its reflection in the turbid Seine with the complex criss-cross of the temporary timber structure, all handled in warm brown tones. With *Le pont de bois* (pl. 1, p. 20), his view-point seems to be from a boat in mid-river, and Monet enjoyed the balancing forms which are not precisely symmetrical. These may be paintings of post-war reconstruction, but they involve distinct aesthetic preoccupations.

Similar issues are raised by four paintings Monet made at Argenteuil that summer from the right bank of the Seine looking downstream to the southwest.[8] These works, including *The Promenade at Argenteuil* (fig. 18), share the same general composition: a long view across the water to the distant Île Marante on the left, and on the right a long perspective view down the towpath to factory chimneys and a *maison de propriétaire* in a pretentious Louis XIII style. The extensive open space and flat horizon on one side set against the tall columns of trees that climb the opposite margin give these paintings an L-shaped design, none more so than in this serene painting of low evening light in which the shadows cast by the poplars emphasize both horizontals and verticals. How do we interpret this persistent realization of balance and order in the pictorial structure? It might simply be the response of Monet's *sensation* – his eye, his aesthetic instinct – to a satisfying motif and, in the case of the Washington version, a balmy summer evening. But such a subject might also be read as imagery of the restoration of social calm and economic prosperity, its factories, mansion and sailing boats suggesting industry, ownership and leisure

but now a uniformed man talks to a seated woman, the foreground is rubble-strewn and the trees are stripped bare, revealing the distant fort of Mont-Valérien, so important during the siege (fig. 15). Although this canvas is also dated 1870 one wonders if that was a later mistake on Pissarro's part, and if he did not make this picture on his return in 1871, a record of the transformation wrought by war on the suburbs.[6] In August 1872 Pissarro resettled farther from the devastation wrought by the conflict, in Pontoise, a market town twenty-five kilometres northwest of Paris where he had worked during the 1860s.

l'occasion de saisir des personnages et des paysages d'une exceptionnelle diversité : cours d'eau, collines, industries naissantes et excursionnistes. En outre, l'étroite proximité de Paris leur facilite l'entrée dans les expositions, de même qu'auprès des marchands d'art et des collectionneurs. Or, la guerre vient rompre cet équilibre, car les lieux où ils habitent se trouvent sur la ligne de front des armées allemandes qui encerclent la capitale française. Comme les ponts reliant les rives de la Seine sont détruits, les forces françaises se replient vers Paris. La banlieue devient dès lors le théâtre d'affrontements, en particulier au moment où les Français assiégés tentent des sorties pour percer l'offensive et quand les forces du gouvernement français attaquent les communards en mai 1871. Le roi de Prusse Guillaume II utilisera l'aqueduc de Marly – construit au XVIIe siècle pour acheminer l'eau jusqu'aux fontaines de Versailles – comme poste d'observation pour suivre les combats[5]. Monet et Pissarro représenteront cette structure en 1869.

À Louveciennes, la maison de Pissarro est saccagée par les envahisseurs. Un tableau peint par l'artiste à l'été 1870, avant le déclenchement de la guerre, montre un couple sur la corniche de Louveciennes regardant, vers l'est, la ville nichée au cœur d'une nature calme et verdoyante (fig. 14). Une autre toile du même format représente ce lieu, mais ici, un homme en uniforme parle à une femme assise. Derrière les décombres et les arbres déchiquetés, se

dresse le fort de Mont-Valérien, lequel jouera un rôle déterminant durant le siège (fig. 15). Bien que le tableau soit aussi daté de 1870, on peut se demander s'il ne s'agit pas d'une erreur postérieure de la part de Pissarro qui aurait plutôt réalisé cette peinture à son retour en 1871 pour documenter les transformations provoquées par la guerre[6]. En août 1872, Pissarro s'éloigne de la dévastation laissée par les conflits et se réinstalle à Pontoise, une ville maraîchère à vingt-cinq kilomètres au nord-ouest de Paris où il a déjà travaillé.

Pour sa part, avant de rentrer en France, Monet confie à Pissarro, dans une lettre expédiée de Londres où il s'est réfugié, que la signature du traité de Francfort et la répression de la Commune le plongent dans un « découragement complet », voire que la rumeur, qui se révèlera fausse relativement à l'exécution de Gustave Courbet par un peloton d'exécution, le foudroie[7]. À la fin 1871, il choisit néanmoins de s'établir à Argenteuil, une banlieue au nord-ouest de Paris. Bien qu'il n'existe aucun témoignage de la réaction de Monet quand il constate que le pont routier et le pont du chemin de fer adjacent ont disparu, certains de ses tableaux attestent clairement que la situation le préoccupe. Au début de l'année 1872, il peint deux toiles du pont routier non seulement pour immortaliser les travaux de reconstruction – échafaudages, remorqueurs –, mais aussi pour démontrer que la vie suit son cours avec des gens et des calèches circulant sur le pont. Au-delà de leur valeur documentaire,

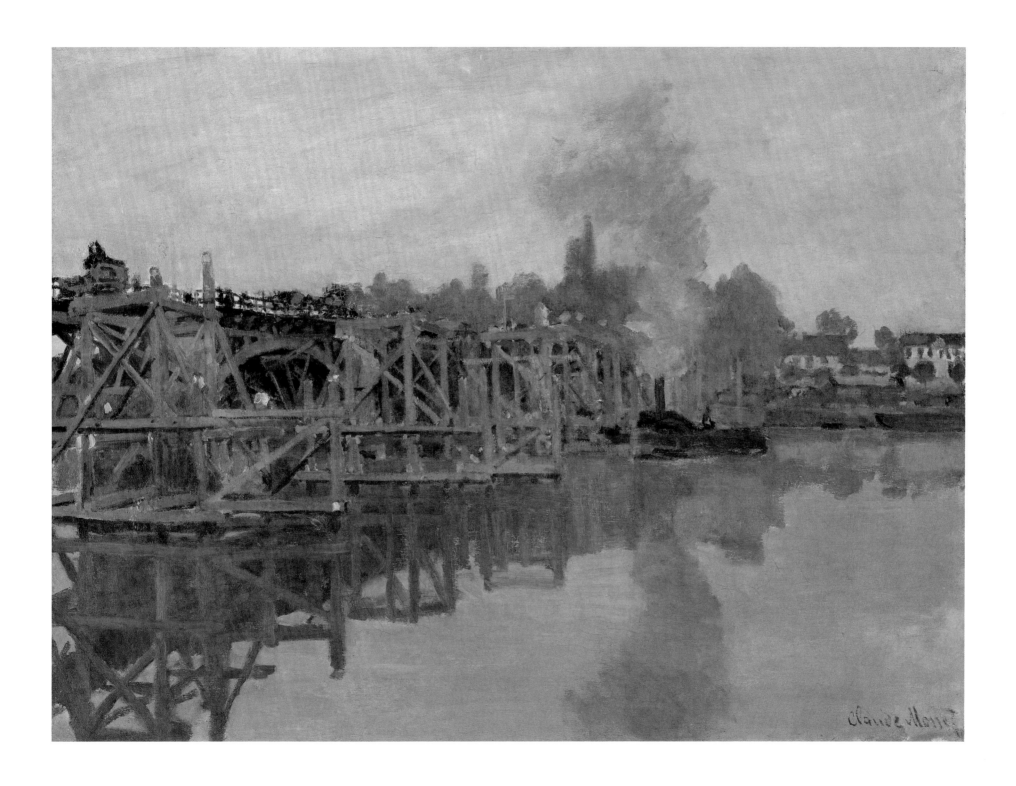

Claude Monet

respectively. Given Monet's silence, we cannot be sure of any specific interpretation, but one important piece of evidence is that all four of these paintings seem to have been purchased by the art dealer Paul Durand-Ruel shortly after they were made in the summer of 1872. In other words, this motif was seen as marketable, and the potential purchasers were the bourgeoisie in whose best interests it was that France was stable and prosperous, characteristics reassuringly visualized in Monet's compositions.

The inner city also provided painters with the opportunity to represent the restoration of order in 1872. That summer Renoir painted a view looking southward across the Pont Neuf, located in the centre of Paris (fig. 16). It is a lively cityscape, the buildings bathed in bright sunshine. The artist populated the theatre of the street with his choice of likely types, mixing workers – the man carrying vegetables and the baker with a tray of bread on his head in the road – and the bourgeoisie – the women with parasols and the group chatting on the right.

ces toiles confirment son profond intérêt pour la pratique de la peinture. Dans *Argenteuil, le pont en réparation* (pl. 6, p. 46), la structure de bois temporaire en treillis, déclinée dans des bruns chauds, crée une séparation entre les masses brutes du ciel gris et le reflet du pont dans les eaux turbides de la Seine. Dans *Le pont de bois* (pl. 1, p. 20), Monet se plaît à reproduire des formes asymétriques oscillantes à partir d'un point de vue unique qui semble être un bateau au milieu du fleuve. Il rend ainsi compte de la reconstruction entreprise en France après la guerre, tout en étant mené par des préoccupations picturales distinctes.

C'est dans cette optique que, le même été, Monet réalise quatre tableaux à Argenteuil, depuis la rive droite de la Seine en direction sud-ouest[8]. La composition de ces œuvres, dont celle de *La promenade d'Argenteuil* (fig. 18), est presque identique : à gauche, une longue vue prolongée sur l'eau montrant au loin l'île Marante ; à droite, une vue en perspective d'un chemin de halage avec, en arrière-plan, les cheminées d'usine et une grande *maison de propriétaire* de style Louis XIII. Y figurent également, d'un côté, un vaste espace ouvert et un horizon plat, puis, de l'autre, des arbres qui s'élèvent en de hautes colonnes, ce qui constitue une configuration en forme de L. L'utilisation de cette forme picturale se révèle encore davantage lorsque Monet peint, dans la lumière de fin de journée, des ombres projetées par des peupliers en accentuant les axes horizontaux et verticaux de sa composition. Comment faut-il interpréter cette recherche persistante de l'équilibre et de l'ordre chez cet artiste ? Peut-être est-ce là l'expression de l'émotion ressentie par Monet – ce qu'il voit, ce qu'il pressent – devant un motif qui lui plaît vraiment ou, dans le cas de la version de Washington, devant une douce soirée d'été. Il pourrait cependant s'agir d'une illustration d'un retour à la paix et à la prospérité économique, puisque les usines, le manoir et les voiliers évoquent respectivement l'industrie, le droit de propriété et les loisirs. Monet n'a rien dit à ce propos, mais le fait que les quatre tableaux semblent avoir été achetés par le marchand d'art Paul Durand-Ruel peu de temps après leur réalisation à l'été 1872 cautionne peut-être cette thèse. En d'autres mots, le sujet est commercialisable à l'époque et les acheteurs potentiels de la bourgeoisie ont intérêt à ce que la France retrouve la stabilité et la prospérité, attributs mis en évidence dans les compositions rassurantes de Monet.

À Paris, les peintres trouvent aussi matière à célébrer le retour de l'ordre social. Au cours de l'été 1872, Renoir peint *Le Pont-Neuf*, vu du côté sud (fig. 16). Dans cette scène urbaine animée, le soleil inonde les immeubles d'une lumière éclatante et divers personnages circulent sur le pont : des travailleurs – un homme transportant des légumes, un boulanger portant une corbeille de pains sur la tête au milieu de la chaussée – et des membres de la bourgeoisie – dont des femmes exhibant leur ombrelle et des badauds. Dans cet amalgame de classes sociales, l'artiste a toutefois choisi de mettre en relief les soldats et le policier. Ce tableau de Renoir fait foi du réveil à la vie dans la capitale et des moyens mis en œuvre à l'époque pour restaurer l'ordre. À droite, derrière le drapeau tricolore, se dresse la statue équestre d'Henri IV, qui a réussi, durant son règne (1589–1610) à unifier la France après une période de turbulences. Cette juxtaposition est-elle fortuite ? L'artiste voulait-il magnifier la ténacité de la France pour vaincre les menaces, tant externes qu'internes, et l'importance de la solidarité nationale ? En réalité, derrière la flamboyance du tableau de Renoir, la fragilité du moment est palpable.

Durant les années 1870, l'armée devient peu à peu le sujet central de l'iconographie française contemporaine. Les scènes militaires se profilent tant en peinture qu'en sculpture, et leurs auteurs

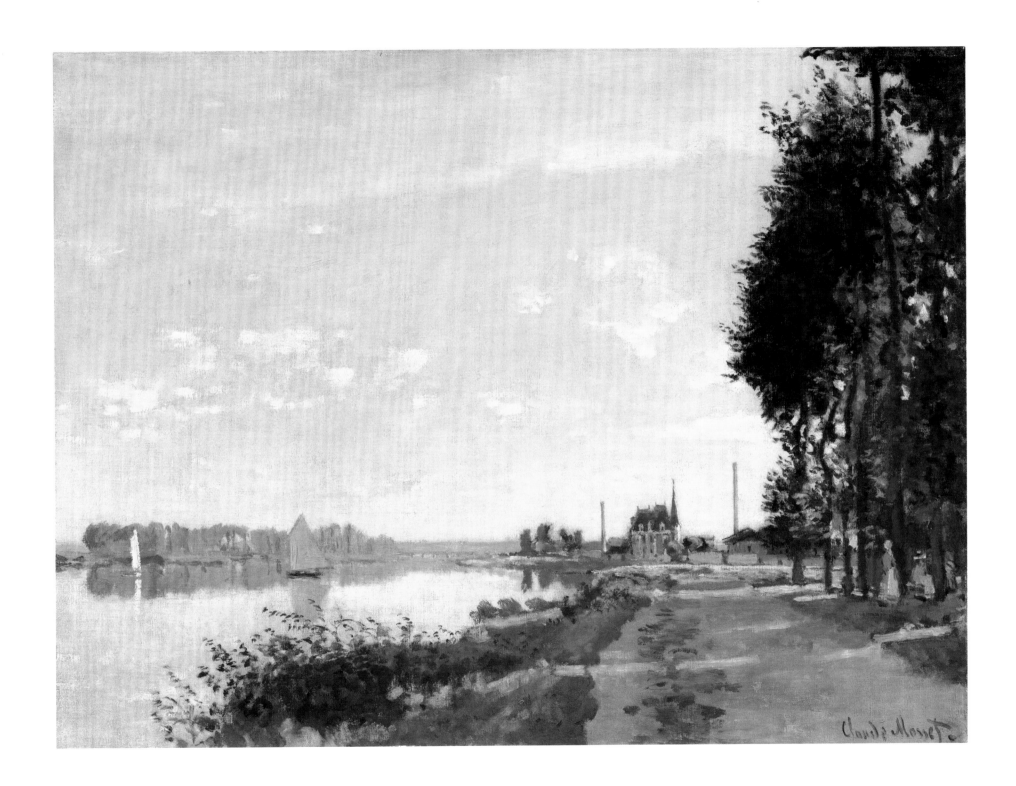

Yet among this mixture of social classes, soldiers and a policeman are in evidence. Renoir's *Pont Neuf* thus represents the rapid and calming restoration of order to the capital, and also the means by which it had been restored. At right the equestrian statue of Henri IV, whose reign from 1589 to 1610 had unified France after a turbulent period, can be seen beyond the foreground tricolour. This may have been a random juxtaposition, but might also suggest the continuity of France in the face of threats, both external and internal, and the importance of national solidarity. Beneath the sunlit bustling surface of Renoir's painting lurks a palpable fragility.

In the 1870s the army increasingly became a staple of contemporary French iconography; images of it proliferated in painting and sculpture, and its artists became celebrities. Édouard Detaille's *Le Régiment qui passe* (fig. 17), exhibited at the Salon of 1875, was a deliberate use of the subject as a national balm. The painting depicts the 54th infantry regiment, led by its drummers, marching past the Porte Saint-Martin. Like Renoir, Detaille involved an historical monument: the Porte Saint-Martin, built to commemorate triumphs of Louis XIV on the Rhine, carried with it the historical memory of French military success on a frontier where, if it had recently failed, it would one day hope to be victorious again. *Le Régiment qui passe* involves a mass of people, whether the soldiers who lose their individual identity in their uniformed ranks or the citizens lining the route or huddling under umbrellas atop omnibuses. Although it is a painting of carefully orchestrated ordinariness – anybody's view from the pavement of a well-known spot in the capital painted with close observation of tedious actuality – Detaille implied certain values. The majority of the figures in the painting are male, the sex that provided both electors and soldiers: the backbone of the Republic. The boys who eagerly march ahead of the regiment will one day undertake their own military service, thus suggesting continuity into the future. And these are the streets of Paris in which only four years previously the French army had bloodily suppressed the Commune. Any recollection of civil war is entirely expunged from Detaille's painting, for this is an image that uses a plausible moment at a particular location to promote a much grander and more embracing concept. As François Coppée's poem about the painting concluded: "*Car toujours la France tressaille / Au passage d'un régiment*"[9] ["But still France rejoices / as a regiment passes"]. Out of his banal subject, Detaille had contrived a painting that could be considered, as the Directeur des Beaux-arts Gustave Larroumet later put it, "*l'image complète de la patrie.*"[10]

In 1878 France staged its third Exposition Universelle, the Third Republic seeking to show that the nation had recovered from the Franco-Prussian War and that it could emulate the extravagant spectacles of the Second Empire. The Exposition Universelle was a great success, visited by sixteen million people, allowing the grandiose poet Victor Hugo to opine: "*La France a une façon d'être vaincue qui la laisse victorieuse.*"[11] ["France has a way of emerging victorious from defeat"]. The grateful government declared 30 June a national holiday. Monet painted canvases of both the rue Montorgueil and the rue Saint-Denis, not far from the Porte Saint-Martin, depicting the crowded streets from high vantage points which allowed these narrow thoroughfares to seem almost filled with billowing tricolours (fig. 19). But Monet represented no monument, so made no association with the past and continuity. Rather these paintings celebrate the present success of the Republic; indeed, a flag on the right of the canvas of the rue Saint-Denis (Musée des Beaux-Arts de Rouen) reads "*Vive la République.*" Monet's views of these residential and commercial streets do not only celebrate France's recovery and national unity at a moment of international attention; the very generic character of their locations and the collective identity of their crowds make them images of *égalité* and *fraternité* that echo republican values. No wonder that Monet quickly sold both paintings, exhibiting them at the 1879 Impressionist exhibition and the rue Montorgueil version again at his 1880 one-man show and at the exhibition he shared with Rodin at the next Exposition Universelle in 1889. For they were powerful images of how defeat had been turned, if not into victory, at least into a thriving normality under the new Republic.

1 Victor Hugo, "*La France use bien de la défaite*," in *Oeuvres complètes de Victor Hugo. Actes et Paroles, III. Depuis l'exil, 1870–1885* (Paris, 1895), p. 476.
2 Price 2010, no. 189.
3 Walter Sickert, "A Monthly Chronicle. Degas," *Burlington Magazine* (December 1923), in Sickert 2000, p. 468. See also House 1994, p. 88; Clayson 2002, p. 316.
4 Henri Loyrette in Paris, Ottawa and New York 1988–89, no. 99.
5 Dayot, p. 72.

6 Thomson 1990, pp. 22–23.
7 Monet to Pissarro, from London, 27 May 1871, in Wildenstein 1974–78, tome I: 1840–1881, p. 427.
8 Ibid., nos. 221–224.
9 Quoted in Robichon 1998, p. 82.
10 Larroumet 1900, p. 240.
11 Hugo, *Oeuvres complètes*, p. 476.

deviennent célèbres. Par exemple, exposé au Salon de 1875, *Le Régiment qui passe* du peintre Édouard Detaille aborde ce thème sous l'angle du réconfort national (fig. 17). On y voit le 54e régiment d'infanterie, avec à sa tête les tambours, défiler dans Paris par une grise journée d'hiver. À l'instar de Renoir, il insère dans sa toile un monument historique : la porte Saint-Martin, érigée pour commémorer les triomphes de Louis XIV sur le Rhin et pour rappeler que le pays peut renouer avec la victoire, malgré une défaite récente sur cette frontière. Entrent dans cette composition également, des soldats en uniforme qui marchent en rangs et des citoyens attroupés sur le bord de la route ou blottis sous leur parapluie sur l'impériale des omnibus. Regroupés en une masse indifférenciée, ils perdent ainsi leur identité individuelle. S'il rend avec autant de minutie et une certaine brutalité une scène ordinaire de la vie parisienne, Detaille n'en dévoile pas moins, les valeurs fondamentales de la société française. La vaste majorité des personnages représentent la gent masculine ; celle-là même qui constitue l'ossature de la République en donnant à la nation des électeurs et des soldats. Les garçons qui marchent d'un bon pas devant le régiment vont un jour ou l'autre s'enrôler et, de ce fait, assurer la relève. Bien que, quatre ans plus tôt, l'armée française ait réprimé la Commune dans les mêmes rues – dans un bain de sang – l'artiste supprime de ce tableau tout souvenir de cette guerre civile. Il préféra miser sur un événement réaliste qui se déroule à un endroit précis pour faire la promotion d'un concept beaucoup plus ambitieux et patriotique. C'est du moins la conclusion à laquelle en vient François Coppée dans un de ses poèmes : « Car toujours la France tressaille / Au passage d'un régiment[9]. » D'un sujet banal, ce peintre a su tirer une œuvre dans laquelle transparaît, comme le dira plus tard le directeur des Beaux-arts Gustave Larroumet, « l'image complète de la patrie[10] ».

En 1878, la France tient sa troisième Exposition universelle. La nouvelle République souligne de la sorte que le pays s'est remis de la guerre franco-prussienne et qu'il peut organiser un événement culturel spectaculaire, comme ce fut le cas sous le Second Empire. L'exposition connaît un vif succès. Seize millions de visiteurs s'y présentent, ce qui amène le grand poète Victor Hugo à proclamer que « la France a une façon d'être vaincue qui la laisse victorieuse[11] ». Reconnaissant, le gouvernement décide alors de faire du 30 juin une fête nationale.

Monet peint une vue plongeante de la rue Montorgueil et de la rue Saint-Denis, non loin de la porte Saint-Martin, ce qui donne l'impression que ces passages étroits sont bondés et que les drapeaux tricolores y foisonnent (fig. 19). Cependant, il ne reproduit aucun monument détruit, occultant ainsi tout lien entre le passé et l'avenir. Les deux tableaux célèbrent plutôt le succès de la République. À preuve, sur un

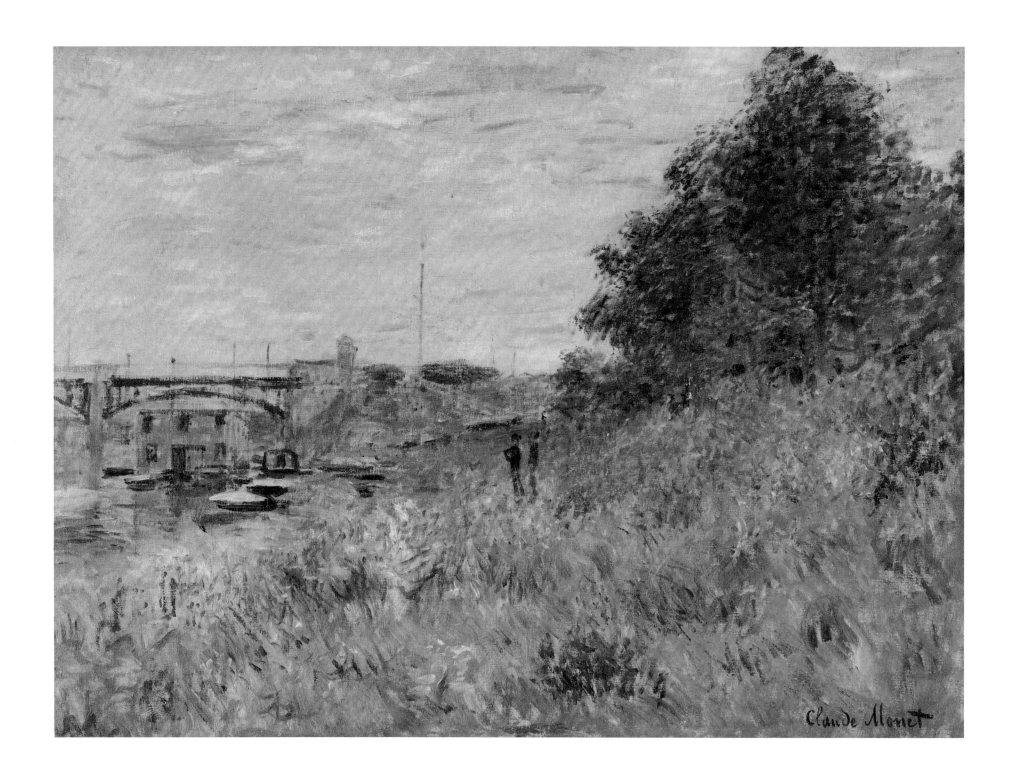

pl. 8 *The Banks of the Seine near the Bridge at Argenteuil*
Les bords de la Seine au pont d'Argenteuil 1874

drapeau figurant dans la portion droite de la toile de la rue Saint-Denis (Musée des Beaux-Arts de Rouen), il est écrit « Vive la République ». Les scènes que capte Monet dans ces rues résidentielles et commerciales saluent surtout la reprise économique et l'unité nationale de la France à un moment où le pays redore son image à l'échelle internationale. En outre, le caractère très générique des lieux et l'identité collective, que renforce la présence des foules, font écho aux valeurs républicaines d'égalité et de fraternité. Il ne faut donc pas s'étonner que

Monet soit parvenu rapidement à vendre les deux œuvres. Ces dernières sont présentées à l'exposition impressionniste de 1879 et la première toile, celle de la rue Montorgueil, fait partie d'une exposition individuelle organisée par Monet en 1880 et de l'Exposition universelle de 1889, à laquelle Rodin participe. Tout compte fait, ces tableaux de Monet sont des images fortes qui rappellent que la défaite peut être interprétée comme le début, non pas d'une victoire, mais d'une florissante normalité dans la nouvelle République.

1 Victor Hugo, *Œuvres complètes. Actes et Paroles III. Depuis l'exil 1870–1885.* Paris, 1895, p. 476.
2 Price 2010, nº 189.
3 Walter Sickert, « A Monthly Chronicle. Degas », *Burlington Magazine* (décembre 1923), Sickert 2000, p. 468. Voir aussi : House 1994, p. 88; Clayson 2002, p. 316.
4 Henri Loyette dans Paris, Ottawa et New York 1988–1989, nº 99, p. 164–165.
5 Dayot, s. d., p. 72.
6 Thomson 1990, p. 22–23.
7 Monet à Pissarro, Londres, le 27 mai 1871, dans Wildenstein 1974–1978, tome I : 1840–1881, p. 427.
8 *Ibid.*, nᵒˢ 221–224.
9 Cité dans Robichon 1998, p. 82.
10 Larroumet 1900, p. 240.
11 Hugo, *Œuvres complètes. Actes et Paroles III. Depuis l'exil 1870–1885, op.cit.,* p. 476.

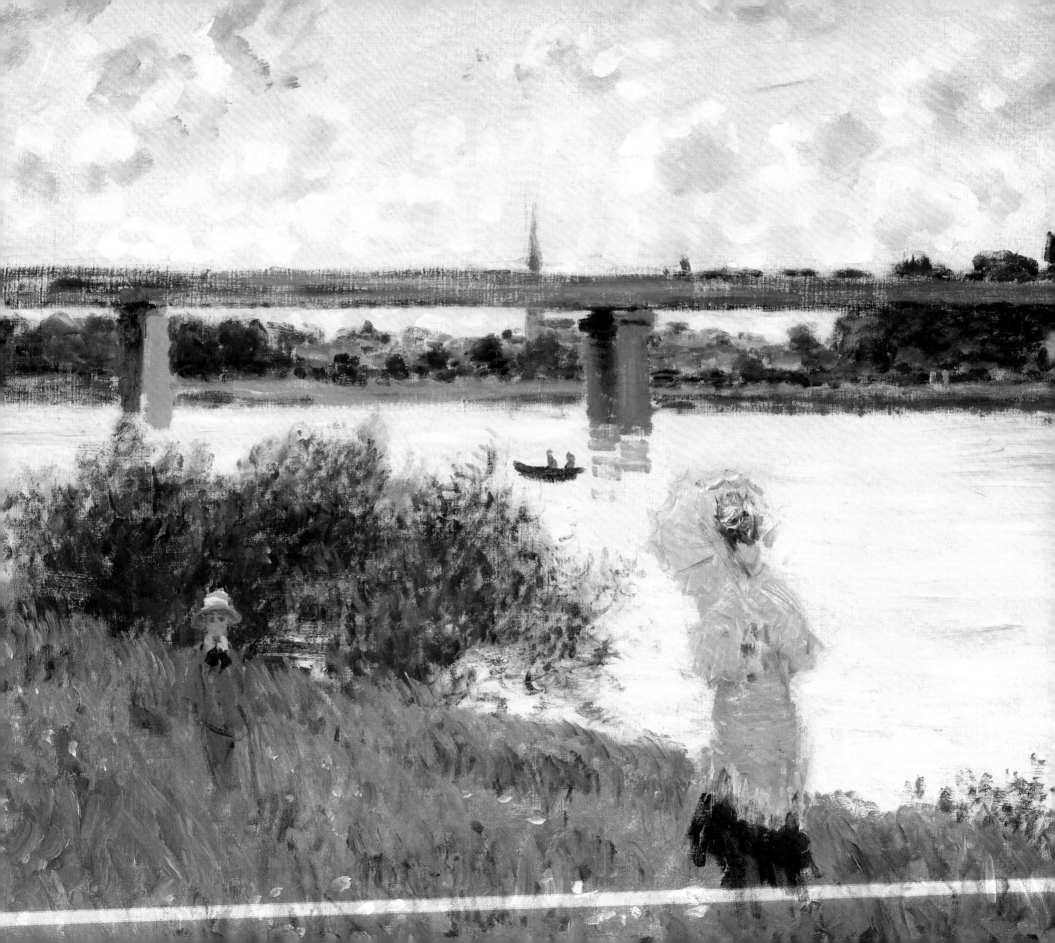

"Great Works of Human Industry": Imaging the Bridges of Paris, 1852–75

Simon Kelly

By the 1870s there was a remarkable variety of bridges in Paris and its environs. In his tourist guide to the city, the travel writer Adolphe Joanne noted that there were twenty-eight bridges in the city's centre: "Nearly all are remarkable in different ways: bridges in stone, with flat or curved superstructures, suspension bridges, bridges in iron and wire, bridges in cast iron, bridges in wood, etc. An engineer would probably find an example of all the principal systems in use for the construction of bridges in moving along the quais from the Napoléon III Bridge to that of the Pont-du-Jour."[1] The range of bridges in Paris was testament to the considerable expansion of the city's infrastructure as part of the project of Haussmannization. The Second Empire (1852–1870) saw extensive combined State and City funding to modernize the capital's bridge system to accommodate widening boulevards and increased traffic levels. Significant numbers of new bridges were built, often in the most modern materials of cast iron, and others re-constructed.[2] Before the advent of the skyscraper and high-rise buildings, bridges, above all – principally iron bridges – symbolized technological modernity. Beyond the capital's immediate centre, other impressive bridges were constructed in the suburbs to the northwest, at Argenteuil and Asnières, to accommodate the rail lines spreading out from the capital.

Paris' system of bridges compared well with other European capitals and the engineering prowess associated with them was a source of national pride. How did artists represent these bridges that so transformed the city's topography and its environs? Monet's paintings of the new railway and highway bridges at Argenteuil are perhaps the most well known examples of the imaging of the new bridges. Yet, such works relate to an established and extensive visual discourse. Prints, as in the wood engravings of illustrated magazines such as *L'Illustration* or Joanne's own tourist guides, certainly played a crucial role that should not be overlooked. This essay, however, focuses particularly on early paintings and photographs, showcasing a group of highly inventive approaches to the rendering of the bridge form.

Jongkind: "the father" of the Impressionists[3]

The first painter to systematically represent the bridges of Paris in the mid-nineteenth century was Johan Barthold Jongkind (1819–1891), who lived in the capital from 1846–55 and again for several years in the 1860s. Jongkind produced an extensive body of approximately forty-five paintings of the city's bridges as well as numerous watercolours and drawings.[4] He produced the greatest number of views of the Pont Neuf, the city's oldest bridge, representing it several times during its costly and extensive renovation from 1848–55 when the bridge was reinforced, gas lighting added and the roadway improved.[5] Other views showed the Pont Royal and Pont Marie, as well as newly constructed bridges such as the masonry Pont Saint-Michel and Pont de Bercy and the iron arched Pont d'Arcole and Pont Saint-Louis.

Jongkind's views were generally picturesque, placing these bridges within the broader panoramic context of the city's architecture. His most remarkable painting of a Parisian bridge was, however, more innovative and dynamic in composition, and much larger. Painted in 1852–53, *Le pont de l'Estacade* (fig. 20) represented a view of the receding diagonal form of the wooden footbridge, known as the Estacade, that connected the Île Saint-Louis to the Quai Henri IV on the Right Bank. Jongkind emphasized the modernity of the scene by way of the masonry pier and the bridge's gaslights as well as the tugboat at left, shown belching out steam. The artist often adapted his compositions for pictorial effect and here he removed the Passerelle de Constantine, a suspension bridge that actually crossed the Seine to the left, to allow for a less congested composition.[6] This

« Des grands travaux de l'industrie humaine » : les ponts de Paris, de 1852 à 1875

Simon Kelly

Au milieu des années 1870, Paris et ses environs se parent déjà d'une trentaine de ponts routiers et ferroviaires. Adolphe Joanne, qui les décrit dans son guide touristique, précise que : « [...] presque tous sont remarquables à différents titres : ponts en pierre, à tablier droit ou à courbure, ponts suspendus, ponts en fer et en fil de fer, ponts en fonte, ponts en bois, etc. Un ingénieur trouverait probablement un spécimen de tous les principaux systèmes en usage pour la construction des ponts en parcourant les quais depuis le pont Napoléon III jusqu'à celui du Point-du-Jour[1]. » La diversité de ces constructions témoigne de l'expansion de l'infrastructure de la Ville Lumière dans le cadre du projet d'haussmannisation. De fait, durant le Second Empire (1852–1870), l'État français et la capitale engagent des sommes considérables en vue d'élargir plusieurs boulevards, de réparer des ponts ou d'en ériger de nouveau en utilisant les matériaux les plus modernes, telle la fonte[2]. Avant l'avènement des gratte-ciel et des immeubles en hauteur, les ponts – en particulier ceux en fer – symbolisent alors la modernité en matière de technologie, comme en feront foi les ponts ferroviaires qui rayonneront un peu plus tard vers les banlieues du nord-ouest de Paris, dont Argenteuil et Asnières.

L'ensemble des ponts parisiens se compare de façon fort avantageuse à celui d'autres capitales européennes. Devenues une source de fierté nationale, les prouesses d'ingénierie ayant rendu possible une telle mise en œuvre incitent les artistes à peindre ou à photographier ces structures qui transforment, à bien des égards, la topographie de Paris et des environs. Or, comment se les représentent-ils ?

Les tableaux de Monet, mettant en scène les nouveaux ponts routier et ferroviaire d'Argenteuil, sont sans doute les exemples les plus connus de ces nouvelles formes de pont. Toutefois, ces œuvres s'inscrivent aussi dans un discours visuel établi et très répandu, auquel s'ajoutent, il faut le mentionner, les estampes comme les gravures sur bois présentées dans *L'Illustration* ou les guides touristiques d'Adolphe Joanne.

Le présent essai porte essentiellement sur les peintures et les photographies qui témoignent des multiples conceptions ingénieuses du pont durant cette période.

Jongkind : « le père de l'école des paysagistes »[3]

Le premier peintre qui a manifesté un intérêt certain pour les ponts parisiens au milieu du XIXe siècle est Johan Barthold Jongkind (1819–1891). Cet artiste a résidé dans la capitale de 1846 à 1855, puis durant les années 1860. Il y a exécuté environ quarante-cinq tableaux de même qu'un grand nombre d'aquarelles et de dessins[4]. Jongkind a aussi réalisé la plus large série de toiles du Pont-Neuf, le plus ancien de tous. Il s'y attarde plusieurs fois durant les vastes et coûteux travaux de réfection – entrepris de 1848 à 1855 – qui le renforcent, le munissent d'un éclairage au gaz et améliorent sa chaussée[5]. Certains de ses tableaux ont pour thème le pont Royal, le pont Marie et des ouvrages nouvellement construits en maçonnerie, tels les ponts Saint-Michel et de Bercy, ou encore des ponts en arc métalliques, comme ceux d'Arcole et Saint-Louis.

En règle générale, Jongkind propose des images pittoresques des ponts de Paris, qui s'insèrent bien dans l'ensemble architectural de la ville. À cet égard, sa composition la plus remarquable et la plus imposante, réalisée en 1852–1853 et intitulée *Le pont de l'Estacade* (fig. 20), s'avère nettement novatrice et dynamique. Il y présente la diagonale fuyante de la passerelle de l'Estacade, une construction pour piétons qui relie l'île Saint-Louis au quai Henri-IV sur la rive droite. La pile en maçonnerie, les appareils d'éclairage au gaz et, à gauche, le remorqueur qui crache un panache de fumée accentuent la modernité de la scène. Afin de créer un effet pictural, l'artiste a choisi de supprimer la passerelle de Constantine qui enjambe la Seine, ce qui allège, du même coup, sa composition[6]. Ce pont suspendu, un de ceux érigés au

20. Johan Barthold Jongkind,
The Estacade Bridge, 1853,
oil on canvas, 105 × 170 cm.
Musée des beaux-arts, Angers,
on deposit at Musée d'Orsay, Paris
20. Johan Barthold Jongkind,
Le pont de l'Estacade, 1853,
huile sur toile, 105 × 170 cm.
Musée des beaux-arts, Angers,
dépôt du Musée d'Orsay, Paris

bridge – one of the many suspension bridges in Paris in the mid-nineteenth century – is clearly visible in a related stereoview (c. 1859), taken from a similar viewpoint (fig. 21).[7] Jongkind worked on his picture during much of 1852, describing it as his "grand tableau," produced at the same time as smaller works for the market.[8] There are at least two preparatory pencil drawings including a detailed study of the wooden scaffolding (Département des Arts Graphiques, Louvre) that supported the bridge.[9] He showed this painting at the 1853 Salon with the title, *Vue de Paris, la Seine*.[10] The picture's significance was emphasized when it was acquired by the Emperor as part of the Civil List and sent soon after to the regional museum of Angers.[11] Jongkind subsequently produced two smaller-scale variants.[12] The artist's fascination with the rendering of Paris' bridges as a central element of its modernity represents an important pre-Impressionist example of engagement with the transforming city, and may have influenced the young Claude Monet who considered Jongkind his early mentor, affirming that "it was to him that I owed the definitive education of my eye."[13] It is also worth noting that Monet's other important early teacher, Eugène Boudin (1824–1898), although best known for his Normandy marine views, produced a luminous, panoramic view of

the wooden highway bridge at Argenteuil (now in a private collection) in 1866, showing it before its destruction by fleeing French soldiers in 1870. In that work, Boudin represented Argenteuil as a lively tourist resort.[14]

Photography: the role of Collard

By the 1850s, several photographers were producing images of the capital's new bridges. The city had in fact been reproduced in daguerreotypes in the previous decade.[15] In general, photographers pre-empted painters in representing the new bridges of Paris and its environs. Such an industrial subject was perhaps considered unworthy of the "high art" form of painting. It might be argued, indeed, that there was a close relationship between the technological invention of the camera and the inventive engineering manifested in these new bridges.

Gustave Le Gray (1820–1884) produced nuanced panoramic views of Paris' bridges such as the Pont du Carrousel (The Nelson-Atkins Museum of Art, Kansas City), constructed from 1832–34 as the first major cast iron bridge in Paris and France.[16] Le Gray presented the new bridges of Paris as an artistic subject worthy of depiction. Others identified themselves as specifically architectural photographers and concentrated more closely on the structure of these bridges. In the late summer of 1855, for example, Édouard Baldus (1813–1889) produced an image of the recently completed Pont d'Arcole, the construction of which had begun in August 1854 (fig. 22). This single arch iron bridge, designed by the engineer Oudry, had cost the considerable amount of 1,143,000 francs and replaced a previous suspension bridge.[17] Although the city hall looms behind, Baldus places the curving superstructure of the bridge very much in the foreground. The crowd on the bridge lean over the railings as they watch Queen Victoria's barge descending the Seine on this monarch's celebrated visit to Paris in 1855. Within the context of this visit – and Franco-English competition over engineering innovations – Baldus' image can be seen as promoting this state-of-the-art iron bridge as an emblem of national pride.[18] The successful Bisson brothers (Louis-Auguste Bisson [1814–1876] and Auguste-Rosalie Bisson [1826–1900]) also focused on architectural subjects, producing a panoramic view, made up of two conjoined parts, of the Asnières railway

21. Unknown photographer (probably French), *Le Port Louviers*, c. 1859–60, stereoview, albumen print mounted on cardboard, 9 × 17 cm. Collection José Calvelo

21. Photographe inconnu (probablement français), *Le Port Louviers*, v. 1859–1860, stéréographie, épreuve à l'albumine collée sur carton, 9 × 17 cm. Collection José Calvelo

>>

pl. 9 *The Railroad Bridge at Argenteuil*
Le pont du chemin de fer, Argenteuil 1873

pl. 10 *The Promenade with the Railroad Bridge, Argenteuil*
La promenade près du pont du chemin de fer, Argenteuil 1874

milieu du XIXe siècle, est autrement représenté dans une photographie stéréoscopique (v. 1859) qui offre un angle de vue identique (fig. 21)[7].

Jongkind consacre une bonne partie de l'année 1852 à ce « grand tableau », comme il le surnomme, et exécute concurremment de plus petites œuvres destinées au commerce[8]. Il réalise aussi deux dessins préparatoires à la mine de plomb, dont une étude détaillée de la structure en bois qui soutient le pont (Département des arts graphiques, Louvre)[9]. C'est au Salon de 1853 qu'il expose *Vue de Paris : la Seine*[10], dont la valeur est confirmée une fois acquise par l'empereur Napoléon III (liste civile), puis remise au musée régional d'Angers[11]. Il en fera deux variantes réduites[12]. La fascination qu'exercent sur lui les ponts de Paris, en tant qu'élément central de la modernité de la capitale, indique d'une manière éloquente l'intérêt que portent les pré-impressionnistes aux transformations accomplies. Qui plus est, ce même attrait pourrait avoir influencé le jeune Claude Monet qui considère Jongkind comme son premier mentor : « [...] c'est à lui que

je dus l'éducation définitive de mon œil[13]. » Notons qu'à ses débuts, Monet étudie aussi auprès du maître Eugène Boudin (1824–1898). Célèbre pour ses marines normandes, Boudin produit, en 1866, une vue panoramique lumineuse du pont routier d'Argenteuil (collection particulière). Cette construction en bois sera détruite en 1870 par les soldats français qui battent en retraite. Dans cette œuvre, Argenteuil apparaît sous les traits d'une station de villégiature animée[14].

Les débuts de la photographie et le rôle de Collard

Dans les années 1840, les photographes disposent principalement du procédé de daguerréotypie[15] pour capter les images de Paris. Or, une décennie plus tard, de nouvelles techniques photographiques leur permettent de suivre presque au jour le jour l'évolution de la réfection et de la construction des ponts de la région parisienne. Ces grands travaux d'ingénierie ne suscitent pas autant d'enthousiasme chez les peintres – peut-être ces derniers les jugeaient-ils indignes du « grand art »?

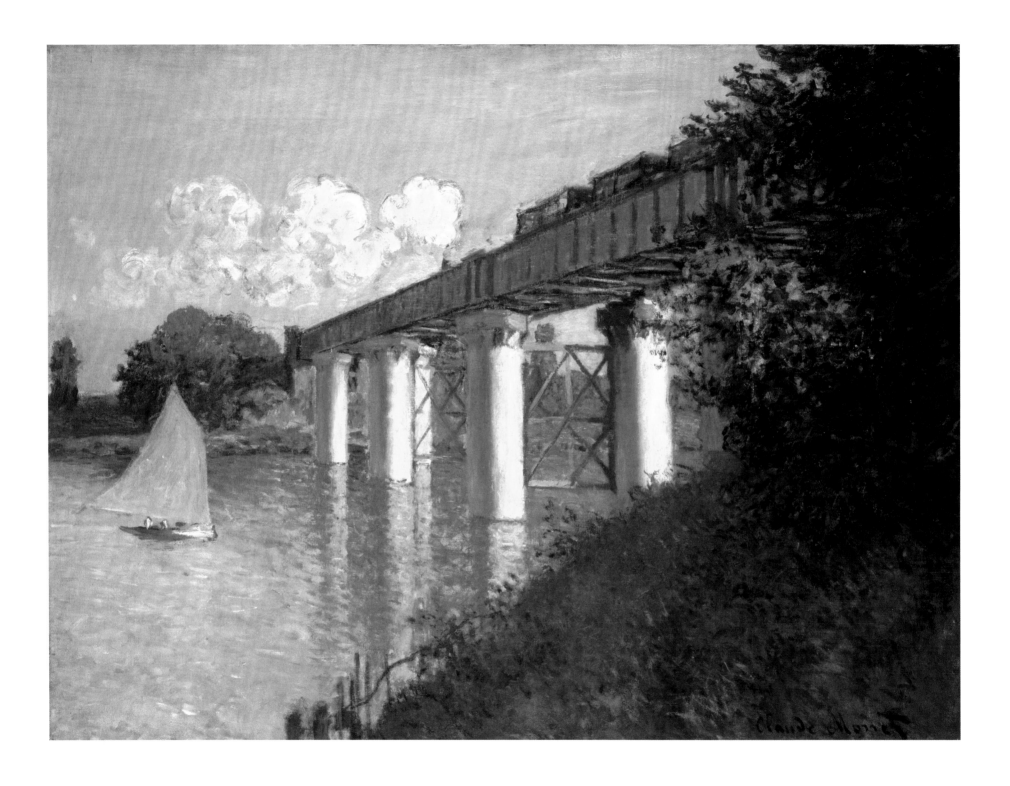

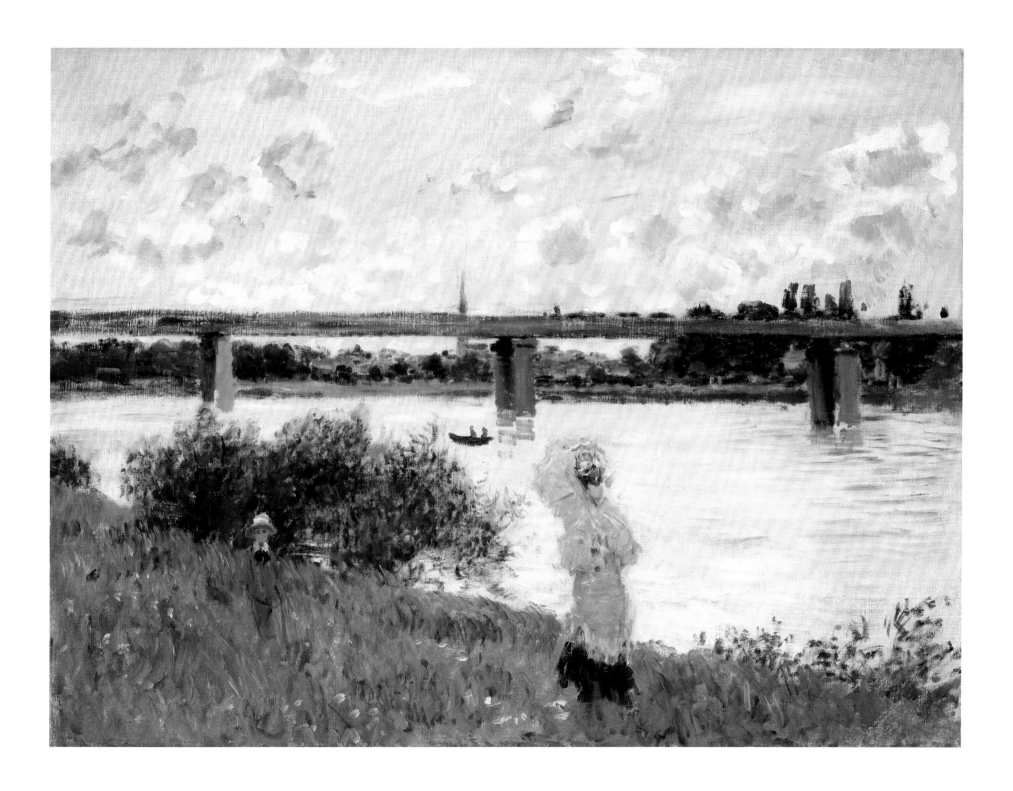

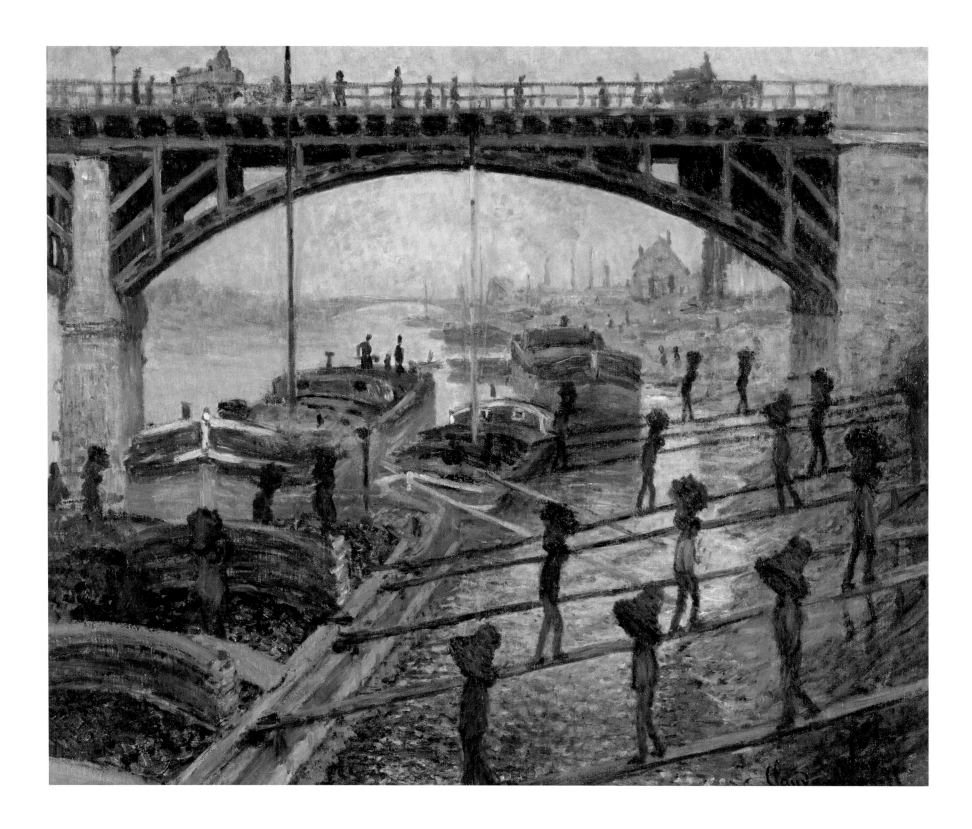

Encore que, le génie inventif déployé dans ces nouveaux ponts se rapprochait sans doute plus des avancées majeures en photographie que de la peinture.

À l'époque, Gustave Le Gray (1820–1884) réalise des vues panoramiques nuancées du pont du Carrousel (The Nelson-Atkins Museum of Art, Kansas City), le premier ouvrage principal de fonte construit à Paris et achevé en 1834[16]. Pour leur part, des spécialistes de la photographie d'architecture jettent leur dévolu sur la forme des ponts, dont Édouard Baldus (1813–1889). À la fin de l'été 1855, ce dernier photographie le pont d'Arcole (fig. 22) – en construction depuis 1854 – que l'ingénieur Oudry a pourvu d'un seul arc métallique et qui a coûté la rondelette somme de 1 143 000 francs[17]. Dans le cliché de Baldus, la superstructure arquée du pont apparaît en avant-plan, et la silhouette de l'hôtel de ville se profile à l'arrière-plan, tandis que la foule massée sur le pont regarde passer la péniche de la reine Victoria sur la Seine. En tenant compte de la visite royale à Paris en 1855, et de la rivalité entre la France et l'Angleterre en matière d'innovations technologiques, l'image de Baldus semble élever le pont de fer ultramoderne au rang de symbole national[18].

Les ouvrages d'ingénierie passionnent tout autant les deux photographes réputés, Louis-Auguste Bisson (1814–1876) et son frère Auguste-Rosalie (1826–1900). Ils réaliseront d'ailleurs un cliché du pont ferroviaire d'Asnières en deux tirages juxtaposés (fig. 23). L'achèvement de cette structure, dessinée par l'ingénieur Eugène Flachat (1802–1873), date de 1854[19]. Son tablier droit métallique, soutenu par des piles en béton, a créé un précédent pour le pont d'Argenteuil qui dessert la même ligne de chemin de fer vers l'ouest, loin du centre de Paris.

Quelques années plus tard, en 1856, Auguste-Hippolyte Collard (1812–1887), un expert en photographie de ponts durant le Second Empire, lance sa carrière à Paris[20]. Dès lors, le ministère français de l'Agriculture, du Commerce et des Travaux publics lui confie la charge de produire sept albums pour documenter la construction de tous les nouveaux ponts parisiens. Ainsi donc, en 1857, il immortalise, dans un premier album consacré au pont Saint-Michel, les différentes étapes des travaux de réfection, d'élargissement et de prolongement des arches en maçonnerie entreprises pour faciliter la circulation fluviale. Jusque-là, les vues de Collard sont comparables à celles de Baldus et de Bisson[21]. Toutefois, dans les albums subséquents, Collard adopte un langage visuel distinctif. Celui qu'il termine en 1859 est

remarquable, il comprend notamment des photos de l'impressionnant pont de Solférino qui, avec ses 144 mètres, relie le quai d'Orsay au jardin des Tuileries[22]. Construit en 1858–1859 pour la somme de 1 090 000 francs, cet ouvrage est constitué d'arches en fonte posées sur des piles en maçonnerie et son nom évoque la récente victoire impériale sur l'armée austro-hongroise dans le nord de l'Italie[23]. Collard met en valeur ici l'ingéniosité technique de sa structure. Il propose un panorama du pont sur lequel circulent des badauds, pour indiquer un certain ordre de grandeur, ainsi que le profil d'une seule arche pour exhiber les poutrelles transversales et les poutres d'appui (fig. 24). Une autre image prise sous le pont montre l'armature en fonte particulière de l'arche, retenue par des traverses de renfort[24]. Ce vocabulaire pictural anti-pittoresque préfigure très certainement celui qu'adopte Monet dans ses représentations du pont d'Argenteuil, même s'il est impossible d'établir avec certitude qu'il a vu les photographies de Collard.

En 1863 et 1864, Collard s'attarde à la structure en maçonnerie du pont routier de Bercy. Érigée au coût de 1 320 000 francs, cette construction remplace l'ancien pont suspendu devenu trop étroit pour la circulation routière. Les photographies qu'il prend glorifient en quelque sorte les prouesses techniques complexes mises en œuvre non seulement pour enfoncer les piles de béton dans la Seine, mais aussi pour édifier les arches en maçonnerie au-dessus des cintres en bois et pour effectuer le décintrement une fois la clé de voûte ajoutée (fig. 25)[25]. Sur la dernière image apparaissent des hommes en haut-de-forme, des ingénieurs sans doute, debout à côté de la clé de voûte.

23. **Bisson frères,** *Pont d'Asnières,* c. 1860, panorama composed of three original albumen prints from glass collodion negatives, 22.5 × 73.8 cm. Institut catholique de Paris, Bibliothèque de Fels (cote PH 94)

23. **Bisson frères,** *Pont d'Asnières,* v. 1860, panorama composé de trois épreuves originales sur papier albuminé, négatifs d'origine sur plaque de verre au collodion, 22,5 × 73,8 cm. Institut catholique de Paris, Bibliothèque de Fels (cote PH 94)

bridge (fig. 23). This bridge, by the engineer Eugène Flachat (1802–1873), had been completed by 1854.[19] In its innovative design of a single iron trestle over concrete piers, it offered an important precedent for the rail bridge at Argenteuil, which serviced the same Western railway line just a little further from Paris' centre.

The photographer who emerged as the principal specialist in bridge photography in the Second Empire was Auguste-Hippolyte Collard (1812– after 1887), who had established his studio in 1856.[20] Between 1856 and 1869, a state department – the Ministry of Agriculture, Commerce and Public Works – commissioned Collard to produce seven albums documenting the construction of every new bridge in Paris. Collard's first album, produced in 1857, examined the re-building of the ancient Pont Saint-Michel at the heart of the city, highlighting the different stages of construction as the bridge's masonry arches were re-built, widened and expanded to facilitate increased river traffic. Initially his views were seen as "comparable to Baldus and Bisson."[21] In subsequent albums, however, Collard developed a distinctive visual language. Particularly notable is his 1859 album representing the impressive Solférino bridge with its 144-meter span connecting the Quai d'Orsay to the Tuileries gardens.[22] The bridge was built in 1858–59, at the high cost of 1,090,000 francs, with curved iron arches resting between masonry piers; it was named in celebration of the recent Imperial victory over

the Austro-Hungarian army in Northern Italy.[23] Collard here focused on the engineering prowess of the structure. In one image, he photographed the bridge's panoramic expanse, animating it with onlookers to give a sense of scale; in another, he provided a side-on detail of a single arch, emphasizing the individual girders and supporting beams (fig. 24). Such an anti-picturesque pictorial language certainly anticipates that of Monet in his Argenteuil views, although it is unclear if the painter ever saw Collard's photographs. Collard produced one further image from an unusual viewpoint below the bridge in which he focused on the arch's distinctive iron frame, held together by reinforcing crossbars.[24]

In subsequent years, Collard photographed the expensive masonry Pont de Bercy, constructed in 1863–64 at a cost of 1,320,000 francs. This replaced an earlier suspension bridge, which could no longer service increased vehicle traffic. Collard's photographs highlighted the various construction stages including the complex engineering feat of sinking concrete piers into the Seine, the building of masonry arches over a wooden scaffolding structure, and the ongoing removal of this scaffolding following the addition of the keystone (fig. 25).[25] In the latter image, top-hatted men, perhaps engineers, stand by the keystone. The stone alongside is marked "N," once again reminding us of the importance of these bridges as emblems of the power and prestige of Napoleon III.

La lettre N gravée sur la pierre rappelle une fois de plus que les ponts parisiens incarnent le pouvoir et le prestige de Napoléon III.

Réalisées pour le compte du gouvernement français, essentiellement en vue de documenter l'exécution des travaux de construction ou de réfection de certains ponts de Paris, les photographies de Collard sont très peu diffusées auprès du grand public. En 1861, l'artiste en présente néanmoins quelques-unes à la Société française de photographie (SFP)[26], dont celle du pont de Solférino. La nature propagandiste de son travail ne passe toutefois pas inaperçue, notamment à l'Exposition universelle de 1867 où il exhibe l'album *Ponts de Paris construits et reconstruits depuis 1852*, comportant quarante clichés[27]. Le photographe Alphonse Davanne souligne en ces mots la valeur documentaire des tirages de Collard, surtout pour les architectes : « Il suffit des épreuves prises par un photographe habile, comme M. Collard [en a] exécuté sur la demande de grandes administrations pour suivre à distance et constater pour ainsi dire jour par jour l'état des travaux[28]. » Cet album à forte connotation nationaliste reconnaît certes le génie français, en le comparant à celui des autres nations européennes, comme l'Angleterre et l'Allemagne. Collard y fait la promotion des réalisations d'Edmond-Jules Féline-Romany et d'Alphonse Oudry, et surtout souligne l'élégance distinctive des ponts en arc qui a assuré la notoriété des deux ingénieurs contrairement aux constructions réalisées par des Britanniques, comme Isambard Kingdom Brunel[29]. En somme, les clichés de Collard offrent une synthèse des innovations et des profondes transformations dont les ponts de Paris ont été l'objet sous le Second Empire.

À l'époque, les vues stéréoscopiques de Paris soulèvent un grand engouement. En réalité, elles font partie intégrante de la culture populaire et bénéficient d'une large diffusion. Comme l'écrit Davanne en 1868, « [l]eur vogue [...] constitue [...] une branche de commerce considérable dont la valeur s'élève à plusieurs millions de francs[30] ». Elles comptent effectivement pour quarante pour cent de toutes les œuvres photographiques des détenteurs d'un droit d'auteur[31]. C'est la société Ferrier père, fils et Soulier, qui en écoule le plus. Au même moment, un autre photographe commercial, Hippolyte Jouvin, crée la série *Vues instantanées* consacrée aux rues de la capitale et au Pont-Neuf (fig. 26) sur lequel se promènent des gens de diverses classes sociales.

Somme toute, ce qu'il faut retenir de la stéréoscopie, c'est qu'elle incarne la modernité, mais aussi qu'elle est essentielle à la compré-

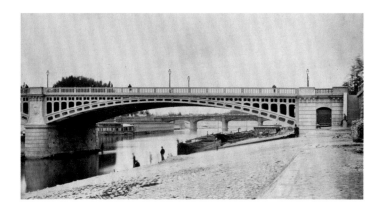

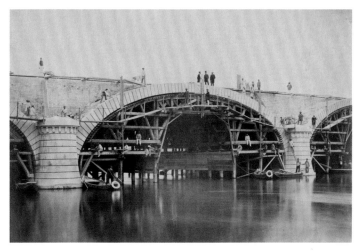

hension des œuvres des impressionnistes. Monet, par exemple, connaissait très certainement l'esthétique et l'instantanéité associées à cette technique[32]. Comme le souligne John House, le vocabulaire visuel anti-pittoresque élaboré à Argenteuil repose dans une large mesure sur la grande diffusion de ce type d'images qui offrent un modèle pictural nouveau et subversif[33].

Les ponts impressionnistes des débuts de la IIIᵉ République

À la fin du Second Empire, plus particulièrement au lendemain de la guerre franco-prussienne, les jeunes impressionnistes commencent à représenter les ponts de Paris. Ils sont en effet le premier groupe de peintres à admettre que ces symboles de la modernité constituent des sujets dignes de leur attention et de leur art. En 1867, Auguste Renoir peint le pont des Arts (Norton Simon Museum of Art, Pasadena) et

Collard's photographs were produced for the State as a documentary record of ongoing construction and generally little disseminated within the public domain. He did, however, occasionally show individual examples of his bridge photographs at the Société Française de Photographie (SFP).[26] An unidentified image of the Pont de Solférino was exhibited, for example, at the SFP in 1861. The propagandistic value of his photography was, moreover, emphasized at the 1867 Exposition Universelle when he exhibited an album, *Ponts de Paris construits et reconstruits depuis 1852*, made up of forty photographs.[27] The photographer Alphonse Davanne noted the value of Collard's prints, particularly for architects, in documenting the construction of these bridges: "Photography is … applied in a very useful manner to architecture … one needs prints by a skilful photographer such as those that M. Collard … [has] executed … in order to follow at a distance and understand so to speak the day-by-day state of constructions."[28] Such an album had a nationalistic value in foregrounding French engineering prowess in competition with the feats of other European nations, most notably England and Germany. The work of engineers such as Edmond-Jules Féline-Romany and Alphonse Oudry, and particularly the distinctive elegance of the arch forms for which such designers were known, could be promoted in contrast with British constructions such as Isambard Kingdom Brunel.[29] Collard's images summed up the innovation and extensive transformation of Paris' bridges in the Second Empire.

During this period there was also an extensive industry of stereoscopic views of Paris. These played a crucial role in popular culture and were far more widely disseminated than the limited market for Collard's views. As Davanne noted in 1868: "Their vogue … constitutes … a branch of considerable commerce whose worth amounts to several million francs."[30] Stereoscopic views made up forty per cent of all photographic titles registered for copyright by this time.[31] The company of Ferrier, père et fils et Soulier was the largest producer selling many images of Paris. Another commercial photographer, Hippolyte Jouvin, produced his own series, *Vues instantanées*, focusing on the streets and bridges of the capital. Jouvin's view of the Pont Neuf (fig. 26) shows a mix of social classes crossing the bridge. Stereoscopic photography provides an important context for the work of Monet who was certainly aware of the aesthetic of instantaneity associated with such views.[32] As has been argued by John House, the anti-picturesque visual language that Monet developed at Argenteuil drew heavily on those widely disseminated stereoscopic views that provided an alternative and subversive model for the medium of painting.[33]

Impressionist Bridges in the early Third Republic

In the final years of the Second Empire, the young Impressionists began to paint the city's bridges, thus effectively becoming the first group of painters to embrace this aspect of modernity as a subject worthy of artistic depiction. Auguste Renoir thus painted the Pont des Arts in 1867 (Norton Simon Museum of Art, Pasadena); Berthe Morisot showed a view of the Pont d'Iéna (private collection) at the Salon of the same year. In the wake of the Franco-Prussian War, Impressionist painters began to represent Paris' bridges with increased regularity, perhaps as a means of signalling national regeneration after the humiliation of defeat. In 1871, shortly after the war, Monet and Renoir painted the city's oldest and most famous bridge, the Pont Neuf, from a similar viewpoint. As has been noted, Renoir's sunny image (see fig. 16, p. 44) is harmonious, suggesting a return to order and a degree of prosperity after the Franco-Prussian War.[34] Monet's image (fig. 27) is very different in its rainy atmosphere but nonetheless also represents a busy city once again returning to some degree of normality after the recent carnage of the war and the Commune. Monet represented the alcoves and gaslights of the

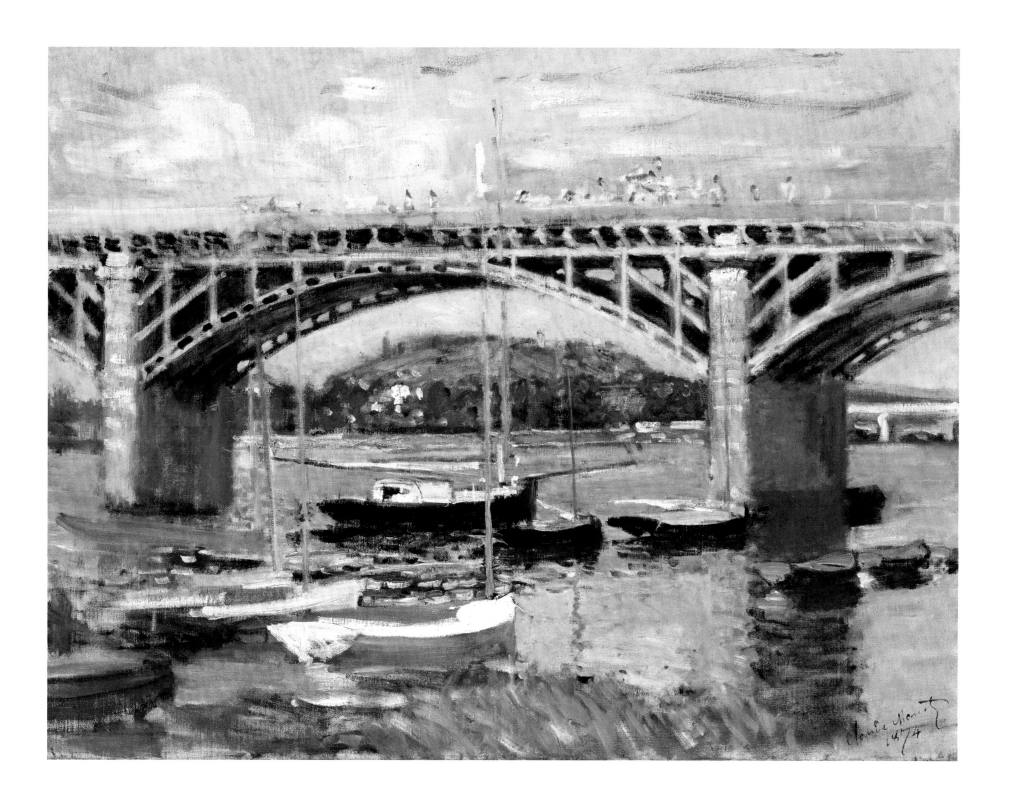

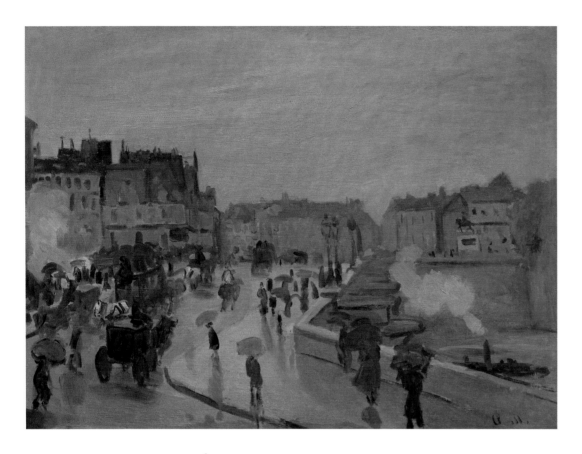

27. Claude Monet, *The Pont Neuf,*
1871, oil on canvas, 53.4 × 73 cm.
Dallas Museum of Art, The Wendy
and Emery Reves Collection
(1985.R.38)

27. Claude Monet, *Le Pont-Neuf,*
1871, huile sur toile, 53,4 × 73 cm.
Dallas Museum of Art, The Wendy
and Emery Reves Collection
(1985.R.38)

the Pont National (Musée du Petit Palais, Geneva), previously known as the Pont Napoléon III.[37] Guillaumin also ventured further afield into the city's environs, notably producing an image of the impressive railway bridge which crossed the Marne river at Nogent (fig. 28) to the southeast of the city. As James Rubin has noted, this brick-faced railroad bridge and viaduct, emulating the bridges of ancient Rome, was seen as the most significant railroad construction in the Paris region in the mid-1850s. Guillaumin's work presented a scene of harmony between the fisherman and boaters in the foreground and the bridge behind. Tourist descriptions, indeed, identified this bridge as actually enhancing the natural beauty of the area rather than undermining it: as writer Amédée Guillemin noted, the bridge was worth seeing for "Parisians who love pretty sites and admire great works of human industry... one does not exclude the other."[38] Other Impressionists also represented the bridges in Paris' suburbs. Alfred Sisley produced a close-up view of the pedestrian suspension bridge (Metropolitan Museum of Art, New York), built in 1844, which joined the hamlet of Villeneuve-la-Garenne to the larger suburb of Saint-Denis.[39] Renoir produced a series of views of the iron bridge at Chatou, also to the northwest of the capital.

The Impressionist paintings of bridges were seen by a relatively limited public and it is worth also noting the Paris bridge views of a lesser-known artist, Antoine Guillemet (1843–1918), a friend of Monet who was on the fringes of the Impressionist circle.[40] Guillemet's panoramic views of the city's bridges won State approval and thus more widespread recognition. In 1874, the year of the first Impressionist exhibition, he exhibited a large-scale winter view, *Bercy en décembre* (fig. 29), at the Salon to critical acclaim. The artist here looked downstream towards the masonry bridge of Bercy and beyond to the distant centre of Paris and the twin towers of Notre Dame. Guillemet's picture was acquired by the State in 1874 for 2,000 francs and was subsequently on view at the Musée du Luxembourg, the national museum of contemporary art, for the rest of the nineteenth century.[41] It was therefore among the most well known views of Paris and its bridges. Guillemet subsequently produced a second expansive view of the bridges around the Quai d'Orsay at the Salon of 1875. This is now lost but was evoked at that time by the artist's enthusiastic supporter, Émile Zola, as a powerful rendering of the flux of the modern city, of *Paris vivant.*[42]

restored bridge and its wide expanse as well as, in the distance, the well-known statue of Henri IV, France's famed liberal and tolerant king. He used vigorous, sketchy brushwork to capture the rapid movement of pedestrian and carriage traffic. The artist indeed described the work as an *esquisse,* or sketch, and later sold it for the relatively low sum of 100 francs in 1877.[35] Such an image may also reflect his knowledge of stereoscopic views.

The Pont Neuf is the only close-up view of a Parisian bridge that Monet would produce.[36] In the early 1870s, he focused his bridge images on the suburb of Argenteuil. No other Impressionist treated the bridge theme with the same consistency as Monet, but several of the young Impressionists did represent the bridges of Paris and its environs at this time. Armand Guillaumin (1841–1927) actually worked as a clerk for the Paris-Orléans railroad company before he was hired by the State Department of Bridges and Highways. He produced several views of the bridges along the Seine in the southeastern area of Paris including the Pont de Bercy (Kunsthalle, Hamburg) and

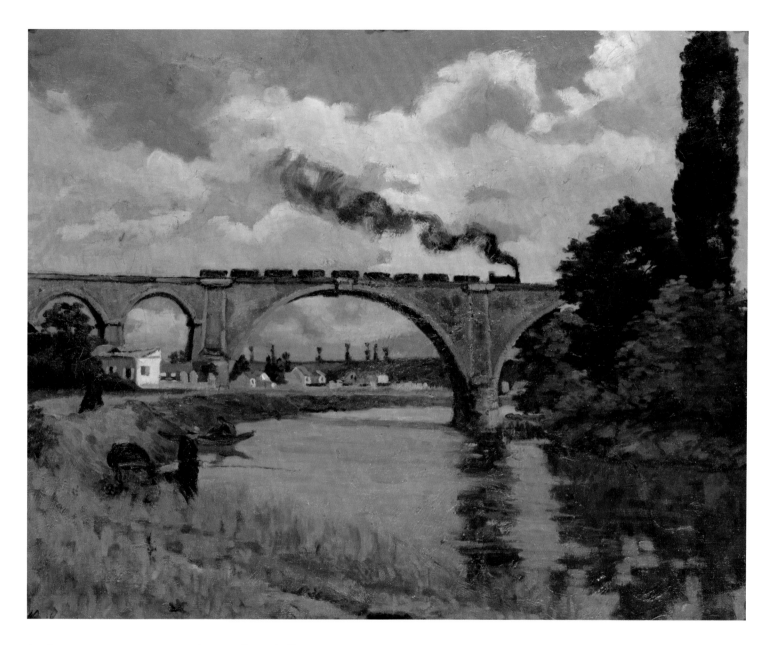

Berthe Morisot expose une vue du pont d'Iéna (collection particulière) au Salon qui se tient la même année. En 1871, Monet et Renoir adoptent le même angle de vue pour peindre le Pont-Neuf, le plus ancien et le plus illustre de la capitale. La composition ensoleillée de la toile de Renoir (voir fig. 16, p. 44) est harmonieuse, ce qui suggère un retour à l'ordre dans la capitale et une nouvelle prospérité[34]. Très différent par son temps couvert et pluvieux, le tableau de Monet (fig. 27) n'en dévoile pas moins une ville trépidante qui retrouve une certaine normalité après les récents carnages de la Commune. Le peintre privilégie la représentation des alcôves et des appareils d'éclairage au gaz du pont restauré qui se déploie dans toute sa grandeur, tout en mettant en valeur la statue d'Henri IV, l'illustre roi de France, libéral et tolérant. D'un trait vigoureux, il croque sur le vif le flot rapide des piétons et des équipages. Cette œuvre qu'il considère

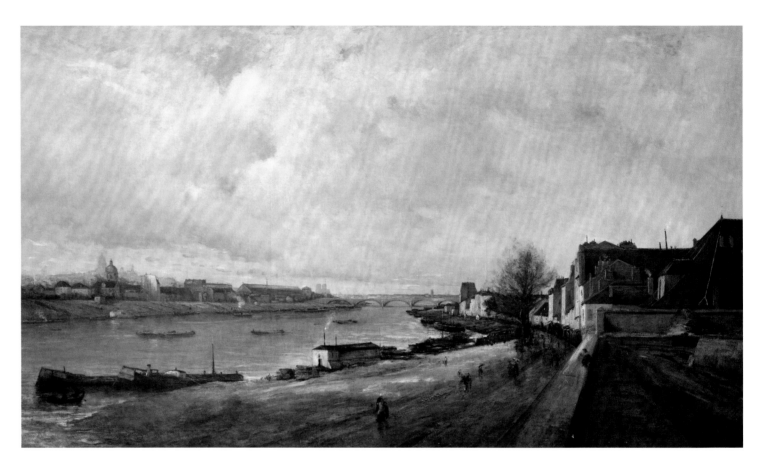

29. Antoine Guillemet, *Bercy in December*, 1874, oil on canvas, 140 × 250 cm. Musée d'Orsay, Paris, acquired by the State for the Musée du Luxembourg in 1874. Deposited with l'Assemblée nationale in 1897
29. Antoine Guillemet, *Bercy en décembre*, 1874, huile sur toile, 140 × 250 cm. Musée d'Orsay, Paris, acquis par l'État pour le musée du Luxembourg en 1874. Déposé à l'Assemblée nationale en 1897

Conclusion

Between 1852 and 1875, painters and photographers thus highlighted the remarkable range of bridges in Paris, many of which survive today but many of which have also been destroyed. Photographers first fully embraced the engineering marvels of the city's new bridges, treating them as a subject worthy of artistic depiction and as a crucial element of the city's modernity. Such images were never ideologically neutral. Collard's photographs, for example, promoted an Imperialistic agenda whereby bridges referenced national inventiveness, order and hygiene. Monet and the Impressionists, for their part, received no State patronage but nonetheless produced pictures that, in foregrounding France's technological prowess, also articulated an agenda of nationalistic renewal. Much writing has focused on the importance of the depiction of boulevards or factories in the wider Impressionist project of engaging with modernity. The imaging of Paris' bridges also constitutes a central and key element in the representation of the transformed city of Paris and its environs.

comme une esquisse est vendue en 1877 pour la modeste somme de 100 francs[35]. Une telle composition atteste peut-être, elle aussi, sa connaissance des vues stéréoscopiques.

La toile intitulée *Le Pont-Neuf* est le seul point de vue rapproché d'un pont parisien peint par Monet[36]. Au début des années 1870, ce sont les ponts de la banlieue d'Argenteuil qui retiennent son attention. Aucun autre peintre impressionniste n'en traite aussi souvent que lui à l'époque, même si plusieurs jeunes peintres associés à ce mouvement représentent les ponts de Paris et de ses environs. C'est le cas d'Armand Guillaumin (1841–1927) qui travaille à la Société des chemins de fer Paris-Orléans avant d'être embauché par le Ministère des ponts et chaussées. Plusieurs ponts jalonnant la Seine au sud-est de Paris le captivent, dont le pont de Bercy (Kunsthalle, Hambourg) et le pont National (Musée du Petit Palais, Genève) autrefois appelé le pont Napoléon III[37]. S'aventurant en périphérie, au sud-est de la ville, il peint le pont du chemin de fer qui enjambe la Marne, à Nogent (fig. 28). James Rubin mentionne que ce pont-viaduc, revêtu de briques et d'inspiration romaine, s'avère au milieu des années 1850 le plus impressionnant ouvrage ferroviaire de la région parisienne. Dans son œuvre, Guillaumin a réussi à créer une scène où règne un harmonieux équilibre entre le pêcheur et les plaisanciers, en avant-plan, et le pont à l'arrière-plan. Dans les guides touristiques, il est dit que cet ouvrage d'ingénierie rehausse en effet la beauté naturelle des lieux plutôt que de les enlaidir. Selon l'écrivain Amédée Guillemin, le pont vaut le détour pour les « Parisiens amoureux des jolis sites et admirateurs des grands travaux de l'industrie humaine - l'un n'exclut pas l'autre[38] ».

D'autres impressionnistes peignent en périphérie de Paris. Alfred Sisley, par exemple, présente une vue rapprochée du pont suspendu piétonnier construit en 1844 (Metropolitan Museum of Art, New York) reliant le hameau de Villeneuve-la-Garenne à la grande banlieue de Saint-Denis[39]. Renoir, quant à lui, réalise une série de vues du pont en fer de Chatou, au nord-ouest de la capitale.

Les tableaux impressionnistes consacrés aux ponts attirent un public relativement restreint. Par ailleurs, les toiles d'un artiste moins connu, Antoine Guillemet (1843–1918), qui est l'ami de Monet et un proche du cercle des impressionnistes[40], recueillent l'appui de l'État et lui assurent une reconnaissance explicite. En 1874, l'année de la première exposition impressionniste, Guillemet présente la grande scène hivernale titrée *Bercy en décembre* (fig. 29) au Salon. Elle sera encensée par la critique. L'État l'achète pour 2000 francs, puis le Musée du Luxembourg – un musée national d'art contemporain – l'expose jusqu'à la fin du XIXe siècle[41]. Cette toile offre une vue en aval du pont en maçonnerie de la localité, avec au loin, le centre de Paris et les tours jumelles de Notre-Dame. Elle demeure, à ce jour, l'une des plus belles vues de Paris et du pont de Bercy. Guillemet présentera une autre œuvre (aujourd'hui perdue) montrant les ponts autour du quai d'Orsay au Salon de 1875. Émile Zola, fervent admirateur de l'artiste dira qu'elle est une puissante évocation de l'animation de la ville moderne, d'un « Paris vivant[42] ».

Conclusion

De 1852 à 1875, le remarquable ensemble que constituent les ponts de Paris a largement été mis en valeur, à la fois par les photographes et par les peintres. Bon nombre de ces ouvrages existent toujours. Les photographes ont été les premiers à reconnaître que ces merveilles de génie civil étaient dignes d'une représentation artistique, voire d'être élevées au rang de symboles de la modernité de la Ville Lumière. Or, les images que ces artistes ont photographiées ou peintes durant le Second Empire n'étaient pas neutres sur le plan idéologique. Celles de Collard, par exemple, faisaient la promotion d'une vision impérialiste en célébrant l'inventivité nationale, l'ordre et l'hygiène. Monet et les impressionnistes, quant à eux, n'ont reçu aucun appui de l'État, même si leurs œuvres véhiculaient aussi un renouveau nationaliste et les avancées technologiques françaises.

Enfin, plusieurs auteurs associent l'éveil de la modernité des impressionnistes à des représentations de boulevards et d'usines, mais les ponts sont tout aussi révélateurs du progrès technologique de Paris et de ses environs.

1 *Il n'y a pas moins de 28 ponts sur la Seine, dans l'intérieur de Paris, et presque tous sont remarquables à différents titres: ponts en pierre, à tablier droit ou à courbure, ponts suspendus, ponts en fer et en fil de fer, ponts en fonte, ponts en bois, etc. Un ingénieur trouverait probablement un spécimen de tous les principaux systèmes en usage pour la construction des ponts en parcourant les quais depuis le pont Napoléon III jusqu'à celui du Point-du-Jour.* See Joanne 1878, p. 75. Joanne described a journey from the Napoléon III Bridge (now known as the Pont National) in the southeast of the city to the bridge-viaduct of the Pont-du-Jour in the southwest.

2 The importance of bridges to Napoleon III's reconstruction of Paris has been somewhat neglected in the literature on the subject. There is little mention of bridges, for example in David Pinkney's seminal *Napoleon III and the Rebuilding of Paris* (Princeton, 1972) or in the more recent work of Patrice de Moncan (see, for example, *Les Grands Boulevards de Paris*, Paris, 2002). See the importance of the archive in the State's engineering school in Paris, the École des Ponts et Chaussées.

3 "Jongkind, the precursor, he said, the father of the school of landscapists who were going to 'annoy' the school of 1830" [*Jongkind, le précurseur, disait-il, le père de l'école de paysagistes qui allait "embêter" l'école de 1830*]. See Manet, as quoted in Antonin Proust, *Édouard Manet : Souvenirs* (Paris, 1913), p. 73.

4 See Stein et al. 2003. The earliest bridge paintings are dated to 1849 and the latest (a view of Le Pont Marie) to 1879. A precise number of watercolours and drawings on the bridge theme must await the forthcoming catalogue raisonné. The Département des Arts Graphiques, Louvre, houses a considerable number of drawings and watercolours by Jongkind. Notable among these are *Deux études du Pont Neuf* (RF 11636) and the *Vue de Paris* (RF 1946), a watercolour view of the Seine, dated 8 May 1868, that represents the Pont d'Arcole.

5 See Stein et al., nos. 69–71, 80, 109, 129. The refurbishment of the bridge cost 1,686,779 francs: see Lucas and Fournié 1883, p. 100.

6 This is noted in Hefting 1969, p. 5. See also www.artifexinopere.com/?p=3729 [accessed 12 March 2015].

7 See Calvelo 2010, p. 137. The wooden scaffolding here is clearly visible beneath Pont de l'Estacade, as in the Jongkind painting, indicating that this was a permanent feature of the bridge, and not just part of a construction phase.

8 *J'ai repris mon grand tableau (le pont); il viendra mieux, et j'ai presque terminer 2 autres des petits pour le commerce en attendant.* (Paris, 4 August, 1852, Jongkind to Smits). Quoted in Moreau-Nélaton 1918, p. 20. A subsequent letter on 20 September indicates that he was still working on the painting at this time. Ibid., p. 21.

9 The other drawing (location unknown) is dated 22 March 1852 and is a detailed compositional study including the suspension bridge reproduced in Victorine Hefting, *Jongkind, Sa Vie, Son Oeuvre, Son Epoque* (Paris, 1973), p. 92, no. 116.

10 The painting was acquired by decree of 19 September 1853 for 700 francs and sent to Musée d'Angers in 1853. See Granger 2005, p. 556.

11 At the Salon of 1853, the Emperor also acquired panoramic views of Paris and its bridges by Victor Navlet: *Paris du coté du Levant: vue prise des toitures du Louvre* (Musée Carnavalet, Paris) and *Paris du côté du couchant; vue prise de la tour méridionale de Notre-Dame* (Musee Carnavalet, Paris). See ibid., pp. 591–592.

12 See *Le Pont de L'Estacade, Paris* (private collection) and *Le Pont de L'Estacade, Paris* (Musée des Beaux-Arts de Verviers, Belgium). Both were painted in 1854. The former was in the Armand Doria collection and it is possible that Monet may have seen it.

13 "Jongkind had me show my sketches, he invited me to come and work with him, explained the manner and reasons of his painting and, completing the teaching I had received by Boudin, he became henceforth my true master. It is to him I owe the definitive education of my eye." [*Il se fit montrer mes esquisses, m'invita*

à venir travailler avec lui, m'expliqua le comment et le pourquoi de sa manière et compléta par là l'enseignement que j'avais déjà reçu de Boudin. Il fut à partir de ce moment mon vrai maître, et c'est à lui que je dus l'éducation définitive de mon oeil.] Quoted in Thiebault-Sisson, "cl. Monet, les annees d'épreuves" in *Le Temps*, 26 Nov. 1900.

14 This painting was recently sold at Sotheby's, New York (10 Nov. 2014, lot 43).

15 See, for example, an anonymous daguerreotype of *Pont-Neuf et le Louvre* (c. 1845–50) reproduced in Michael Marrinan, *Romantic Paris: Histories of a Cultural Landscape, 1800–1850* (Stanford, 2009), p. 377.

16 The Pont des Arts was a cast iron bridge constructed in 1801–03 but this only serviced pedestrian traffic.

17 See Lucas and Fournié 1883, p. 103. During the 1850s and 1860s many of Paris' suspension bridges were demolished and replaced by arched iron or masonry bridges, largely because of fears about the structural stability and safety of the suspension bridge form. No suspension bridge survives in Paris today.

18 Baldus also produced an album of photographs of the rail line from Boulogne to Paris, commissioned by the Compagnie du Chemin de Fer du Nord, which was gifted to Queen Victoria and Prince Albert as a symbol of national pride.

19 "the bridge of Asnières … as we have said, served as a model for the majority of works of the same type that were subsequently constructed in France." [*le pont d'Asnières … comme nous l'avons dit, a … servi de modèle à la plupart des ouvrages du meme genre qui, par la suite, furent faits en France.*] See Léon Malo, *Notice sur Eugène Flachat* (1874).

20 For Collard's bridge imagery, see notably McCauley 1994, pp. 195–210. See also Le Mée 1991.

21 See "Revue photographique" (5 October 1857), p. 372. Quoted in McCauley 1994, p. 203.

22 See *Pont de Solférino*, 4 photos and 1 notice (Paris, 1859).

23 Images of the bridge were also widely disseminated through wood engravings. An image of the new Solférino bridge appeared in *L'Illustration* in 1859 and on the front page of the *Illustrated London News* on 25 February 1860 (see Supplement, p. 96).

24 Somewhat surprisingly, Monet never painted the railway bridge at Argenteuil from such a viewpoint. The most notable example of an Impressionist painter treating such a view is Alfred Sisley in *Under the Bridge at Hampton Court* (1874, Kunstmuseum, Wintherthur).

25 See *Pont de Bercy*. 7 ph and 1 intro. page. École Nationale des Ponts et Chaussées (Paris, 1865).

26 It should be noted that Collard exhibited more photographs of other aspects of his practice, for example his reproductive photographs of works of art, perhaps considering these to have more "artistic" as opposed to documentary value.

27 *Ponts de Paris construit ou reconstruits depuis 1852*, Ministère de l'agriculture, du commerce et des travaux publics. Exposition universelle de 1867; album of 40 photos of the bridges Napoléon III, Bercy, Austerlitz, Louis-Philippe, Saint-Louis, d'Arcole, Notre-Dame, Petit-Pont, Saint-Michel, au Change, Neuf, de Solférino, des Invalides, de l'Alma, and d'Auteuil. Some of these images pre-dated 1857 and were by the hand of other photographers.

28 *La photographie est également appliquée d'une manière très-utile à l'architecture … elle vient encore à leur* [architects] *aide dans tout le cours des grands travaux et il suffit des épreuves prises par un photographe habile, comme M. Collard … en ont exécuté sur la demande de grandes administrations pour suivre à distance et constater pour ainsi dire jour par jour l'état des travaux.* See Alphonse Davanne, "Épreuves et Appareils de Photographie. Applications diverses de la Photographie," in Chevalier 1868, pp. 213–214.

1 Voir Joanne 1878, p. 75. Joanne y décrit un itinéraire depuis le pont Napoléon III (maintenant appelé le pont National) dans le sud-est de la ville jusqu'au pont-viaduc du Point-du-Jour dans le sud-ouest.

2 L'importance des ponts dans les travaux de reconstruction de Paris sous Napoléon III est un aspect quelque peu négligé dans la littérature sur ce sujet. L'ouvrage de référence *Napoleon III and the Rebuilding of Paris*, Princeton, 1972, de David Pinkney ou les travaux plus récents de Patrice de Moncan (notamment *Les Grands Boulevards de Paris*, Paris, 2002) le prouvent. Pour en connaître davantage, il faut consulter les archives de l'école d'ingénieurs de Paris, à l'École nationale des ponts et chaussées.

3 Cette expression vient de Manet : « Jongkind, le précurseur, disait-il, le père de l'école de paysagistes qui allait "embêter" l'école de 1830. » Voir Manet, cité dans Antonin Proust, *Édouard Manet : Souvenirs*, Paris, 1913, p. 73.

4 Voir Stein et coll., 2003. Ses premiers tableaux de ponts remontent à 1849, alors que le plus récent (une vue du pont Marie) date de 1879. Il faudra attendre la publication prochaine du catalogue raisonné pour connaître le nombre exact d'aquarelles et de dessins. Le Département des arts graphiques du Louvre possède une grande quantité de dessins et d'aquarelles de Jongkind. Parmi ceux-ci figurent notamment *Deux études du Pont-Neuf* (RF 11636) et *Vue de Paris, des quais* (RF 1946), une aquarelle de la Seine, datée du 8 mai 1868, qui montre le pont d'Arcole.

5 Voir Stein et coll., nos 69–71, 80, 109, 129. La réfection du pont coûte 1 686 779 francs. Voir à ce sujet : Lucas et Fournié 1883, p. 100.

6 Ce renseignement se trouve dans Hefting, 1969, p. 5, no 116. Voir aussi www.artifexinopere.com/?p=3729 [consulté le 12 mars 2015].

7 Voir Calvelo 2010, p. 137. Comme dans le tableau de Jongkind, on distingue clairement le treillis de poutres de bois sous le pont de l'Estacade, ce qui indique qu'il s'agissait d'une composante permanente du pont et non d'un élément du chantier de construction.

8 Comme il le dira : « J'ai repris mon grand tableau (le pont); il viendra mieux, et j'ai presque terminer [sic] 2 autres des petits pour le commerce en attendant. » (Paris, 4 août 1852, Jongkind à Smits). Cité dans Moreau-Nélaton 1918, p. 20. Une lettre subséquente, datée du 20 septembre, nous apprend qu'il travaille toujours au tableau. *Ibid.*, p. 21.

9 L'autre dessin (emplacement inconnu), daté du 22 mars 1852, est une étude de composition détaillée qui inclut le pont suspendu (reproduit dans Victorine Hefting, *Jongkind, sa vie, son œuvre, son époque*, Paris, 1975, p. 92, no 116).

10 Le tableau est acheté par décret du 19 septembre 1853 pour la somme de 700 francs et envoyé au Musée d'Angers la même année. Voir Granger 2005, p. 556.

11 Au Salon de 1853, l'empereur se porte aussi acquéreur de vues de Paris et de ses ponts exécutées par Victor Navlet : *Paris du côté du levant; vue prise des toitures du Louvre* (Musée Carnavalet, Paris) et *Paris du côté du couchant; vue prise de la tour méridionale de Notre-Dame* (Musée Carnavalet, Paris). Voir *ibid.*, p. 591–592.

12 Voir *Le Pont de L'Estacade, Paris* (collection particulière) et *Le Pont de L'Estacade, Paris* (Musée de Verviers, Belgique). Les deux œuvres ont été peintes en 1854. Comme la première faisait partie de la collection Armand Doria, Monet a peut-être eu l'occasion de la voir.

13 La phrase est tirée de l'extrait suivant : « Il se fit montrer mes esquisses, m'invita à venir travailler avec lui, m'expliqua le comment et le pourquoi de sa manière et compléta par là [sic] l'enseignement que j'avais déjà reçu de Boudin. Il fut à partir de ce moment mon vrai maître, et c'est à lui que je dus l'éducation définitive de mon œil. » Cité dans François Thiebault-Sisson, « Claude Monet. Les années d'épreuves » dans *Le Temps*, 26 novembre 1900.

14 Ce tableau a récemment été vendu chez Sotheby's à New York (10 novembre 2014, lot 43).

15 Voir, par exemple, le daguerréotype du *Pont-Neuf et le Louvre* (v. 1845–1850), reproduit dans Michael Marrinan, *Romantic Paris : Histories of a Cultural Landscape, 1800–1850*, Stanford, 2009, p. 377.

16 Construit entre 1801 et 1803, le pont des Arts était lui aussi un pont en fonte, mais il était réservé à la circulation piétonne.

17 Voir Lucas et Fournié 1883, p. 103. Dans les années 1850 et 1860, de nombreux ponts suspendus seront démolis et remplacés par des ponts en arc métalliques ou en maçonnerie, souvent en raison des craintes relatives à la stabilité structurelle et à la sécurité. Aujourd'hui, il ne subsiste plus aucun pont suspendu à Paris.

18 Baldus réalisera aussi un album de photographies de la ligne de chemin de fer entre Boulogne et Paris, commandé par la Compagnie du chemin de fer du Nord. Cet album, symbole de la fierté nationale, sera offert à la reine Victoria et au prince Albert.

19 « Le pont d'Asnières [...] comme nous l'avons dit, a [...] servi de modèle à la plupart des ouvrages du même genre qui, par la suite, furent faits en France. » Voir Léon Malo, *Notice sur Eugène Flachat*, Paris, Société des ingénieurs civils, 1873, p. 28.

20 Pour les images de ponts de Collard, voir notamment McCauley 1994, p. 195–210. Voir aussi Le Mée 1991.

21 Voir « Revue photographique » (5 octobre 1857), p. 372. Cité dans McCauley 1994, p. 203.

22 Voir Collard, 1859, *Pont de Solferino. Vues photographiques prises pendant l'exécution des travaux de 1859*, 4 photographies et 1 notice, Paris, 1859.

23 Les gravures sur bois permettaient aussi de diffuser à grande échelle les images du pont. Une image du nouveau pont de Solférino sera publiée dans *L'Illustration* en 1859 ainsi que sur la page de couverture du *Illustrated London News* le 25 février 1860 (voir Supplement, p. 96).

24 Étonnamment, Monet ne peindra jamais le pont d'Argenteuil depuis ce point de vue. L'exemple le plus éloquent d'une telle vue par un peintre impressionniste est l'œuvre *Under the Bridge at Hampton Court* [Sous le pont de Hampton Court] d'Alfred Sisley (1874, Kunstmuseum, Winterthur).

25 Voir *Pont de Bercy, construit en 1863 et 1864 sous le règne de Napoléon III*, 7 photographies et 1 page d'introduction, École nationale des ponts et chaussées, Paris, 1865.

26 Il est à noter que Collard exposera davantage de photographies se rapportant à d'autres aspects de sa pratique, par exemple des œuvres d'art, peut-être parce qu'il leur attribue une valeur plus « artistique » que « documentaire ».

27 *Ponts de Paris construits ou reconstruits depuis 1852*, ministère de l'Agriculture, du Commerce et des Travaux publics. Exposition universelle de 1867; album de 40 photos des ponts Napoléon III, Bercy, Austerlitz, Louis-Philippe, Saint-Louis, d'Arcole, Notre-Dame, Petit-Pont, Saint-Michel, au Change, Pont-Neuf, de Solferino, des Invalides, de l'Alma, et d'Auteuil. Certaines de ces images datent d'avant 1857 et sont l'œuvre d'autres photographes.

28 Voir Alphonse Davanne, « Épreuves et Appareils de Photographie. Applications diverses de la Photographie » dans Chevalier 1868, p. 213–214.

29 Lucas et Fournier notent que « c'est dans la disposition et le calcul des ponts en arc que se sont surtout signalés les ingénieurs français, et ici doit être cité tout d'abord le nom d'Oudry, avec ses hardis ouvrages qui se distinguent par un remarquable cachet de légèreté ». Ils ajoutent que « les poutres droites en treillis », semblables à celles du pont ferroviaire d'Argenteuil, étaient « établies avec prédilection par les ingénieurs allemands ». Voir Lucas et Fournier 1883, p. 89. Comme l'observe Paul Hayes Tucker, on comparera le pont d'Argenteuil au pont Strasbourg-Kehl qui traverse le Rhin, bien que ce dernier se démarque par ses ornements gothiques. Voir Tucker 1982, p. 73–74.

30 Dans son rapport, Alphonse Davanne rapporte ceci : « Aux épreuves ordinaires, il faut joindre les épreuves stéréoscopiques. Leur vogue, un peu diminuée

29 *C'est dans la disposition et le calcul des ponts en arc que se sont surtout signalés les ingénieurs français, et ici doit être cité tout d'abord le nom d'Oudry, avec ses hardis ouvrages qui se distinguent par un remarquable cachet de légèreté.* See Lucas and Fournié 1883, p. 89. The same writers noted that "*les poutres droites en treillis,*" of a type similar to the railway bridge at Argenteuil, were "*établies avec prédilection par les ingénieurs allemands.*" As Paul Hayes Tucker has noted, the Argenteuil Bridge was compared with the Strasbourg-Kehl Bridge that crossed the Rhine, although the latter was set apart by its distinctive Gothic embellishments. See Tucker 1982, pp. 73–74.

30 *Aux épreuves ordinaires, il faut joindre les épreuves stéréoscopiques. Leur vogue, un peu diminuée maintenant, n'en constitue pas moins une branche de commerce considérable dont la valeur s'élève à plusieurs millions de francs.* Davanne, "Épreuves et Appareils de Photographie," in Chevalier 1868, p. 215.

31 See McCauley 1994, p. 97.

32 In 1867, Monet painted *Jetty at Le Havre in Bad Weather* in which he included a ship and small boat virtually identical to those in an anonymous photograph, *Three-Masted Ship Returning to Port, Jetty and Man at Right* (undated). This is noted by Carole McNamara in "Painting and Photography in Normandy: The Aesthetic of the Instant," in Ann Arbor and Dallas 2009–10, p. 23.

33 See House 2004, pp. 96–98.

34 See Colin Bailey, "The Pont Neuf" in London, Ottawa and Philadephia 2007–08, pp. 112–115.

35 See Claude Monet. Carnet de comptes, 1877–1881, Musée Marmottan Monet, Paris.

36 The 1867 view of the Quai du Louvre (Gemeentemuseum, The Hague) shows the Pont Neuf bridge [?] but this is largely hidden behind trees.

37 Guillaumin also represented the Pont Louis-Philippe (National Gallery of Art, Washington) in the city's centre. See Rubin 2008, pp. 101–103.

38 Cited by Rubin 2008, p. 101.

39 For a discussion of this work, as well as related views, see Jane Boyd, "Adorning the Landscape: Images of Transportation in Nineteenth-century France," in Kang and Woodson-Boulton 2008, pp. 21–42.

40 Guillemet was also a friend of Manet's and he appears as the tall, blond, moustachioed figure in the latter's *The Balcony* (Musée d'Orsay, Paris).

41 Guillemet wrote to the Direction des Beaux-arts on 7 June 1874: "If I had one wish to formulate … it would be to see my painting placed in a good and important Museum. I would be in that way completely content and recompensed in that manner for the lack of importance of the purchase price." [*Si j'avais un vœu à formuler … ce serait celui de voir mon tableau placé dans un bon et important Musée. Je serais de cette façon tout à fait heureux et recompensé de ce côté du peu d'importance de la somme d'achat.*] Quoted in Geneviève Lacambre, *Le Musée du Luxembourg* (Paris, 1974), p. 94. The painting was transferred from the Luxembourg to the Assemblée Nationale in 1897.

42 "This year, he has shown another view of the Seine, but from the Quai des Tuileries: on the left the Quai d'Orsay with the Chamber of Deputies and the Palace of the Legion d'Honneur, then the bridges, under which flows the river scattered with boats, and in the very distance the Cité and the Notre Dame cathedral, standing out against a blue sky. This is Paris alive. Guillemet loves the wide horizons and renders them with a luxury of details which does not undermine the splendour of the ensemble." [*Cette année il a redonné une vue de la Seine, mais du quai des Tuileries: à gauche le quai d'Orsay avec la Chambre des députés et le palais de la Légion d'honneur, puis les ponts, sous lesquels coule le fleuve parsemé de bateaux, et tout au fond la Cité et la cathédrale de Notre-Dame, se découpant sur un ciel bleu. Ceci, c'est Paris vivant. Guillemet aime les larges horizons et les rend avec un luxe de détails qui ne nuit pas à la splendeur de l'ensemble.*] See Zola, *Lettres de Paris, Une Exposition de tableaux à Paris – Le messager de l'Europe* June, 1875, available online at www.cahiers-naturalistes.com/Salons/00-06-75.html [accessed 16 March 2015].

maintenant, n'en constitue pas moins une branche de commerce considérable dont la valeur s'élève à plusieurs millions de francs.» Voir Davanne, «Épreuves et Appareils de Photographie» dans Chevalier 1868, p. 215.

31 Voir McCauley 1994, p. 97.

32 En 1867, Monet peint le tableau *La jetée du Havre par mauvais temps,* dans lequel il insère un navire et une petite embarcation quasiment identiques à ceux d'une photographie anonyme, *Three-Masted Ship Returning to Port, Jetty and Man at Right* [Trois-mâts, jetée et homme sur la droite] (s.d.). Carole McNamara a relevé cette parenté dans «Painting and Photography in Normandy: The Aesthetic of the Instant», dans Ann Arbor et Dallas 2009–2010, p. 23.

33 Voir House 2004, p. 96–98.

34 Voir Colin Bailey, «The Pont Neuf», dans Londres, Ottawa et Philadelphie 2007–2008, p. 112–115.

35 Voir Claude Monet. «Carnet de comptes, 1877–1881», Musée Marmottan Monet, Paris.

36 La vue du quai du Louvre de 1867 (Gemeentemuseum, La Haye) permet d'entrevoir le Pont-Neuf, qui est cependant largement dissimulé derrière les arbres.

37 Armand Guillaumin représentera aussi le pont Louis-Philippe (National Gallery of Art, Washington) situé au centre de la ville. Voir Rubin 2008, p. 101–103.

38 Amédée Guillemin, *Les chemins de fer*, Paris, 1869, p. 102.

39 Pour une analyse de cette œuvre et de vues apparentées, voir Jane Boyd, «Adorning the Landscape: Images of Transportation in Nineteenth-century France», dans Kang et Woodson-Boulton 2008, p. 21–42.

40 Antoine Guillemet est aussi l'ami de Manet et il apparaît dans l'œuvre de celui-ci intitulée *Le balcon* (Musée d'Orsay, Paris) sous les traits d'un grand blond moustachu.

41 Le 7 juin 1874, Guillemet écrit à la direction des Beaux-Arts : «Si j'avais un vœu à formuler […] ce serait celui de voir mon tableau placé dans un bon et important Musée. Je serais de cette façon tout à fait heureux et récompensé de ce côté du peu d'importance de la somme d'achat.» Cité dans Geneviève Lacambre, *Le Musée du Luxembourg en 1874*, Paris, 1974, p. 94. La toile sera transférée du Luxembourg à l'Assemblée nationale en 1897.

42 «Cette année il a redonné une vue de la Seine, mais du quai des Tuileries : à gauche le quai d'Orsay avec la Chambre des députés et le palais de la Légion d'honneur, puis les ponts, sous lesquels coule le fleuve parsemé de bateaux, et tout au fond la Cité et la cathédrale de Notre-Dame, se découpant sur un ciel bleu. Ceci, c'est Paris vivant. Guillemet aime les larges horizons et les rend avec un luxe de détails qui ne nuit pas à la splendeur de l'ensemble.» Voir Émile Zola, *Lettres de Paris, Une exposition de tableaux à Paris – Le messager de l'Europe*, juin 1875, accessible en ligne à www.cahiers-naturalistes.com/Salons/00-06-75.html [consulté le 16 mars 2015].

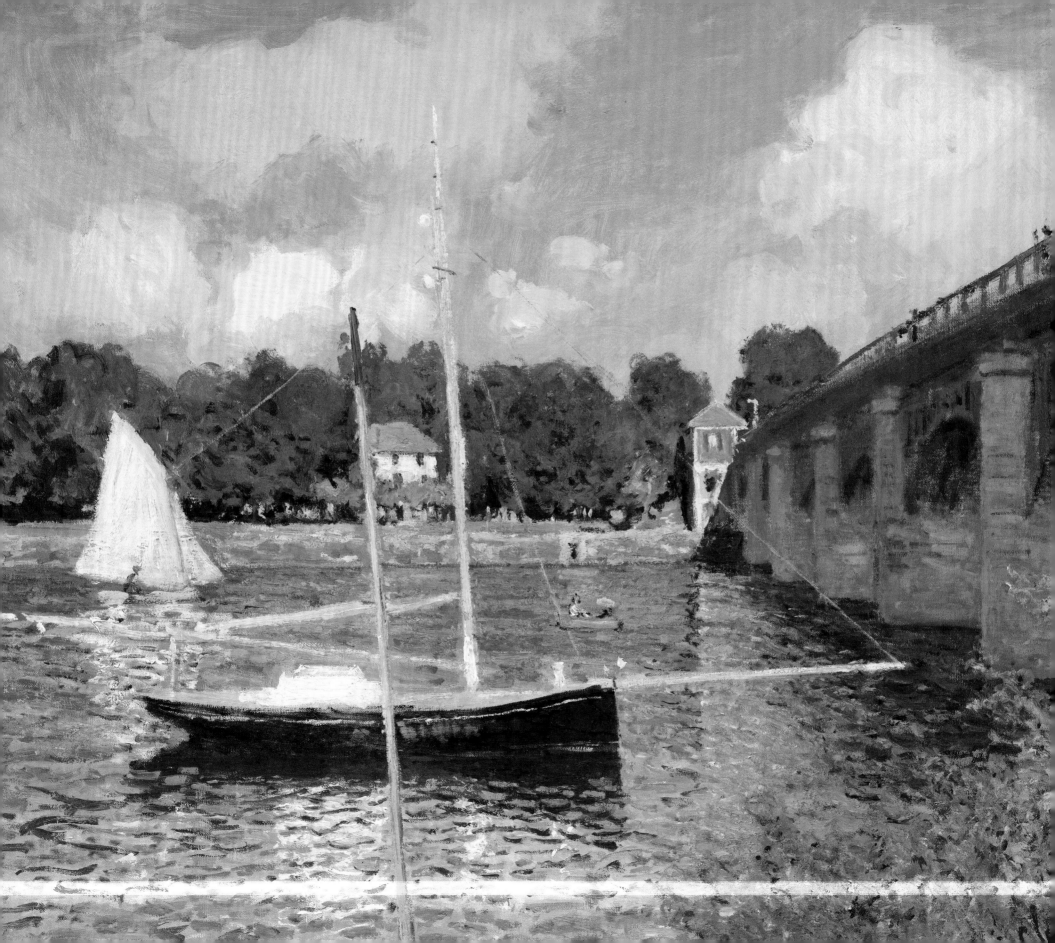

Chronology

Kirsten Appleyard

1832

25 February: Argenteuil, a "cheerful village full of life"[1] perched on a vine-covered hill eleven kilometers northwest of Paris (fig. 30), celebrates the inauguration of its first bridge across the Seine. The festivities are marked by a visit from King Louis-Philippe I (1773–1850). Monet will later enjoy more than six productive years painting this progressive suburban community.

1840

14 November: Oscar-Claude Monet is born in a modest home just south of Montmartre in Paris.

c. 1845

The Monet family moves to Le Havre, where the Seine meets the English Channel. Young Claude is drawn to the outdoors, developing a lifelong love for the Seine: "the sunshine was inviting, the sea smooth, and ... it was such a joy to run about on the cliffs, in the free air, or to paddle around in the water."[2]

c. 1850–70

A period of pivotal change in the modernization of France begins. With the extension of the railway throughout the country – from 2,018 miles in 1851 to 9,658 miles in 1870 – come decades of extensive urbanization, a rise in tourism and the growth of industrialization.

Paris itself is radically transformed: In 1853 Baron Georges-Eugène Haussmann (1809–1891) is appointed prefect of the Seine. Working closely with emperor Napoleon III (1808–1873), over the next decade and a half he converts much of "sordid, filthy, crowded"[3] medieval and revolutionary Paris into a modern metropolis of expansive boulevards and parks (figs. 31, 32), with a modern sewer system as well as major landmarks such as the Palais Garnier opera house (finished in 1875) and the new Louvre. The city's population doubles by 1870, from one to two million.

1857

By now a seasoned caricaturist, sixteen-year-old Monet meets landscape painter Eugène Boudin (1824–1898), who introduces him to *plein air* painting in Normandy. Monet later reflects on this revelatory experience: "One day Boudin says to me ... 'Learn to draw well and admire the sea, light, the blue sky.' I took his advice and together we went on long outings during which I painted constantly from nature. That was how I came to understand nature and learned to love it passionately."[4]

Chronologie

Kirsten Appleyard

1832

25 février : Argenteuil, un village « gai, plein de vie[1] » perché sur une colline couverte de vignes et situé à onze kilomètres au nord-ouest de Paris (fig. 30), célèbre l'inauguration de son premier pont sur la Seine. Les festivités sont marquées par la visite du roi Louis-Philippe Ier (1773–1850). Monet passera plus de six années fécondes à peindre cette localité suburbaine en plein essor.

1840

14 novembre : Oscar-Claude Monet voit le jour dans une modeste demeure, au sud de Montmartre à Paris.

Boulevard des Italiens.

Vers 1845

La famille Monet s'installe au Havre, une commune située sur la rive droite de l'estuaire de la Seine, au bord de la Manche. Séduit par le paysage, le jeune Claude ressent une attirance particulière pour la Seine qu'il conservera sa vie durant. Il en parlera ainsi : « Le soleil était invitant, la mer belle, et [...] il faisait si bon courir sur les falaises, au grand air, ou barboter dans l'eau[2]. »

Vers 1850–1870

La modernisation de la France prend un tournant décisif. Le développement du réseau ferroviaire à la grandeur du pays – qui passe de 3 248 kilomètres en 1851 à 15 543 kilomètres en 1870 – s'accompagne d'une urbanisation galopante, d'une hausse du tourisme et d'une forte industrialisation.

Paris se transforme en profondeur : en 1853, le baron Georges Eugène Haussmann (1809–1891) est nommé préfet de la Seine. Travaillant de

33. **A. Deroy,** after the sketch of M. Ralph, [The new Argenteuil Bridge – junction of the north and west lines, Ermont Section]. From *Le Monde illustré,* no. 333 (29 August 1863), p. 141. Bibliothèque nationale de France, Paris

33. **A. Deroy,** d'après le croquis de M. Ralph, *Le nouveau pont d'Argenteuil – Jonction des lignes du Nord et de l'Ouest. Section d'Ermont,* dans *Le Monde illustré,* n° 333 (29 août 1863), p. 141. Bibliothèque nationale de France, Paris

1863

Argenteuil celebrates the inauguration of its second arm across the Seine, a bridge for the newly built Western railway line (1851) that can transport people to and from the capital in a mere fifteen minutes. Constructed by Argenteuil's own Joly ironworks factory in a virtually unprecedented modern and simplified design, the bridge is a symbol of great technological progress (fig. 33).

Le nouveau pont d'Argenteuil. — Jonction des lignes du Nord et de l'Ouest. Section d'Ermont. (Système tubulaire.) — D'après le croquis de M. Ralph.

1865

1 May: Monet (fig. 34) makes his exhibiting debut at the Salon, the official art exhibition of the Académie des Beaux-Arts in Paris; his two scenes of the coast around the Seine estuary join the infamous *Olympia* by future collaborator and friend Édouard Manet (1832–1883), commonly regarded both then and now as the leader of the avant-garde.

1867

1 April–3 November: The Exposition universelle d'art et d'industrie takes place at the Champ-de-Mars, designed to showcase French achievement in technology, manufacturing, science and the arts. Featuring 52,200 exhibits viewed by eleven million visitors, the fair marks the high point of the Second Empire under Napoleon III.

Monet and many of his colleagues submit to the Salon occurring parallel to the Exposition, but are refused. Weary of the juries, Manet and prominent Realist painter Gustave Courbet (1819–1877) set up independent pavilions outside the Exposition site.

Argenteuil is selected to host the Exposition's international sailing competitions. As one writer states, "Nowhere in the immediate vicinity of Paris does the Seine present to amateur boaters a basin as favorable in length and breadth as well as current as at Argenteuil."[5]

8 August: Monet's companion, Camille-Léonie Doncieux (whom he met in Paris in 1866), gives birth to their first child, Jean-Armand-Claude Monet.

1870

28 June: Monet and Camille wed; shortly thereafter they depart for the resort town of Trouville in Normandy for their honeymoon and a campaign of painting.

19 July: France declares war on Prussia, marking the beginning of the Franco-Prussian War and what Victor Hugo (1802–1885) later describes as *l'année terrible.*[6]

2–4 September: Napoleon III's army is defeated by Prussia at the Battle of Sedan after a brief military campaign. This event marks the end of the Second Empire and the proclamation of the Third Republic.

Autumn: As Prussian troops advance into France, Monet flees to London to escape military conscription. After a short stay at Arundel Street, Piccadilly Circus, he and his family settle in the heart of the artists' quarter in Kensington.

1871

Late 1870, early 1871: Monet reunites with fellow painter and friend Camille Pissarro (1830–1903), who is likewise taking refuge in London. The two meet often to paint views of the Thames and surrounding parks; Monet paints *The Thames Below Westminster* (p. 42). Pissarro later recounts: "The watercolours and paintings of Turner, the Constables and the Cromes, certainly had an influence on us. We admired Gainsborough, Lawrence, Reynolds, etc., but we were more struck by the landscapists, who were closer to our own researches into the open air, light, and fugitive effects."[7] It is possible they also come across the work of American-born artist and later friend of Monet, James Abbott McNeill Whistler (1834–1903), who frequently paints the Thames and its bridges (fig. 35).

concert avec l'empereur Napoléon III (1808–1873) sur une période de quinze ans, Haussmann convertit une large part du Paris sale, malsain, surpeuplé[3] – hérité du Moyen Âge et de la Révolution –, en une métropole moderne traversée de boulevards et de parcs (fig. 31–32), équipée d'un nouveau réseau d'égouts et dotée d'édifices prestigieux comme l'Opéra du Palais Garnier (achevé en 1875) et le nouveau Louvre. En 1870, la population de la ville a doublé, elle atteint deux millions d'habitants.

1857

Âgé de seize ans, Monet, un caricaturiste aguerri, rencontre le peintre paysagiste Eugène Boudin (1824–1898) qui l'initie à la peinture en plein air en Normandie. Il évoquera plus tard cette expérience enrichissante de la manière suivante : « Un jour, Boudin me dit : "[…] apprenez à bien dessiner et admirez la mer, la lumière, le ciel bleu." Je suivis ses conseils, et de concert nous fîmes de longues promenades durant lesquelles je ne cessais de peindre d'après nature. C'est ainsi que je compris celle-ci et que j'appris à l'aimer passionnément[4]. »

1863

Argenteuil célèbre l'inauguration de son deuxième pont, sur lequel passe la nouvelle ligne du chemin de fer de l'Ouest (1851). Les passagers peuvent désormais *partir de* et *se rendre vers* la capitale en moins de quinze minutes. Construit par l'usine sidérurgique Joly d'Argenteuil, selon une conception moderne et épurée pratiquement sans précédent, il symbolise le progrès technologique (fig. 33).

1865

1er mai : Monet (fig. 34) fait ses débuts au Salon, l'exposition d'art officielle de l'Académie des beaux-arts de Paris. Il présente deux vues de la côte bordant l'estuaire de la Seine. Son futur collaborateur et ami, Édouard Manet (1832–1883), considéré par plusieurs à l'époque et encore aujourd'hui comme le chef de file du mouvement d'avant-garde, y participe également. Son *Olympia* soulèvera d'ailleurs l'indignation.

1867

1er avril – 3 novembre : l'Exposition universelle d'art et d'industrie se tient au Champ-de-Mars. Elle met à l'honneur les réalisations technologiques, manufacturières, scientifiques et artistiques de la France. Cet événement, qui regroupe 52 200 exposants et attire onze millions de visiteurs, marquera l'apogée du Second Empire sous Napoléon III.

Monet et nombre de ses collègues proposent leurs œuvres au Salon qui se déroule en parallèle de l'Exposition, mais elles sont refusées. Manet et le grand peintre réaliste Gustave Courbet (1819–1877) érigent alors des pavillons indépendants en bordure du site.

Argenteuil est choisie pour accueillir les compétitions internationales de voiliers organisées dans le cadre de l'Exposition. Un journaliste présent ce jour-là rapporte que nulle part dans les environs de Paris trouve-t-on un endroit plus favorable aux activités des plaisanciers qu'Argenteuil, car la Seine y est large, profonde et ouverte aux vents dominants[5].

8 août : la compagne de Monet, Camille-Léonie Doncieux (rencontrée à Paris en 1866), donne naissance à leur premier enfant, Jean-Armand-Claude Monet.

1870

28 juin : Monet et Camille se marient. Peu de temps après, ils partent en voyage de noces et en campagne de peinture à la station balnéaire de Trouville, en Normandie.

19 juillet : la France déclare la guerre à la Prusse, ce qui marque le début du conflit franco-prussien, une période que Victor Hugo (1802–1885) appellera plus tard « l'année terrible[6] ».

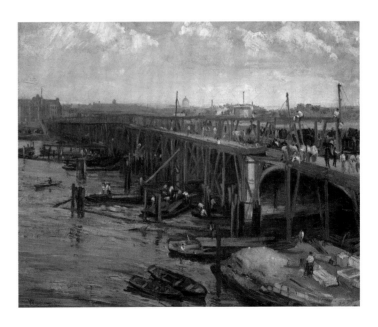

34. Etienne Carjat, *Claude Monet,* c. 1864–65, photograph. J. M. Toulgouat Collection
34. Etienne Carjat, *Claude Monet,* v. 1864–1865, photographie. Collection J. M. Toulgouat

35. James Abbott McNeill Whistler, *The Last of Old Westminster,* 1862, oil on canvas, 60.9 × 78.1 cm. Museum of Fine Arts, Boston, A. Shuman Collection – Abraham Shuman Fund (39.44)
35. James Abbott McNeill Whistler, *Les restes du vieux pont de Westminster,* 1862, huile sur toile, 60,9 × 78,1 cm. Museum of Fine Arts, Boston, A. Shuman Collection – Abraham Shuman Fund (39.44)

Neither Monet nor Pissarro achieve much success in London, with Monet later relating: "I suffered want. England did not care for our paintings."[8] Eventually he comes across Charles-François Daubigny (1817–1878), a well-known member of the Barbizon school of painters and Monet's most significant immediate predecessor in the depiction of river scenery. Daubigny is moved by Monet's distress and introduces him to the contemporary art dealer Paul Durand-Ruel (1831–1922), who begins to deal in and exhibit Monet's work, and "thanks to whom several of my friends and I did not die of hunger," as the artist later wrote.[9]

18 January: After a devastating four-month siege, Paris surrenders to Prussian forces. King William I of Prussia is proclaimed the first German Emperor in the Hall of Mirrors in the Palace of Versailles, and ten days later forces France to sign a humiliating armistice dictating both the cession of two major manufacturing territories, Alsace and Lorraine, and the payment of a significant indemnity.

18 March: Enraged by what they see as betrayal and incompetence on the part of the French government, Parisian insurgents establish a radical Republican government, the Commune of Paris, and take over the city.

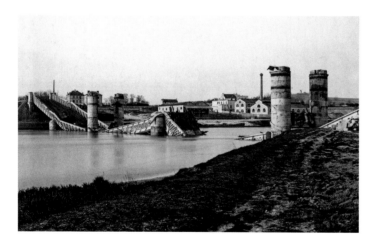

1 May: After being rejected by the Royal Academy in London, Monet and Pissarro successfully submit a number of works to the French Section of the International Exhibition at South Kensington. Durand-Ruel is one of the organizers.

21–28 May: Government troops march from Versailles to Paris to overthrow the Commune, triggering a brutal and short-lived civil war. Up to 35,000 French citizens are slaughtered in the streets of Paris by their own countrymen, and countless notable landmarks are destroyed, including the Tuileries Palace, the Hôtel de Ville, and parts of the Palais de Justice and the Palais Royal. Bridges in and around the capital also lay in ruin, with Argenteuil's prized highway and rail bridges among them (fig. 36). "A silence of death reigned over these ruins," wrote Théophile Gautier in 1871. "In the necropolises of Thebes or in the shafts of the Pyramids it was no more profound. No clatter of vehicles, no shouts of children, not even the song of a bird… an incurable sadness invaded our souls …"[10] (fig. 37).

2 June: Having left London in late May, Monet and his family arrive in Zaandam, Holland. The artist possibly purchases his first Japanese prints, the aesthetic qualities of which appeal to Monet and are said to influence his compositional technique, especially in his bridge paintings. Monet later decorates his house in Argenteuil with Japanese fans – a practice perhaps inspired by Whistler's Japanese decor in his London home.

November: Monet and his family return to France. The artist takes over the long-occupied studio of painter Amand Gautier (1825–1894) at 8 Rue de l'Isly near the Gare Saint-Lazare. He maintains this foothold in Paris until 1874.

December: Monet moves with his family to Argenteuil, by this time a bustling town rebuilding after the war, with multiplying industries, a growing population and a reputation as the premier recreational boating destination in the Paris environs. With help from Manet, Monet rents a house from local landowner Mme Aubry-Vitet, just below the railway station in a growing district on the edge of the old town (fig. 38). It boasts a large studio with views of the Seine.

1872

Once settled in picturesque Argenteuil, Monet is immediately inspired to paint. The town offers a charming blend of the natural – rippling Seine, lush gardens, vast meadows, vine-covered hillsides – with the industrial and social – factory chimneys, traffic on the highway and rail bridges, sailboats on the river and promenaders.

2–4 septembre : la Prusse défait l'armée de Napoléon III à la bataille de Sedan après une brève opération militaire. Cet événement entraîne la chute du Second Empire et la proclamation de la IIIe République.

Automne : les troupes prussiennes s'avançant vers la France, Monet s'exile à Londres pour éviter la conscription. Après un court séjour rue Arundel, à Piccadilly Circus, il s'installe avec sa famille au cœur du quartier des artistes à Kensington.

1871

Fin 1870, début 1871 : Monet retrouve son confrère et ami Camille Pissarro (1830–1903) à Londres. Les deux se rencontrent souvent pour peindre des vues de la Tamise et des parcs environnants. Monet réalise *La Tamise et le Parlement* (p. 42). Comme l'écrit Pissarro : «Les aquarelles et les peintures de Turner, les Constable et les Old Chrome [sic], ont eu certainement de l'influence sur nous. Nous admirions Gainsborough, Lawrence, Reynolds, etc. mais nous étions plus frappés par les paysagistes, qui rentraient plus dans nos recherches du plein air, de la lumière et des effets fugitifs[7].» Peut-être découvrent-ils aussi le travail de James Abbott McNeill Whistler (1834–1903), un artiste d'origine américaine et plus tard un ami de Monet, qui peint fréquemment la Tamise et ses ponts (fig. 35).

Pissarro et Monet auront peu de succès à Londres. «J'y connus aussi la misère. L'Angleterre ne voulait pas de nos peintures[8]», dira plus tard Monet. À cette époque, il rencontre Charles-François Daubigny (1817–1878), illustre membre de l'école de Barbizon, son plus éminent prédécesseur dans l'art de représenter des scènes fluviales. Sensible au désarroi de Monet, Daubigny le présente au marchand d'art contemporain Paul Durand-Ruel (1831–1922), «grâce auquel plusieurs de mes amis et moi ne sommes pas morts de faim», se souviendra l'artiste[9].

18 janvier : après un siège dévastateur de quatre mois, Paris capitule devant les forces prussiennes. Guillaume 1er, roi de Prusse, est proclamé empereur d'Allemagne dans la galerie des Glaces du château de Versailles. Dix jours plus tard, il contraint la France à signer un armistice l'obligeant à céder deux régions manufacturières importantes, l'Alsace et la Lorraine, et à verser de lourdes indemnités.

18 mars : la perception de trahison et d'incompétence du gouvernement français rendent furieux les insurgés parisiens qui mettent en place un gouvernement républicain radical, la Commune de Paris, et prennent les commandes de la ville.

1er mai : la Royal Academy de Londres refuse d'exposer les œuvres de Monet et de Pissarro. Ces derniers décident de les présenter à l'International Exhibition de South Kensington. Durand-Ruel est l'un des organisateurs de cet événement.

21–28 mai : les troupes du gouvernement marchent de Versailles à Paris pour mettre fin à la Commune. Une guerre civile éclate, mais elle est de courte durée. Jusqu'à 35 000 citoyens français se font massacrer dans les rues de Paris par leurs compatriotes. D'innombrables monuments prestigieux, dont le Palais des Tuileries, l'hôtel de ville et des sections du Palais de justice et du Palais-Royal sont détruits, de même que les ponts de la capitale et les ponts routier et ferroviaire d'Argenteuil (fig. 36). «Un silence de mort régnait sur ces ruines; il n'eut pas été plus profond dans les nécropoles de Thèbes ou les puits des Pyramides, écrira Théophile Gautier en 1871. Pas un roulement de voitures, pas un cri d'enfant, pas un chant d'oiseau […] Une tristesse incurable envahissait notre âme […][10]» (fig. 37).

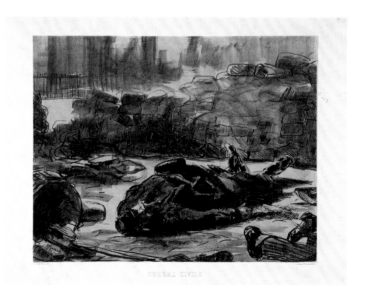

2 juin : après avoir quitté Londres à la fin mai, Monet et sa famille arrivent à Zaandam, en Hollande. C'est sans doute là que l'artiste achète ses premières estampes japonaises. Leurs qualités esthétiques

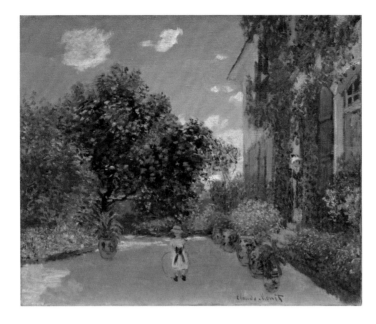

During his first year in Argenteuil Monet produces almost as many works as he did in the three years prior. The dealer Durand-Ruel buys his paintings nearly as fast as he can finish them; over the year he purchases twenty-nine works at an average price of about 350 francs each. Monet's yearly income amounts to 12,100 francs.

Among the works produced at this time are *The Port at Argenteuil* (p. 25) and two scenes of the Argenteuil highway bridge showcasing its swift reconstruction – and the town's overall revitalization – after it was burned by retreating French soldiers in September 1871: *Argenteuil, the Bridge Under Repair* (p. 43) and *Le pont de bois* (p. 20), which is later purchased by Manet.

Winter: Fellow painter Alfred Sisley (1839–1899), whom Monet met in 1862 in the studio of the painter Charles Gleyre (1806–1874), visits his friend in Argenteuil and paints a number of views of the river and the town, including *Footbridge at Argenteuil* (see fig. 5, p. 22). The motif of the bridge begins to feature prominently in Sisley's work.

1873
Spring: Monet paints the railway bridge at Argenteuil for the first time in *The Railway Bridge at Argenteuil* (see fig. 9, p. 27 and fig. 40) – a proud testament to the nation's prosperity in the wake of defeat and a utopian vision of the modern French landscape, where nature,

technological innovation and new leisure activities (in the form of sailboats) come together in perfect harmony. Later that year, he paints the bridge for a second time in *The Railroad Bridge at Argenteuil* (p. 58).

Summer: Fellow painter and one of Monet's closest friends, Pierre-Auguste Renoir (1841–1919), joins him in Argenteuil to paint. Monet later leaves for Le Havre where he produces the famous *Impression, Sunrise* (Musée Marmottan Monet, Paris), which is said to give rise to the term "Impressionists."

Monet continues to enjoy financial prosperity; the total for sales of his paintings in 1873 reaches 24,800 francs, a substantial sum considering professional men in Paris at the time make between 7,000 and 9,000 francs and workers in Argenteuil a mere 2,000 to 3,000. His wealth allows him to employ two domestic servants and a gardener, as well as order expensive wines from Narbonne and Bordeaux. Monet also commissions a studio boat akin to the one constructed by Daubigny in 1857.

December: Difficult post-war economic circumstances and changes in public taste force Durand-Ruel to virtually stop his purchases of avant-garde painting, only days before Monet and his colleagues officially incorporate themselves on 27 December so they can stage an independent exhibition unfettered by the Salon and its official juries.

1874
15 April – 15 May: The "*Société anonyme des artistes, peintres, sculpteurs, graveurs, etc.*" holds its first of eight shows at 35, boulevard des Capucines in the former studios of celebrated Parisian photographer Nadar (fig. 39). Monet's *Impression, Sunrise* is displayed alongside over two hundred works by thirty participants, including Paul Cézanne (1839–1906), Edgar Degas (1834–1917), Berthe Morisot (1841–1895), Monet, Pissarro, Renoir, and Sisley. Despite some rather unsympathetic critics, history is made: for the first time, artists band together to exhibit their work directly to the public, sans government approval or the judgement of the jury.

June: With Durand-Ruel no longer able to purchase Monet's work, the artist needs to find new patrons. Manet introduces him

auraient, semble-t-il, influencé sa technique de composition et surtout ses tableaux de ponts. Monet décore sa maison à Argenteuil d'éventails japonais – en cherchant possiblement à recréer le même style que sa demeure londonienne de Whistler.

Novembre : Monet et sa famille rentrent en France. L'artiste reprend l'atelier occupé par le peintre Amand Gautier (1825–1894) sis au 8, rue de l'Isly, près de la gare Saint-Lazare. Il gardera ce pied-à-terre à Paris jusqu'en 1874.

Décembre : Monet déménage avec sa famille à Argenteuil. Au lendemain de la guerre, la ville en pleine effervescence se reconstruit : sa population croît, plusieurs industries s'y développent et elle devient le lieu de prédilection des plaisanciers dans les environs de Paris. Avec l'aide de Manet, Monet loue la maison de madame Aubry-Vitet, une propriétaire de l'endroit. La demeure est située en contrebas de la gare dans un secteur en développement aux limites de la vieille ville (fig. 38). Elle comprend un grand atelier donnant sur la Seine.

1872

Monet puise son inspiration dans la pittoresque Argenteuil. La ville offre une charmante combinaison d'attraits naturels, tels que les ondulations de la Seine, les jardins luxuriants, les vastes prairies et les coteaux plantés de vignes. Elle regorge de caractéristiques industrielles et sociales comme les cheminées des usines, la circulation sur les ponts routier et ferroviaire, les voiliers sur le fleuve et les promeneurs.

Monet exécute, en un an, autant d'œuvres qu'il en a produites au cours des trois années précédentes. Durand-Ruel achète ses tableaux presque aussi vite qu'il les termine, soit vingt-neuf au prix moyen de 350 francs chacun. Le revenu annuel de Monet s'élève à 12 100 francs.

L'artiste réalise à cette époque *Le bassin d'Argenteuil* (p. 25) et plus tard *Argenteuil, le pont en réparation* (p. 43) et *Le pont de bois* (p. 20) qu'achètera Manet. Les deux vues du pont routier illustrent sa reconstruction rapide – et la revitalisation générale de la ville – après l'incendie de septembre 1871, déclenché par des soldats français battant en retraite.

Hiver : Alfred Sisley (1839–1899), que Monet a rencontré en 1862 dans l'atelier du peintre Charles Gleyre (1806–1874), rend visite à son ami et confrère à Argenteuil. Il peint quelques vues du fleuve et de la ville, dont *Passerelle d'Argenteuil* (voir fig. 5, p. 22). Le motif du pont deviendra un sujet privilégié de Sisley.

1873

Printemps : Monet peint le pont ferroviaire d'Argenteuil une première fois dans *Le pont du chemin de fer à Argenteuil* (voir fig. 9, p. 27 et fig. 41). Dans cette toile, l'artiste évoque la prospérité retrouvée du pays, après la défaite, et propose une vision utopique du paysage français moderne où la nature, l'innovation technologique et les nouveaux loisirs (représentés par les voiliers) coexistent en parfaite harmonie. Plus tard dans l'année, il réalise *Le pont du chemin de fer, Argenteuil* (p. 58), sa deuxième composition consacrée au pont ferroviaire.

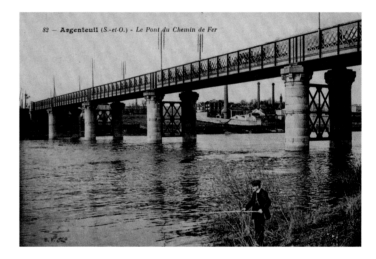

82 - Argenteuil (S.-et-O.) - Le Pont du Chemin de Fer

Été : Pierre-Auguste Renoir (1841–1919), l'un des plus proches amis de Monet, se rend à Argenteuil pour y peindre. Monet part pour Le Havre où il produit le célèbre tableau *Impression, soleil levant* (Musée Marmottan Monet, Paris), qui donnera plus tard naissance au terme « impressionnistes ».

La prospérité financière de Monet se maintient ; les ventes de ses tableaux totalisent 24 800 francs en 1873, une somme importante, car à l'époque, les professionnels parisiens gagnent entre 7 000 et 9 000 francs et les ouvriers d'Argenteuil, à peine 2 000 à 3 000 francs. Sa richesse lui permet d'engager deux domestiques et un jardinier, voire de commander des vins coûteux de Narbonne et de Bordeaux. Monet

to the opera singer and modern art collector Jean-Baptiste Faure (1830–1914). Faure goes on to purchase several of Monet's Argenteuil paintings.

Summer: One of the most important periods in the history of Impressionism: Monet, Manet, and Renoir paint side-by-side in Argenteuil, learning from one another and further developing their styles. They spend much of their time near the Seine, the site of frequent sailing regattas, pleasure boating and other weekend diversions sought by Parisian tourists. Manet and Renoir paint Monet at work, both in his studio boat on the Seine and in his sumptuous garden retreat, showing the artist's *plein air* painting techniques in action (fig. 42).

During this productive and collaborative period, Monet paints *The Banks of the Seine near the Bridge at Argenteuil* (p. 50), *The Road Bridge at Argenteuil* (p. 29), *The Port of Argenteuil* (p. 30), *The Promenade with the Railroad Bridge, Argenteuil* (p. 59), and two works titled *The Bridge at Argenteuil* (pp. 46 and 65).

1 October: Despite his declining income, Monet moves (at a 40 per cent rent increase) to a newly built villa on boulevard Saint-Denis "opposite the station, pink house with green shutters"[11] belonging to Alexandre Flament, an Argenteuil carpenter (fig. 41).

End of year: Financial difficulties force Monet to give up his Paris studio, which he has been renting for 450 francs a year.

1875

24 March: Monet participates in an auction of Impressionist paintings in Paris at Hôtel Drouot, together with Morisot, Renoir, and Sisley (Durand-Ruel is the valuer). The auction is a disaster, with paintings selling for disappointingly low prices and a crowd so hostile that police have to be called in to maintain order.

Monet paints *The Coal-Dockers* (p. 60) in the Parisian suburb of Asnières-sur-Seine, one stop before Argenteuil on the train line from the Gare Saint-Lazare.

By the end of the year, Monet's income amounts to only 9,765 francs, a far cry from the prosperous sums of the early 1870s. This decrease in income, coupled with his spendthrift tendencies, drives him to write letters to patrons and friends begging for money.

1876

February: Monet invites Cézanne and the art collector Victor Chocquet (1821–1891) to his house in Argenteuil for a "very modest lunch."[12] Chocquet begins collecting Monet's works, and the artist occasionally visits Chocquet's apartment in Paris to paint its view of the Tuileries Gardens (fig. 44).

April: The newly named Impressionists mount their second exhibition at Durand-Ruel's studio at 11, rue Le Peletier. Twenty artists show 252 works of art, including Monet's 1873 *The Railway Bridge at Argenteuil* (then owned by Faure). In his review of the exhibition, published in *L'Echo Universel*, Arthur Baignères lauds Monet's landscapes: "Few artists render better than he the brilliance of daylight, the purity of atmosphere, and the blue of water and sky."[13]

French author Louis Émile Edmond Duranty (1833–1880) produces the first substantial publication to be dedicated to the subject of Impressionism: a 38-page pamphlet titled "The New Painting: Concerning the Group of Artists Exhibiting at the Durand-Ruel Galleries."

Summer: Ernest Hoschedé (1837–1891), department store owner and avid art collector (who later purchases *Impression, Sunrise* from Durand-Ruel) invites Monet to paint four decorative panels for his chateau in Montgeron. Monet stays until December.

30 September: The well-known Symbolist poet and critic Stéphane Mallarmé (1842–1898) praises Monet's sea and Seine landscapes in

se fait aussi aménager un bateau-atelier semblable à celui construit par Daubigny en 1857.

Décembre : les difficiles conditions économiques d'après-guerre et l'évolution du goût du public obligent Durand-Ruel à interrompre l'achat de peintures avant-gardistes. Il prend cette décision quelques jours avant que Monet et ses collègues créent officiellement leur société, le 27 décembre. Ces derniers souhaitent ainsi tenir une exposition indépendante en marge du Salon et de ses juges.

1874

15 avril – 15 mai : la *Société anonyme des artistes, peintres, sculpteurs, graveurs, etc.* tient la première de ses huit expositions au 35, boulevard des Capucines, dans les anciens ateliers du réputé photographe parisien Nadar (fig. 39). On y présente *Impression, soleil levant* de Monet ainsi que plus de deux cents œuvres produites par trente participants, dont Paul Cézanne (1839–1906), Edgar Degas (1834–1917), Berthe Morisot (1841–1895), Monet, Pissarro, Renoir et Sisley. Malgré certaines critiques plutôt acerbes, l'histoire s'écrit : pour la première fois, des artistes se regroupent pour présenter leurs œuvres directement au public, sans les soumettre à l'approbation de l'État ou d'un jury.

Juin : Durand-Ruel n'étant plus en mesure d'acheter les œuvres de Monet, l'artiste doit trouver de nouveaux mécènes. Manet le présente au chanteur d'opéra et collectionneur d'art moderne Jean-Baptiste Faure (1830–1914). Faure fera l'acquisition de plusieurs toiles représentant Argenteuil.

Été : cette période est l'une des plus importantes de l'histoire de l'impressionnisme : Monet, Manet et Renoir peignent ensemble à Argenteuil, apprenant l'un de l'autre et affinant leurs styles respectifs. Ils passent la majeure partie de leur temps sur les rives de la Seine, car le week-end il y a des courses de voiliers, des activités de canotage et d'autres distractions recherchées par les Parisiens. Manet et Renoir représentent Monet au travail : tantôt à bord de son bateau-atelier sur la Seine, tantôt dans la quiétude de son somptueux jardin, peaufinant ses techniques de peinture en plein air (fig. 42).

 Au cours de cette période productive et collégiale, Monet réalise *Les bords de la Seine près du pont d'Argenteuil* (p. 50), *Le pont routier d'Argenteuil* (p. 29), *Le bassin d'Argenteuil* (p. 30), *La promenade près du pont de chemin de fer, Argenteuil* (p. 59) et deux œuvres intitulées *Le pont d'Argenteuil* et *Le pont routier, Argenteuil* (p. 46 et 65).

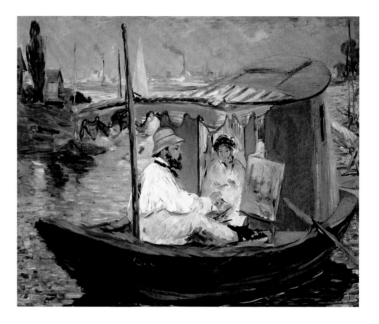

1er octobre : en dépit d'une diminution de ses revenus, Monet déménage (moyennant une augmentation de 40 pour cent de son loyer) dans une villa nouvellement construite, boulevard Saint-Denis, « en face de la gare [dans la] maison rose à volets verts »[11] qui appartient à Alexandre Flament, un menuisier d'Argenteuil (fig. 41).

Fin de l'année : des difficultés financières forcent Monet à se défaire de son atelier parisien qui lui coûte 450 francs par année.

1875

24 mars : Monet participe à une vente aux enchères de tableaux impressionnistes à l'hôtel Drouot de Paris avec Morisot, Renoir et Sisley (Durand-Ruel est l'expert désigné). La vente est un désastre, les tableaux partent à des prix terriblement bas et le public se montre si hostile que la police est appelée pour rétablir l'ordre.

 Monet peint *Les déchargeurs de charbon* (p. 60) dans la banlieue parisienne d'Asnières-sur-Seine, l'arrêt précédant Argenteuil sur la ligne de chemin de fer en provenance de la gare Saint-Lazare.

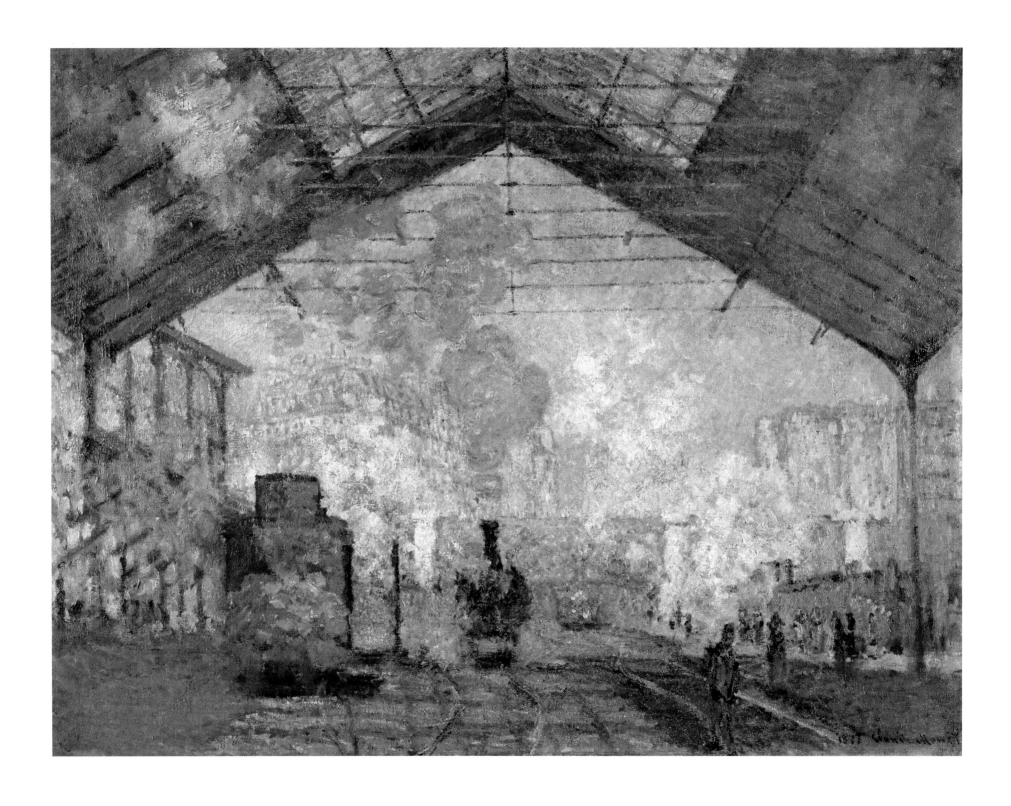

À la fin de l'année, l'artiste n'a gagné que 9 765 francs, un montant très inférieur aux sommes substantielles qu'il amassait au début des années 1870. Cette baisse de revenu et son goût du luxe le poussent à écrire des lettres à ses mécènes et à ses amis pour leur demander de l'argent.

1876

Février : Monet invite Cézanne et le collectionneur d'art Victor Chocquet (1821–1891) chez lui, à Argenteuil, pour un «très modeste déjeuner»[12]. Chocquet commence à collectionner les œuvres de Monet. L'artiste lui rend visite à l'occasion, dans son appartement parisien, pour peindre la vue du jardin des Tuileries (fig. 44).

Avril : les artistes regroupés sous le nouveau qualificatif d'«impressionnistes» montent une seconde exposition à l'atelier de Durand-Ruel au 11, rue Le Peletier. Vingt d'entre eux y présentent 252 œuvres d'art, dont l'un des tableaux de Monet intitulé *Le pont du chemin de fer à Argenteuil*, peint en 1873 et acheté par Faure (voir fig. 9, p. 27). Dans son compte rendu de l'exposition, publié dans *L'Écho Universel*, Arthur Baignères louange les paysages de Monet, précisant que peu d'artistes parviennent mieux que lui à rendre l'éclat de la lumière du jour, la pureté de l'air et le bleu de l'eau et du ciel[13].

L'auteur français Louis Émile Edmond Duranty (1833–1880) rédige la première publication d'importance consacrée à l'impressionnisme : un texte de 38 pages intitulé « La nouvelle peinture. À propos du groupe d'artistes qui expose dans les galeries Durand-Ruel. »

Été : Ernest Hoschedé (1837–1891), propriétaire d'un grand magasin et fervent collectionneur d'art (c'est lui qui achètera plus tard *Impression, soleil levant* à Durand-Ruel) invite Monet à peindre quatre panneaux décoratifs pour son château de Montgeron. Monet y séjourne jusqu'en décembre.

30 septembre : le grand poète symboliste et critique Stéphane Mallarmé (1842–1898) fait l'éloge des marines et des vues de la Seine de Monet dans un article intitulé « Les impressionnistes et Édouard Manet ». Il écrit : « Claude Monet aime l'eau, et c'est chez lui un don spécial de peindre sa mobilité et sa transparence, qu'il s'agisse de mer ou de rivière, qu'elle soit grise et monotone, ou colorée par le ciel. Je n'ai jamais vu un bateau plus légèrement posé sur l'eau que dans ses tableaux ni un voile plus mobile et plus léger que son atmosphère mouvante. C'est en vérité une merveille[14] ».

1877

Hiver : Monet vit à Argenteuil, mais il passe l'essentiel de son temps à Paris. Il habite un appartement d'une chambre à coucher près de la gare Saint-Lazare (loué par le peintre Gustave Caillebotte [1848–1894], un important mécène et plus tard, un résident de la région d'Argenteuil). À cette époque, il obtient la permission de travailler directement dans la gare.

Avril : la troisième exposition impressionniste a lieu au 6, rue Le Peletier. Monet y présente plus de tableaux que n'importe quel autre participant. Le célèbre auteur français Émile Zola (1840–1902) fait l'éloge de sa série de vues de la gare Saint-Lazare ainsi : « On y entend le grondement des trains qui s'engouffrent, on y voit des débordements de fumée qui roulent sous les vastes hangars. Là est aujourd'hui la peinture dans ces cadres modernes d'une si belle largeur. Nos artistes doivent trouver la poésie des gares, comme leurs pères ont trouvé celle des forêts et des fleuves[15]. »

Août : Hoschedé, l'un des principaux mécènes de Monet, fait faillite. L'artiste est de surcroît en difficulté financière. Depuis la série de la gare Saint-Lazare (fig. 43), il a pratiquement arrêté de peindre. Son

an article titled "The Impressionists and Edouard Manet": "Claude Monet loves water, and it is his especial gift to portray its mobility and transparency, be it sea or river, grey and monotonous, or coloured by the sky. I have never seen a boat poised more lightly on the water than in his pictures or a veil more mobile and light than his moving atmosphere. It is in truth a marvel."[14]

1877

Winter: Monet continues to live in Argenteuil, but spends much of his time in Paris. He stays in a one-bedroom apartment near the Gare Saint-Lazare (rented in the name of fellow painter, important patron and later Argenteuil-area resident Gustave Caillebotte [1848–1894]), and obtains permission to work in the rail station itself.

April: The third Impressionist exhibition takes place at 6, rue Le Peletier. Monet shows the most paintings of any participant; his series of views of the Gare Saint-Lazare (fig. 43) incites praise from the famed French author Émile Zola (1840–1902): "One can hear the rumble of the trains surging forward, see the torrents of smoke winding through vast engine sheds. This is the painting of today: modern settings beautiful in their scope. Our artists must find the poetry of railway stations, as our fathers found the poetry of forests and rivers."[15]

August: Hoschedé, by this time one of Monet's most significant patrons, declares bankruptcy; the artist is likewise in dire financial straits. Since the Gare Saint-Lazare series, he has virtually stopped painting. His *Flowered Riverbank, Argenteuil* (Pola Museum of Art, Hakone, Japan) is perhaps the last work from his Argenteuil period.

1878

January: Having exhausted its subjects or grown weary of what is now a highly industrialized, polluted, working-class town, Monet and his family leave Argenteuil and settle temporarily in Paris.

17 March: Camille, whose health has been steadily deteriorating, gives birth to their second son, Michel. Manet signs the birth certificate. Camille dies in the fall of the following year.

1 May – 10 November: The first post-war Exposition Universelle opens in Paris. It is the largest to date, attracting close to six million international visitors. A celebration of the nation's resurgence – indeed its prosperity – in the wake of catastrophe, the Exposition highlights France's renewed sense of pride.

Late summer: Monet, Camille, and their sons move in with the family of bankrupt patron Hoschedé "in a ravishing spot" on "the banks of the Seine at Vétheuil,"[16] a remote village some seventy kilometers northwest of Paris. Here Monet puts aside modern and industrial imagery, embracing instead pastoral scenes of unspoiled rural France.

1 Touchard-Lafosse 1836, p. 177 (author's translation).
2 François Thiébault-Sisson, "Claude Monet. Les années," *Le Temps* (26 November 1900), translated and quoted in Stuckey 1986, p. 204.
3 Translated and quoted in Jordan 1995, p. 220.
4 Monet to Gustave Geffroy, Giverny, 8 May 1920, in Wildenstein 1974–78, tome III: 1887–1898, p. 405 (author's translation).
5 G.V., "Canotage," *Le Sport* (18 October 1855), p. 4, translated and quoted in Tucker 1982, p. 90.
6 Victor Hugo, *L'Année terrible* (Paris: Michel Lévy Frères, 1874).
7 Pissarro to Wynford Dewhurst, 6 November 1902, in Pissarro 1991, p. 283 (author's translation).
8 Thiébault-Sisson, "Claude Monet," in Stuckey 1986, p. 218.
9 Monet to Etienne Moreau-Nélaton, Giverny, 14 January 1925, in Wildenstein 1974–78, tome III 1887–1898, p. 419 (author's translation).
10 Translated and quoted in Alistair Horne, *The Fall of Paris: The Siege and the Commune 1870–71* (London: Pan Macmillan, 2012). Available online at: books.google.ca/books?id=vAnRWFfiUuIC&printsec=copyright#v=onepage&q&f=false [accessed 15 January 2015].
11 Monet to Victor Chocquet, Argenteuil, 4 February 1876, in Wildenstein 1974–78, tome I: 1840–1881, p. 430 (author's translation).
12 Ibid.
13 Arthur Baignères, *L'Echo Universel* (13 April 1876), translated and quoted in Washington and San Francisco 1986, p. 179.
14 Stéphane Mallarmé, "The Impressionists and Edouard Manet," *The Art Monthly Review and Photographic Portfolio* (30 September 1876), quoted in Washington and San Francisco 1986, p. 32.
15 Émile Zola, *Mon Salon. Manet. Écrits sur l'art* (Paris: Garnier-Flammarion, 1970), p. 282, translated and quoted in Los Angeles, Chicago and Paris 1985–85, p. 116.
16 Monet to Eugène Murer, Vétheuil, 1 September 1878, in Wildenstein 1974–78, tome I: 1840–1881, p. 434 (author's translation).

tableau *Argenteuil, la berge en fleurs* (Pola Museum of Art, Hakone, Japon) pourrait bien être le dernier de sa période Argenteuil.

1878

Janvier : Monet part avec sa famille s'établir temporairement à Paris, car il a épuisé ses sujets ou peut-être s'est-il lassé d'Argenteuil, une ville désormais hautement industrialisée, polluée et ouvrière.

17 mars : Camille, dont la santé n'a cessé de se dégrader, donne naissance à leur second fils, Michel. Manet signe l'extrait de naissance. Elle meurt l'année suivante, à l'automne.

1er mai – 10 novembre : la première Exposition universelle depuis la guerre s'ouvre à Paris. Cet événement d'importance attire près de six millions de visiteurs internationaux. L'Exposition célèbre la renaissance du pays – plus précisément sa prospérité – et souligne la fierté retrouvée de la France.

Fin de l'été : Monet, Camille et leurs fils s'installent avec la famille du mécène Hoschedé « aux bords de la Seine à Vétheuil, dans un endroit ravissant[16] ». Ce village reculé se trouve à quelque soixante-dix kilomètres au nord-ouest de Paris. Ici, Monet délaissera l'iconographie moderne et industrielle pour privilégier des scènes pastorales de la France rurale restée intacte.

1 Touchard-Lafosse 1836, p. 177.
2 François Thiébault-Sisson, « Claude Monet. Les années d'épreuves », *Le Temps* (26 novembre 1900).
3 Cité dans Jordan 1995, p. 220.
4 Monet à Gustave Geffroy, Giverny, le 8 mai 1920, cité dans Wildenstein 1974–1978, tome III : 1887–1898, p. 405.
5 G.V., « Canotage », *Le Sport* (18 octobre 1855), p. 4.
6 Victor Hugo, *L'Année terrible*, Paris, Michel Lévy Frères, 1874.
7 Pissarro à Wynford Dewhurst, le 6 novembre 1902, dans Pissarro 1991, p. 283.
8 Thiébault-Sisson, « Claude Monet. Les années d'épreuves », *op. cit.*
9 Monet à Etienne Moreau-Nélaton, Giverny, 14 janvier 1925, cité dans Wildenstein 1974–1978, tome III : 1887–1898, p. 419.

10 Théophile Gauthier, *Tableaux de siège : Paris, 1870-1871*, Paris, Charpentier, 1871, p. 324.
11 Monet à Victor Chocquet, Argenteuil, le 4 février 1876, cité dans Wildenstein 1974–1978, tome I : 1840–1881, p. 430.
12 *Ibid.*
13 Arthur Baignères, *L'Écho universel* (13 avril 1876), p. 179.
14 Stéphane Mallarmé, « Les impressionnistes et Édouard Manet », *The Art Monthly Review* (30 septembre 1876), p. 462.
15 Émile Zola, *Mon Salon. Manet. Écrits sur l'art*, Paris, Garnier-Flammarion, 1970, p. 282.
16 Monet à Eugène Murer, Vétheuil, 1er septembre 1878, cité dans Wildenstein 1974–1978, tome I, 1840–1881, p. 434.

Exhibition Checklist

Paintings by Claude Monet

Le pont de bois 1872
oil on canvas
54 × 73 cm
VKS Art Inc., Ottawa
[p. 20]

The Port at Argenteuil c. 1872
oil on canvas
60 × 80.5 cm
Musée d'Orsay, Paris
[p. 25]

The Road Bridge at Argenteuil
1874
oil on canvas
50 × 65 cm
Private collection
[p. 29]

The Port of Argenteuil 1874
oil on canvas
55.2 × 65.7 cm
Indiana University Art
Museum, Bloomington, IN
[p. 30]

*The Thames Below
Westminster* 1871
oil on canvas
47 × 53 cm

The National Gallery, London
Bequeathed by Lord Astor
of Hever, 1971
[p. 42]

*Argenteuil, The Bridge Under
Repair* 1872
oil on canvas
59.8 × 80.4 cm
Private collection, courtesy
the Syndics of the Fitzwilliam
Museum, Cambridge, UK
[p. 43]

The Bridge at Argenteuil 1874
oil on canvas
60 × 79.7 cm
National Gallery of Art,
Washington
Collection of Mr. and Mrs.
Paul Mellon
[p. 46]

*The Banks of the Seine near
the Bridge at Argenteuil* 1874
oil on canvas
54 × 73 cm
Private collection
[p. 50]

*The Railroad Bridge
at Argenteuil* 1873
oil on canvas
54.3 × 73.3 cm
The John G. Johnson
Collection, Philadelphia
Museum of Art
[p. 58]

*The Promenade with the
Railroad Bridge, Argenteuil*
1874
oil on canvas
53.7 × 72.1 cm
Saint Louis Art Museum
Gift of Sydney M. Shoenberg
Sr.
[p. 59]

The Coal-Dockers 1875
oil on canvas
55 × 66 cm
Musée d'Orsay, Paris
[p. 60]

The Bridge at Argenteuil 1874
oil on canvas
89.8 × 81.4 cm
Neue Pinakothek, Munich
1912 Tschudi Contribution
[p. 65]

*Waterloo Bridge: Effect
of Sunlight in the Fog* 1903
oil on canvas
73.7 × 100.3 cm
National Gallery of Canada,
Ottawa [back cover]

Photographs and Prints

JULES ANDRIEU
*Disasters of the War: Pont
d'Argenteuil* c. 1870–71
albumen silver print
29.4 × 37.5 cm
National Gallery of Canada,
Ottawa

JULES ANDRIEU
*Disasters of the War: City
Hall after the Fire* c. 1870–71
albumen silver print
29.4 × 37.5 cm
National Gallery of Canada,
Ottawa

JULES ANDRIEU
*Disasters of the War: Pont
de Choisy-le-Roi* c. 1870–71
albumen silver print
29.5 × 37.5 cm
National Gallery of Canada,
Ottawa

JULES ANDRIEU
*Disasters of the War: Rue
Royale during the Fire*
c. 1870–71
albumen silver print
29.4 × 37.5 cm
National Gallery of Canada,
Ottawa

JULES ANDRIEU
*Disasters of the War: the
Tuileries, Principal Façade*
c. 1870–71
albumen silver print
29.5 × 37.5 cm
National Gallery of Canada,
Ottawa

JULES ANDRIEU
*Disasters of the War: City
Hall, Galerie des Fêtes*
c. 1870–71
albumen silver print
29.2 × 37.4 cm
National Gallery of Canada,
Ottawa

JULES ANDRIEU
*Disasters of the War:
Saint-Cloud Palace, General
View* c. 1870–71

Liste des œuvres

Tableaux de Claude Monet

Le pont de bois 1872
huile sur toile
54 × 73 cm
VKS Art Inc., Ottawa
[p. 20]

Le bassin d'Argenteuil v. 1872
huile sur toile
60 × 80,5 cm
Musée d'Orsay, Paris
[p. 25]

Le pont routier d'Argenteuil
1874
huile sur toile
50 × 65 cm
Collection particulière
[p. 29]

Le bassin d'Argenteuil 1874
huile sur toile
55,2 × 65,7 cm
Indiana University Art
Museum, Bloomington, IN
[p. 30]

La Tamise et le Parlement
1871
huile sur toile
47 × 53 cm

The National Gallery, Londres
Léguée par lord Astor of
Hever, 1971
[p. 42]

*Argenteuil, le pont en
réparation* 1872
huile sur toile
59,8 × 80,4 cm
Collection particulière
Avec l'autorisation du
Syndics of the Fitzwilliam
Museum, Cambridge (G.-B.)
[p. 43]

Le pont routier, Argenteuil
1874
huile sur toile
60 × 79,7 cm
National Gallery of Art,
Washington, D.C.
Collection de M. et M^me
Paul Mellon
[p. 46]

*Les bords de la Seine au pont
d'Argenteuil* 1874
huile sur toile
54 × 73 cm
Collection particulière
[p. 50]

*Le pont du chemin de fer,
Argenteuil* 1873
huile sur toile
54,3 × 73,3 cm
The John G. Johnson
Collection, Philadelphia
Museum of Art
[p. 58]

*La promenade près du pont
du chemin de fer, Argenteuil*
1874
huile sur toile
53,7 × 72,1 cm
Saint Louis Art Museum
Don de Sydney M. Shoenberg
(père)
[p. 59]

Les déchargeurs de charbon 1875
huile sur toile
55 × 66 cm
Musée d'Orsay, Paris
[p. 60]

Le pont d'Argenteuil 1874
huile sur toile
89,8 × 81,4 cm
Neue Pinakothek, Munich
1912 Tschudi Contribution
[p. 65]

*Waterloo Bridge, le soleil
dans le brouillard* 1903
huile sur toile
73,7 × 100,3 cm
Musée des beaux-arts du
Canada, Ottawa
[quatrième de couverture]

Photographies et estampes

JULES ANDRIEU
*Désastres de la guerre, pont
d'Argenteuil* v. 1870–1871
épreuve à l'albumine argentique
29,4 × 37,5 cm
Musée des beaux-arts du
Canada, Ottawa

JULES ANDRIEU
*Désastres de la guerre, Hôtel
de Ville après l'incendie*
v. 1870–1871
épreuve à l'albumine argentique
29,4 × 37,5 cm
Musée des beaux-arts du
Canada, Ottawa

JULES ANDRIEU
*Désastres de la guerre, pont
de Choisy-le-Roi* v. 1870–1871
épreuve à l'albumine
argentique

29,5 × 37,5 cm
Musée des beaux-arts
du Canada, Ottawa

JULES ANDRIEU
*Désastres de la guerre, rue
Royale pendant l'incendie*
v. 1870–1871
épreuve à l'albumine argentique
29,4 × 37,5 cm
Musée des beaux-arts du
Canada, Ottawa

JULES ANDRIEU
*Désastres de la guerre,
les Tuileries, façade principale*
v. 1870–1871
épreuve à l'albumine argentique
29,5 × 37,5 cm
Musée des beaux-arts du
Canada, Ottawa

JULES ANDRIEU
*Désastres de la guerre,
Hôtel de Ville, galerie des Fêtes*
v. 1870–1871
épreuve à l'albumine argentique
29,2 × 37,4 cm
Musée des beaux-arts du
Canada, Ottawa

albumen silver print
29.3 × 37.5 cm
National Gallery of Canada,
Ottawa

JULES ANDRIEU
Disasters of the War:
Saint-Cloud after the
Armistice c. 1870–71
albumen silver print
37.5 × 29.3 cm
National Gallery of Canada,
Ottawa

ALPHONSE J. LIÉBERT
Les ruines de Paris
et de ses environs 1870–71,
vol. 1 1872
album in brown leather,
gilt-edged, 50 albumen silver
prints, title-page, index,
and letterpress
folio: 22.2 × 31 cm
National Gallery of Canada,
Ottawa

UTAGAWA HIROSHIGE
Bamboo Wharf at Kyobashi
1857
woodblock print on paper
37.2 × 24.5 cm

Royal Ontario Museum,
Toronto
Sir Edmund Walker Collection

UTAGAWA HIROSHIGE
Fukagawa from "36 Views
of Mt. Fuji" 1830–31
oban format paper,
woodblock-printed and
hand-coloured
25.6 × 38 cm
Royal Ontario Museum,
Toronto
Sir Edmund Walker Collection

UTAGAWA HIROSHIGE
Untitled 1858
woodblock print on paper
21.8 × 28.2 cm
Royal Ontario Museum,
Toronto
Sir Edmund Walker Collection

UTAGAWA HIROSHIGE
Sudden Shower at Ohashi
Bridge 1859
woodblock print on paper
36.5 × 24.8 cm
Royal Ontario Museum,
Toronto
Sir Edmund Walker Collection

Archival Objects
11 black and white postcards
and 1 colourized postcard
showing views of Argenteuil,
early 1900s
dimensions variable
Archives municipales
d'Argenteuil, France

UNIDENTIFIED ARTIST
La navigation de plaisance à
Argenteuil [Pleasure Boating
at Argenteuil] 1887
colour illustration from *Paris*
Illustré (18 June 1887)
Archives municipales
d'Argenteuil, France

A. DEROY, AFTER THE
SKETCH OF M. RALPH
Le nouveau pont d'Argenteuil
– Jonction des lignes du Nord
et de l'Ouest. Section d'Ermont
[the new Argenteuil Bridge –
junction of the north and west
lines, Ermont Section] 1863
Illustration from *Le Monde*
Illustré, no. 333 (29 August
1863)
Musée municipal
d'Argenteuil, France

UNIDENTIFIED
photographer
1 photograph of Argenteuil
highway bridge under
reconstruction after the
Franco-Prussian War c. 1871
Musée municipal
d'Argenteuil, France

PHOTOGRAPHER[S]
UNKNOWN
2 photographs of the
Argenteuil railway bridge
under reconstruction after
the Franco-Prussian War
c. 1871
Musée municipal
d'Argenteuil, France

UNIDENTIFIED
photographer[s]
a selection of black-and-white
postcards showing views of
Argenteuil bridges and
environs early 1900s
Private collection

EUGÈNE CHAPUS
De Paris au Havre
Guide book, 283 pp.
with maps

Paris: Hachette, 1855
The University of Western
Ontario Western Libraries,
London, ON

ADOLPHE JOANNE
Paris illustré en 1870 et 1877:
Guide de l'étranger
et du Parisien
Guide book, 1087 pp.
with 442 illustrations,
15 maps, appendices
third ed. Paris: Hachette,
1878
Library and Archives,
National Gallery of Canada,
Ottawa

JULES ANDRIEU
Désastres de la guerre, palais de Saint-Cloud, vue générale
v. 1870–1871
épreuve à l'albumine argentique
29,3 × 37,5 cm
Musée des beaux-arts du Canada, Ottawa

JULES ANDRIEU
Désastres de la guerre, Saint-Cloud après l'Armistice
v. 1870–1871
épreuve à l'albumine argentique
37,5 × 29,3 cm
Musée des beaux-arts du Canada, Ottawa

ALPHONSE J. LIÉBERT
Les ruines de Paris et de ses environs 1870–1871, vol. 1
1872
album en cuir brun doré sur tranche, avec 50 épreuves à l'albumine argentique, page titre, index, et typographie
folio : 22,2 × 31 cm
Musée des beaux-arts du Canada, Ottawa

UTAGAWA HIROSHIGE
Le quai au bambou près du pont Kyōbashi 1857
gravure sur bois
37,2 × 24,5 cm
Musée royal de l'Ontario, Toronto
Collection Sir Edmund Walker

UTAGAWA HIROSHIGE
Sous le pont Mannen à Fukagawa tirée de *Les trente-six vues du mont Fuji* 1830–1831
gravure sur bois en couleurs, sur papier format ôban
25,6 × 38 cm
Musée royal de l'Ontario, Toronto
Collection Sir Edmund Walker

UTAGAWA HIROSHIGE
Sans titre 1858
gravure sur bois
21,8 × 28,2 cm
Musée royal de l'Ontario, Toronto
Collection Sir Edmund Walker

UTAGAWA HIROSHIGE
Averse soudaine sur le pont Ōhashi 1859
gravure sur bois
36,5 × 24,8 cm
Musée royal de l'Ontario, Toronto
Collection Sir Edmund Walker

Archives

11 cartes postales en noir et blanc et 1 carte postale en couleurs représentant Argenteuil au début des années 1900
dimensions variables
Archives municipales d'Argenteuil, France

ARTISTE INCONNU
La navigation de plaisance à Argenteuil 1887
illustration en couleurs tirée du *Paris illustré* (18 juin 1887)
Archives municipales d'Argenteuil, France

A. DEROY, D'APRÈS LE CROQUIS DE M. RALPH
Le nouveau pont d'Argenteuil – Jonction des lignes du Nord et de l'Ouest. Section d'Ermont
1863
Illustration tirée du *Monde Illustré,* nº 333 (29 août 1863)
Musée municipal d'Argenteuil, France

PHOTOGRAPHE INCONNU
1 photographie de la reconstruction du pont de chemin de fer à Argenteuil après la guerre franco-prussienne v. 1871
Musée municipal d'Argenteuil, France

PHOTOGRAPHE[S] INCONNU[S]
2 photographies de la reconstruction du pont de chemin de fer à Argenteuil après la guerre franco-prussienne v. 1871
Musée municipal d'Argenteuil, France

PHOTOGRAPHE[S] INCONNU[S]
Une sélection de cartes postales en noir et blanc représentant les ponts d'Argenteuil au début des années 1900
Collection particulière

EUGÈNE CHAPUS
De Paris au Havre
guide illustré, 283 pages, accompagnées de cartes et de plans
Paris, Hachette, 1855
The University of Western Ontario, Western Libraries, London (Ontario)

ALPHONSE JOANNE
Paris illustré en 1870 et 1877. Guide de l'étranger et du Parisien, guide illustré, 1087 p., 442 vignettes dessinées sur bois, 15 plans, un appendice, 3ᵉ édition, Paris, Librairie Hachette et Cⁱᵉ, 1878
Bibliothèque et Archives, Musée des beaux-arts du Canada, Ottawa

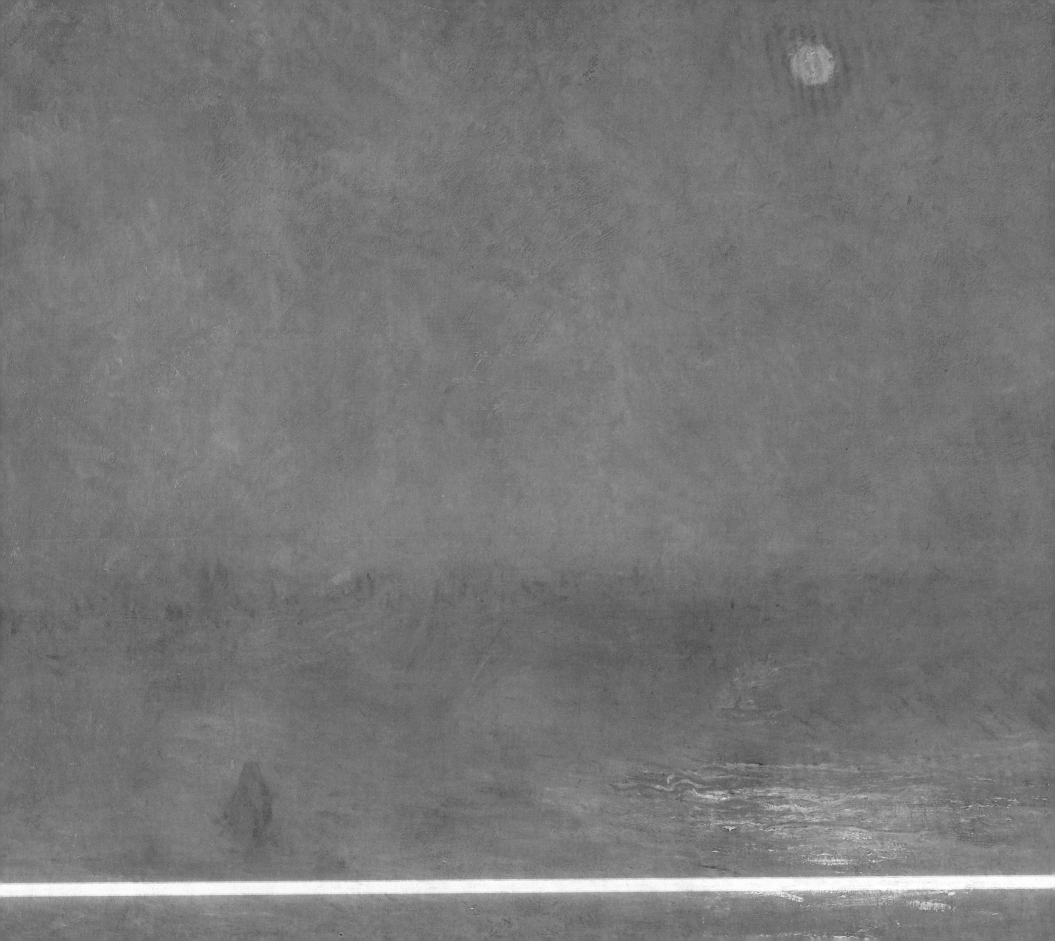

Selected Bibliography

ALPHANT 1993
Marianne Alphant. *Claude Monet: une vie dans le paysage.* Paris: Hazan, 1993

BUCHLOH, GUILBAUT AND SOLKIN 2004
Benjamin H.D. Buchloh, Serge Guilbaut, and David Solkin, eds. *Modernism and Modernity: The Vancouver Conference Papers.* Halifax: Nova Scotia College of Art and Design, 2004

CALVELO 2010
José Calvelo. *Paris, capitale du relief: une photographie de la ville au quotidien en 1860.* Paris: Éditions d'Amateur, 2010

CAVELLIER, HEUDE AND MIRBELLE 1988
Étienne Cavellier, Henri Heude and Jean-Paul Mirbelle. *Argenteuil en 1900.* Neuilly-sur-Seine: Éditions Cofimag, 1988

CHEVALIER 1868
Michel Chevalier. *Exposition Universelle de 1867: Rapports du jury international*, vol. 2. Paris: Paul Dupont, 1868

CLARK 1984
T.J. Clark. *The Painting of Modern Life: Paris in the Art of Manet and his Followers.* Princeton: Princeton University Press, 1984

CLAYSON 2002
Hollis Clayson. *Paris in Despair: Art and Everyday Life under Siege (1870–71).* Chicago and London: The University of Chicago Press, 2002

DAYOT
Armand Dayot. *L'invasion, le siège, 1870, la Commune, 1871 : d'après des peintures, gravures, photographies, sculptures, médailles autographes, objets du temps.* Paris: E. Flammarion [n.d.]

GRANGER 2005
Catherine Granger. *L'Empereur et les arts: la liste civile de Napoléon III.* Paris: École nationale des Chartes, 2005

HEFTING 1969
Victorine Hefting. *Jongkind d'après sa correspondance.* Utrecht: Haentjens Dekker & Gumbert, 1969

HERBERT 1979
Robert L. Herbert. "Method and Meaning in Monet." *Art in America*, 67, September 1979, pp. 90–108

HERBERT 1988
Robert L. Herbert. *Impressionism: Art, Leisure, and Parisian Society.*

New Haven and London: Yale University Press, 1988

HOUSE 1978
John House. "New Material on Monet and Pissarro in London in 1870–71." *The Burlington Magazine,* 120, October 1978, pp. 636–639, 641–642

HOUSE 1986
John House. *Monet: Nature into Art.* New Haven and London: Yale University Press, 1986

HOUSE 1994
John House. *Impressionism for England: Samuel Courtauld as Patron and Collector.* London: Courtauld Institute Galleries, 1994

HOUSE 2004
John House. *Impressionism: Paint and Politics.* New Haven and London: Yale University Press, 2004

JOANNE 1878
Adolphe Joanne. *Paris illustré en 1870 et 1877: Guide de l'étranger et du Parisien.* third ed. Paris: Hachette, 1878

JORDAN 1995
David P. Jordan. *Transforming Paris: The Life and Labors of Baron Haussmann.* New York: The Free Press, 1995

KANG AND WOODSON-BOULTON 2008
Minsoo Kang and Amy Woodson-Boulton, eds. *Visions of the Industrial Age, 1830–1914: Modernity and the Anxiety of Representation in Europe.* Aldershot: Ashgate Publishing Limited, 2008

KENDALL 2001
Richard Kendall, ed. *Monet by Himself: Paintings, Drawings, Pastels, Letters.* Edison, NJ: Chartwell Books, Inc., 2001

LARROUMET 1900
Gustave Larroumet. *Petits portraits et notes d'art.* vol. 2. Paris: Hachette, 1900

LE MÉE 1991
Isabelle-Cécile Le Mée. "Collard, photographe des ponts et chaussées." *Histoire de l'art*, no. 13/14, May 1991, pp. 31–45

LUCAS AND FOURNIÉ 1883
Félix Lucas and Victor Fournié. *Les travaux publics de la France: I, Routes et ponts.* Paris: J. Rothschild, 1883

McCAULEY 1994
Elizabeth Anne McCauley. *Industrial Madness: Commercial Photography in Paris, 1848–1871.* New Haven and London: Yale University Press, 1994

MERRIMAN 1982
John M. Merriman, ed. *French Cities in the Nineteenth Century.* London: Hutchinson, 1982

MOREAU-NÉLATON 1918
Étienne Moreau-Nélaton. *Jongkind raconté par lui-même.* Paris: H. Laurens, 1918

NOCHLIN 1966
Linda Nochlin. *Impressionism and Post-Impressionism, 1874–1904: Sources and Documents.* Englewood Cliffs, NJ: Prentice Hall, Inc., 1966

NORD 2000
Philip Nord. *Impressionists and Politics: Art and Democracy in the Nineteenth Century.* London and New York: Routledge, 2000

PATRY 2015
Sylvie Patry, ed. *Inventing Impressionism: Paul Durand-Ruel and the Modern Art Market.* New Haven: Yale University Press, 2015

Bibliographie choisie

ALPHANT 1993
Marianne Alphant, *Claude Monet, une vie dans le paysage*, Paris, Hazan, 1993

BUCHLOH, GUILBAUT ET SOLKIN 2004
Benjamin H.D. Buchloh, Serge Guilbaut et David Solkin (dirs.), *Modernism and Modernity: The Vancouver Conference Papers*, Halifax, Nova Scotia College of Art and Design, 2004

CALVELO 2010
José Calvelo, *Paris, capitale du relief. Une photographie de la ville au quotidien en 1860*, Paris, Éditions d'Amateur, 2010

CAVELLIER, HEUDE ET MIRBELLE 1988
Étienne Cavellier, Henri Heude et Jean-Paul Mirbelle, *Argenteuil en 1900*, Neuilly-sur-Seine, Éditions Cofimag, 1988

CHEVALIER 1868
Michel Chevalier, *Exposition universelle de 1867. Rapports du jury international*, Paris, Paul Dupont, vol. 2, 1868

CLARK 1984
T.J. Clark, *La peinture de la vie moderne – Paris dans l'art de Manet et de ses successeurs*, Dijon, Les presses du réel, 1984

CLAYSON 2002
Hollis Clayson, *Paris in Despair: Art and Everyday Life under Siege (1870–71)*, Chicago et Londres, The University of Chicago Press, 2002

DAYOT
Armand Dayot, *L'invasion, le siège, 1870, la Commune, 1871. D'après des peintures, gravures, photographies, sculptures, médailles autographes, objets du temps*, Paris, Flammarion, s.d.

GRANGER 2005
Catherine Granger, *L'Empereur et les arts. La liste civile de Napoléon III*, Paris, École nationale des Chartes, 2005

HEFTING 1969
Victorine Hefting, *Jongkind d'après sa correspondance*, Utrecht, Haentjens, Dekker & Gumbert, 1969

HERBERT 1979
Robert L. Herbert, « Method and Meaning in Monet », *Art in America*, vol. 67 (septembre 1979), p. 90–108

HERBERT 1988
Robert L. Herbert, *Impressionism: Art, Leisure, and Parisian Society*, New Haven et Londres, Yale University Press, 1988

HOUSE 1978
John House, « New Material on Monet and Pissarro in London in 1870–71 », *The Burlington Magazine*, vol. 120 (octobre 1978), p. 636–639, 641–642

HOUSE 1986
John House, *Monet: Nature into Art*, New Haven et Londres, Yale University Press, 1986

HOUSE 1994
John House, *Impressionism for England: Samuel Courtauld as Patron and Collector*, Londres, Courtauld Institute Galleries, 1994

HOUSE 2004
John House, *Impressionism: Paint and Politics*, New Haven et Londres, Yale University Press, 2004

JOANNE 1878
Adolphe Joanne, *Paris illustré en 1870 et 1877. Guide de l'étranger et du parisien*, 3ᵉ édition, Paris, Hachette, 1878

JORDAN 1995
David P. Jordan, *Transforming Paris: The Life and Labors of Baron Haussmann*, New York, The Free Press, 1995

KANG ET WOODSON–BOULTON 2008
Minsoo Kang et Amy Woodson-Boulton (dirs.), *Visions of the Industrial Age, 1830–1914: Modernity and the Anxiety of Representation in Europe*, Aldershot (G.-B.), Ashgate Publishing Limited, 2008

KENDALL 2001
Richard Kendall (dir.), *Monet by Himself: Paintings, Drawings, Pastels, Letters*, Edison (New Jersey), Chartwell Books, Inc., 2001

LARROUMET 1900
Gustave Larroumet, *Petits portraits et notes d'art*, Paris, Hachette, vol. 2, 1900

LE MÉE 1991
Isabelle-Cécile Le Mée, « Collard, photographe des ponts et chaussées », *Histoire de l'art*, nᵒˢ 13/14 (mai 1991), p. 31–45

LUCAS ET FOURNIÉ 1883
Félix Lucas et Victor Fournié, *Les travaux publics de la France: I, Routes et ponts*, Paris, J. Rothchild, 1883

MCCAULEY 1994
Elizabeth Anne McCauley, *Industrial Madness: Commercial Photography in Paris, 1848–1871*, New Haven et Londres, Yale University Press, 1994

MERRIMAN 1982
John M. Merriman (dir.), *French Cities in the Nineteenth Century*, Londres, Hutchinson, 1982

MOREAU-NÉLATON 1918
Étienne Moreau-Nélaton, *Jongkind raconté par lui-même*, Paris, Henri Laurens Éditeur, 1918

NOCHLIN 1966
Linda Nochlin, *Impressionism and Post–Impressionism, 1874–1904: Sources and Documents*, Englewood Cliffs (New Jersey), Prentice Hall, Inc., 1966

NORD 2000
Philip Nord, *Impressionists and Politics: Art and Democracy in the Nineteenth Century*, Londres et New York, Routledge, 2000

PATRY 2015
Sylvie Patry (dir.), *Inventing Impressionism: Paul Durand-Ruel and the Modern Art Market*, New Haven, Yale University Press, 2015

PISSARRO 1991
Camille Pissarro, *Correspondance de Camille Pissarro, tome 5/1899–*

PISSARRO 1991
Camille Pissarro. *Correspondance de Camille Pissarro, Tome 5/1899–1903*. Janine Bailly-Herzberg, ed. Paris: Valhermeil, 1991

PRICE 2010
Aimée Brown Price. *Pierre Puvis de Chavannes: A Catalogue Raisonné of the Printed Work*. 2 vols, New Haven and London: Yale University Press, 2010

RENOIR 1962
Jean Renoir. *Renoir: My Father*. Boston and Toronto: Little, Brown and Company, 1962

REWALD 1961
John Rewald. *The History of Impressionism*. New York: Museum of Modern Art, 1961

ROBICHON 1998
François Robichon. *L'Armée française vue par les peintres, 1870–1914*. Paris: Herscher, 1998

ROBICHON 2007
François Robichon. *Édouard Detaille, un siècle de gloire militaire*. Paris: Giovanangeli, 2007

RUBIN 2008
James H. Rubin. *Impressionism and the Modern Landscape: Productivity, Technology, and Urbanization from Manet to Van Gogh*. Berkeley and Los Angeles: University of California Press, 2008

SICKERT 2000
W. Sickert. *Walter Sickert: The Complete Writings on Art*, ed. Anna Gruetzner Robins. Oxford: Oxford University Press, 2000

SPATE 1992
Virginia Spate. *Claude Monet: Life and Work*. New York: Rizzoli, 1992

STEIN ET AL. 2003
Adolphe Stein, Sylvie Brame, François Lorenceau and Janine Sinizergues. *Jongkind: Catalogue critique de l'œuvre. Peintures, I.* Paris: Brame & Lorenceau, 2003

STUCKEY 1986
Charles F. Stuckey, ed. *Monet: A Retrospective*. New York: Park Lane, 1986

SWEETMAN 1999
John Sweetman. *The Artist and the Bridge: 1700–1920*. Brookfield, VT: Ashgate Publishing Limited, 1999

THOMSON 1990
Richard Thomson. *Camille Pissarro: Impressionism, Landscape and Rural Labour*. London: Herbert Press, 1990

THOMSON 2000
Belinda Thomson. *Impressionism: Origins, Practice, Reception*. New York: Thames & Hudson, 2000

TOMLINSON 1996
Janis Tomlinson, ed. *Readings in Nineteenth-Century Art*. New Jersey: Prentice Hall, 1996

TOUCHARD-LAFOSSE 1836
G. Touchard-Lafosse. *Histoire des environs de Paris*, vol. 1. Paris: Philippe Libraire, 1836

TUCKER 1982
Paul Hayes Tucker. *Monet at Argenteuil*. New Haven and London: Yale University Press, 1982

TUCKER 1984
Paul Hayes Tucker. "The First Impressionist Exhibition and Monet's *Impression, Sunrise*: A Tale of Timing, Commerce and Patriotism." *Art History*, 7, no. 4, December 1984, pp. 465–476

TUCKER 1995
Paul Hayes Tucker. *Claude Monet: Life and Art*. New Haven and London: Yale University Press, 1995

WALTER 1966
Walter Rodolphe. "Les Maisons de Claude Monet à Argenteuil." *Gazette des Beaux-Arts*, LXVIII, December 1966, pp. 333–342

WILDENSTEIN 1974–78
Daniel Wildenstein. *Claude Monet: Biographie et Catalogue Raisonné*, 5 vols. Lausanne and Paris: Bibliothèque des Arts, 1974–78

WILDENSTEIN 1996
Daniel Wildenstein. *Monet, Catalogue raisonné; or the Triumph of Impressionism*. 4 vols. Cologne: Benedikt Taschen; Paris: Wildenstein Institute, 1996

Exhibition Catalogues

ANN ARBOR, DALLAS AND MINNEAPOLIS 1998
Monet at Vétheuil: The Turning Point (exh. cat.). Ann Arbor, MI, University of Michigan Museum of Art; Dallas, Dallas Museum of Art; Minneapolis, MN, Minneapolis Institute of Arts. Ann Arbor, MI: Regents of the University of Michigan, 1998

ANN ARBOR AND DALLAS 2009–10
Carole McNamara, ed. *The Lens of Impressionism: Photography and Painting along the Normandy Coast, 1850–1874* (exh. cat.) Ann Arbor, MI, University of Michigan Museum of Art; Dallas, Dallas Museum of Art. Ann Arbor, MI: University of Michigan Museum of Art, in association with Hudson Hills Press, Manchester and New York, 2009

ATLANTA 1988–89
Grace Seiberling, ed. *Monet in London* (exh. cat.). Atlanta: High Museum of Art. Atlanta: High Museum of Art, 1988

ATLANTA 2001
David A. Brenneman, ed. *Monet: A View from the River* (exh. cat.). Atlanta, High Museum of Art, Atlanta: High Museum of Art, 2001

BOSTON AND LONDON 1998–99
Paul Hayes Tucker, George T.M. Shackelford, and MaryAnne Stevens, eds. *Monet in the 20th Century* (exh. cat.). Boston, Museum of Fine Arts; London, Royal Academy of Arts. New Haven and London: Yale University Press, 1998

CHICAGO 1995
Charles F. Stuckey, ed. *Claude Monet, 1840–1926* (exh. cat.). Chicago: The Art Institute of Chicago. New York: Thames

1903, sous la dir. de Janine Bailly-Herzberg, Paris, Valhermeil, 1991

PRICE 2010
Aimée Brown Price, *Pierre Puvis de Chavannes: A Catalogue Raisonné of the Printed Work*, New Haven et Londres, Yale University Press, 2 vol., 2010

RENOIR 1962
Jean Renoir, *Pierre-Auguste Renoir, mon père*, Paris, Gallimard, 1962

REWALD 1961
John Rewald, *The History of Impressionism*, New York, Museum of Modern Art, 1961

ROBICHON 1998
François Robichon, *L'Armée française vue par les peintres, 1870–1914*, Paris, Herscher, 1998

ROBICHON 2007
François Robichon, *Édouard Detaille, un siècle de gloire militaire*, Paris, Giovanangeli, 2007

RUBIN 2008
James H. Rubin, *Impressionism and the Modern Landscape: Productivity, Technology, and Urbanization from Manet to Van Gogh*, Berkeley et Los Angeles, University of California Press, 2008

SICKERT 2000
Walter Sickert, *Walter Sickert: The Complete Writings on Art*, sous la dir. d'Anna Gruetzner Robins, Oxford, Oxford University Press, 2000

SPATE 1992
Virginia Spate, *Claude Monet: Life and Work*, New York, Rizzoli, 1992

STEIN ET COLL., 2003
Adolphe Stein, Sylvie Brame, François Lorenceau et Janine Sinizergues, *Jongkind. Catalogue critique de l'œuvre. Peintures, I*, Paris, Brame & Lorenceau, 2003

STUCKEY 1986
Charles F. Stuckey (dir.), *Monet: A Retrospective*, New York, Park Lane, 1986

SWEETMAN 1999
John Sweetman, *The Artist and the Bridge: 1700–1920*, Brookfield (Vermont), Ashgate Publishing Limited, 1999

THIÉBAULT-SISSON 1900
François Thiébault-Sisson, « Claude Monet. Les années d'épreuves », *Le Temps*, 26 novembre, 1900

THOMSON 1990
Richard Thomson, *Camille Pissarro: Impressionism, Landscape and Rural Labour*, Londres, Herbert Press, 1990

THOMSON 2000
Belinda Thomson, *Impressionism: Origins, Practice, Reception*, New York, Thames & Hudson, 2000

TOMLINSON 1996
Janis Tomlinson (dir.), *Readings in Nineteenth-Century Art*, New Jersey, Prentice Hall, 1996

TOUCHARD-LAFOSSE 1836
G. Touchard-Lafosse, *Histoire des environs de Paris*, Paris, Philippe Libraire, vol. 1, 1836

TUCKER 1982
Paul Hayes Tucker, *Monet at Argenteuil*, New Haven et Londres, Yale University Press, 1982

TUCKER 1984
Paul Hayes Tucker, « The First Impressionist Exhibition and Monet's *Impression, Sunrise*: A Tale of Timing, Commerce and Patriotism », *Art History*, vol. 7, n° 4 (décembre 1984), p. 465–476

TUCKER 1995
Paul Hayes Tucker, *Claude Monet: Life and Art*, New Haven et Londres, Yale University Press, 1995

WALTER 1966
Walter Rodolphe, « Les Maisons de Claude Monet à Argenteuil »,

Gazette des Beaux–Arts, vol. 68, (décembre 1966), p. 333–342

WILDENSTEIN 1974–1978
Daniel Wildenstein, *Claude Monet. Biographie et catalogue raisonné*, Lausanne et Paris, La Bibliothèque des Arts, 5 vol., 1974–1978

WILDENSTEIN 1996
Daniel Wildenstein, *Monet ou le triomphe de l'impressionnisme. Catalogue raisonné*, Cologne, Benedikt Taschen / Paris, Wildenstein Institute, 4 vol., 1996

Catalogues d'expositions
ANN ARBOR, DALLAS ET MINNEAPOLIS 1998
Monet at Vétheuil: The Turning Point, catalogue d'exposition, Ann Arbor, MI, University of Michigan Museum of Art; Dallas, Dallas Museum of Art; Minneapolis, MN, Minneapolis Institute of Arts, Ann Arbor, MI, Regents of the University of Michigan, 1998

ANN ARBOR ET DALLAS 2009–2010
Carole McNamara (dir.), *The Lens of Impressionism: Photography and Painting along the Normandy Coast, 1850–1874*, catalogue d'exposition, Ann Arbor, MI, University of Michigan Museum of Art; Dallas,

Dallas Museum of Art, Ann Arbor, MI, University of Michigan Museum of Art en collaboration avec Hudson Hills Press, Manchester et New York, 2009

ATLANTA 1988–1989
Grace Seiberling (dir.), *Monet in London*, catalogue d'exposition, Atlanta, High Museum of Art, Atlanta, High Museum of Art, 1988

ATLANTA 2001
David A. Brenneman (dir.), *Monet: A View from the River*, catalogue d'exposition, Atlanta, High Museum of Art, Atlanta, High Museum of Art, 2001

BOSTON ET LONDRES 1998–1999
Paul Hayes Tucker, George T.M. Shackelford et MaryAnne Stevens (dirs.), *Monet in the 20th Century*, catalogue d'exposition, Boston, Museum of Fine Arts; Londres, Royal Academy of Arts, New Haven et Londres, Yale University Press, 1998

CHICAGO 1995
Charles F. Stuckey (dir.), *Claude Monet, 1840–1926*, catalogue d'exposition, Chicago, The Art Institute of Chicago; New York, Thames and Hudson, Chicago, The Art Institute of Chicago, 1995

and Hudson; Chicago: The Art Institute of Chicago, 1995

CLEVELAND, NEW BRUNSWICK, N.J. AND BALTIMORE 1975–76
Gabriel P. Weisberg, ed. *Japonisme: Japanese Influence on French Art 1854–1910* (exh. cat.). Cleveland, The Cleveland Museum of Art; New Brunswick, N.J., The Rutgers University Art Gallery; Baltimore, The Walters Art Gallery. Cleveland: The Cleveland Museum of Art, 1975

EDINBURGH 2003
Michael Clarke and Richard Thomson, eds. *Monet: The Seine and the Sea, 1878–1883* (exh. cat.). Edinburgh. Royal Scottish Academy, Edinburgh: National Galleries of Scotland, 2003

GIVERNY 2010
Marina Ferretti Bocquillon, ed. *L'impressionnisme au fil de la Seine* (exh. cat.). Giverny, Musée des impressionnismes. Milan: Silvana Editoriale, 2010

HOUSTON AND TULSA 2014–15
Helga Kessler Aurisch and Tanya Paul, eds. *Monet and the Seine: Impressions of a River* (exh. cat.). Houston, The Museum of Fine Arts; Tulsa, OK, Philbrook

Museum of Art. New Haven and London: Yale University Press, 2014

LONDON, AMSTERDAM AND WILLIAMSTOWN 2000–01
Richard R. Bretell, ed. *Impression: Painting Quickly in France, 1860–1890* (exh. cat.). London, The National Gallery; Amsterdam, Van Gogh Museum; Williamstown, Sterling and Francine Clark Art Institute. New Haven and London: Yale University Press, 2000

LONDON, OTTAWA AND PHILADELPHIA 2007–08
Colin Bailey and Christopher Riopelle, eds. *Renoir Landscapes, 1865–1883* (exh. cat.). London, The National Gallery; Ottawa, National Gallery of Canada; Philadelphia, Philadelphia Museum of Art. London: National Gallery Company Ltd., 2007

LOS ANGELES, CHICAGO AND PARIS 1984–85
A Day in the Country: Impressionism and the French Landscape (exh. cat.). Los Angeles, Los Angeles County Museum of Art; Chicago, The Art Institute of Chicago; Paris, Galeries nationales du Grand Palais. Los Angeles: Los Angeles County Museum of Art, 1984

PARIS, OTTAWA AND NEW YORK 1988–89
Degas (exh. cat.). Paris, Galeries nationales du Grand Palais; Ottawa, National Gallery of Canada; New York, Metropolitan Museum of Art. New York: Metropolitan Museum of Art. Ottawa: National Gallery of Canada, 1988

PARIS 2010–11
Claude Monet, 1840–1926 (exh. cat.). Paris, Galeries nationales du Grand Palais. New York: distributed by Abrams, 2010

SAINT LOUIS AND KANSAS CITY 2013–14
Simon Kelly and April M. Watson, eds. *Impressionist France: Visions of Nation from Le Gray to Monet* (exh. cat.). Saint Louis, MO, Saint Louis Art Museum; Kansas City, MO, The Nelson-Atkins Museum of Art. Saint Louis: Saint Louis Art Museum; Kansas City: The Nelson-Atkins Museum of Art, 2013

SAN FRANCISCO 2010
James A. Ganz, ed. *Impressionist Paris: City of Light* (exh. cat.). San Francisco: California Palace of the Legion of Honor. San Francisco: The Fine Arts Museums of San Francisco, 2010

ST. PETERSBURG, FL, NEW YORK AND BALTIMORE 2005
Monet's London: Artists' Reflections on the Thames, 1859–1914 (exh. cat.). St. Petersburg, FL, Museum of Fine Arts; New York: Brooklyn Museum of Art; Baltimore: The Baltimore Museum of Art. St. Petersburg, FL: Museum of Fine Arts; Ghent: Snoeck Publishers 2005

SYDNEY AND WELLINGTON 2008–09
George T. M. Shackelford, ed. *Monet and the Impressionists* (exh. cat.). Sydney, Art Gallery of New South Wales; Wellington, Museum of New Zealand, Sydney: Art Gallery of New South Wales, 2008–09

TOKYO, NAGOYA AND HIROSHIMA 1994
Paul Hayes Tucker, ed. *Monet: A Retrospective* (exh. cat.). Tokyo, Bridgestone Museum of Art, Ishibashi Foundation; Nagoya, Nagoya City Art Museum; Hiroshima Museum of Art. Nagoya: Chunichi Shimbun, 1994

TORONTO, PARIS AND LONDON 2004–05
Katharine Lochnan, ed. *Turner, Whistler, Monet: Impressionist Visions* (exh. cat.). Toronto, Art

Gallery of Ontario; Paris, Galeries nationales du Grand Palais; London, Tate Britain. London: Tate Publishing in association with the Art Gallery of Ontario, 2004

WASHINGTON AND SAN FRANCISCO 1986
Charles S. Moffett, ed. *The New Painting: Impressionism, 1874–1886* (exh. cat.). Washington, National Gallery of Art; San Francisco, M.H. de Young Memorial Museum. San Francisco: The Fine Arts Museums of San Francisco, 1986

WASHINGTON 1996–97 Eliza Rathbone, ed. *Impressionists on the Seine: A Celebration of Renoir's* Luncheon of the Boating Party (exh. cat.). Washington, The Phillips Collection. Washington, DC: Counterpoint, in association with the Phillips Collection, 1996

WASHINGTON AND HARTFORD 2000
Paul Hayes Tucker, ed. *The Impressionists at Argenteuil* (exh. cat.). Washington, National Gallery of Art; Hartford, Wadsworth Atheneum Museum of Art. Washington, DC: National Gallery of Art, 2000

CLEVELAND, NEW BRUNSWICK,
N.J. ET BALTIMORE 1975–1976
Gabriel P. Weisberg (dir.),
*Japonisme: Japanese Influence on
French Art 1854–1910*, catalogue
d'exposition, Cleveland,
The Cleveland Museum of Art;
New Brunswick, N.J., The Rutgers
University Art Gallery; Baltimore,
The Walters Art Gallery, Cleveland,
The Cleveland Museum of Art, 1975

ÉDIMBOURG 2003
Michael Clarke et Richard Thomson
(dirs.), *Monet: The Seine and the
Sea, 1878–1883*, catalogue
d'exposition, Édimbourg, Royal
Scottish Academy, Édimbourg,
National Galleries of Scotland, 2003

GIVERNY 2010
Marina Ferretti Bocquillon (dir.),
L'impressionnisme au fil de la Seine,
catalogue d'exposition, Giverny,
Musée des impressionnismes;
Milan, Silvana Editoriale, 2010

HOUSTON ET TULSA 2014–2015
Helga Kessler Aurisch et Tanya Paul
(dirs.), *Monet and the Seine:
Impressions of a River*, catalogue
d'exposition, Houston, The Museum
of Fine Arts; Tulsa, Philbrook
Museum of Art, New Haven et
Londres, Yale University Press, 2014

LONDRES, AMSTERDAM
ET WILLIAMSTOWN 2000–2001
Richard Robson Brettell, (dir.),
*Impressions, peindre dans l'instant :
les impressionnistes en France,
1860–1890*, catalogue d'exposition,
Londres, The National Gallery;
Amsterdam, Van Gogh Museum;
Williamstown, Sterling and
Francine Clark Art Institute, New
Haven et Londres, Yale University
Press, 2000

LONDRES, OTTAWA
ET PHILADELPHIE 2007–2008
Colin Bailey et Christopher Riopelle
(dirs.), *Paysages de Renoir,
1865–1883*, catalogue d'exposition,
Londres, The National Gallery;
Ottawa, Musée des beaux-arts du
Canada; Philadelphie, Philadelphia
Museum of Art, Londres, National
Gallery Company Ltd., 2007

LOS ANGELES, CHICAGO ET PARIS
1984–1985
*A Day in the Country:
Impressionism and the French
Landscape*, catalogue d'exposition,
Los Angeles, Los Angeles County
Museum of Art; Chicago, The Art
Institute of Chicago; Paris, Galeries
nationales du Grand Palais,
Los Angeles, Los Angeles County
Museum of Art, 1984

PARIS, OTTAWA ET NEW YORK
1988–1989
Degas, catalogue d'exposition, Paris,
Galeries nationales du Grand Palais;
Ottawa, Musée des beaux-arts du
Canada; New York, Metropolitan
Museum of Art, New York,
Metropolitan Museum of Art;
Ottawa, Musée des beaux-arts
du Canada, 1988

PARIS 2010–2011
Claude Monet, 1840–1926,
catalogue d'exposition, Paris,
Galeries nationales du Grand Palais,
New York, distribution Abrams, 2010

SAINT LOUIS ET KANSAS CITY
2013–2014
Simon Kelly et April M. Watson (dirs.)
*Impressionist France: Visions of Nation
from Le Gray to Monet*, catalogue
d'exposition, Saint Louis, MO,
Saint Louis Art Museum; Kansas City,
MO, The Nelson-Atkins Museum
of Art; Saint Louis, Saint Louis
Art Museum; Kansas City, The
Nelson-Atkins Museum of Art, 2013

SAN FRANCISCO 2010
James A. Ganz (dir.), *Impressionist
Paris: City of Light*, catalogue
d'exposition, San Francisco,
California Palace of the Legion of
Honor; San Francisco, The Fine Arts
Museums of San Francisco, 2010

ST. PETERSBURG, FL, NEW YORK
ET BALTIMORE 2005
*Monet's London: Artists' Reflections
on the Thames, 1859–1914*,
catalogue d'exposition,
St. Petersburg, FL, Museum of Fine
Arts; New York, Brooklyn Museum
of Art; Baltimore, The Baltimore
Museum of Art; St. Petersburg,
FL, Museum of Fine Arts; Ghent,
Snoeck Publishers, 2005

SYDNEY ET WELLINGTON 2008–2009
George T. M. Shackleford (dir.),
Monet and the Impressionists,
catalogue d'exposition, Sydney,
Art Gallery of New South Wales;
Wellington, Museum of
New Zealand, Sydney, Art Gallery
of New South Wales, 2008–2009

TOKYO, NAGOYA ET HIROSHIMA
1994
Paul Hayes Tucker (dir.), *Monet:
A Retrospective*, catalogue
d'exposition, Tokyo, Bridgestone
Museum of Art, Ishibashi
Foundation; Nagoya, Nagoya City Art
Museum; Hiroshima Museum of Art,
Nagoya, Chunichi Shimbun, 1994

TORONTO, PARIS ET LONDRES
2004–2005
Katharine Lochan (dir.), *Turner,
Whistler, Monet: Impressionist
Visions*, catalogue d'exposition,

Toronto, Musée des beaux-arts de
l'Ontario; Paris, Galeries nationales
du Grand Palais; Londres, Tate
Britain, Londres, Tate Publishing
en collaboration avec le Musée
des beaux-arts de l'Ontario, 2004

WASHINGTON ET SAN FRANCISCO
1986
Charles S. Moffett (dir.),
*The New Painting: Impressionism,
1874–1886*, catalogue d'exposition,
Washington, National Gallery
of Art; San Francisco, M.H.
de Young Memorial Museum;
San Francisco, The Fine Arts
Museums of San Francisco, 1986

WASHINGTON 1996–1997
Eliza Rathbone (dir.), *Impressionists
on the Seine: A Celebration
of Renoir's* Luncheon of the Boating
Party, catalogue d'exposition,
Washington, The Phillips
Collection, Washington, DC,
Counterpoint, en collaboration
avec The Phillips Collection, 1996

WASHINGTON ET HARTFORD 2000
Paul Hayes Tucker (dir.),
The Impressionists at Argenteuil,
catalogue d'exposition, Washington,
National Gallery of Art; Hartford,
Wadsworth Atheneum Museum
of Art, Washington, DC, National
Gallery of Art, 2000

Photo Credits
Crédits photographiques